改變這世界－平面設計大師力

GRAPHIC DESIGN VISIONARIES

Caroline Roberts 卡蘿琳・羅伯茲 著　蘇威任 譯

IOO
原點

改變這世界，平面設計大師力
Graphic Design Visionaries

作者	卡蘿琳‧羅伯茲 Caroline Roberts
譯者	蘇威任
封面設計	許晉維
版型設計	白日設計
內頁構成	詹淑娟
文字編輯	蔡曉玲
企劃執編	葛雅茜
校對	吳小微
行銷企劃	郭其彬、王綬晨、邱紹溢、陳雅雯、王瑀
總編輯	葛雅茜
發行人	蘇拾平

出版　　原點出版 Uni-Books
　　　　Facebook: Uni-Books 原點出版
　　　　Email: uni-books@andbook.com.tw
　　　　台北市 105 松山區復興北路 333 號 11 樓之 4
　　　　電話：（02）2718-2001 傳真：（02）2718-1258
發行　　大雁文化事業股份有限公司
　　　　台北市 105 松山區復興北路 333 號 11 樓之 4
　　　　24 小時傳真服務（02）2718-1258
　　　　讀者服務信箱 Email: andbooks@andbooks.com.tw
　　　　劃撥帳號：19983379
　　　　戶名：大雁文化事業股份有限公司

初版一刷　　2019 年 2 月
定　　價　　680 元

ISBN 978-957-9072-38-0

國家圖書館出版品預行編目(CIP)資料

改變這世界,平面設計大師力 / 卡蘿琳‧羅伯茲（Caroline Roberts）著；蘇威任譯. -- 初版. -- 臺北市：原點出版：大雁文化發行, 2019.02
312面；19×26公分　譯自：Graphic Design Visionaries　ISBN 978-957-9072-38-0（平裝）　1.平面設計　964　108000014

聶永真　　　我最喜歡的M/M Paris竟然靜靜的放在最後一個，沒有被作者做任何下註（sad）。

鄒駿昇　　　我欣賞Otl Aicher、Wim Crouwel、橫尾忠則、Saul Bass等……（工作室不掛自己作品，都掛著他們
　　　　　　的作品）。我對Saul Bass的作品一見鍾情。Hipgnosis的作品太傑出。直到現在，我還在懊悔當初
　　　　　　在紐約MoMA pS1的藝術書展，沒買下橫尾忠則的原版版畫（因為窮學生負擔不起那樣的價格）。

何佳興　　　我喜歡西方的埃米爾・魯德和東方的橫尾忠則，一經典嚴謹，一感性活潑，兩者互補，彼此相融，
　　　　　　讓平面設計更兼容並蓄。

馮宇　　　　橫尾忠則是我的偶像！而且如果沒記錯，我們當年應該是台灣第一本採訪他作為當期特集人物的雜
　　　　　　誌呦～～！

三人制創　　每次只會提一個最完美的設計案，且不容許客戶修改他的設計（真的很難呀！）。
　　　　　　能夠把一個企業LOGO做到極簡極節制但又能夠深植人心成為經典，Paul Rand是我們在做設計的路
　　　　　　上最景仰的精神導師。

廖韡　　　　學生時代很喜歡看福田繁雄、Sagmeister的作品；專職平面設計，嚮往田中一光的現代與文化感；
　　　　　　從事書籍與排版工作，Brockmann是心中圭臬；身為體育愛好者，Otl Aicher與龜倉雄策設計的奧運
　　　　　　標誌絕對是經典中的經典……

賴佳韋　　　我相當推崇Saul Bass，他的作品在我學生時期給我極大的震撼，看似簡單粗糙的圖形卻擁有巨大的
　　　　　　力道，將想傳達的訊息乾淨俐落地一記直拳重擊你的心裡。

蔡南昇　　　橫尾忠則的設計散發著神祕、讓人無法忽視的特異能量，宛如藝術般有著極強烈的自我主張。看這
　　　　　　個時代的天才在平面設計裡追求自我表達極限、演繹熱情的能力，常引我反覆觀看與思考。

霧室　　　　Irma Boom 與 M/M Paris的作品，對我們來說就像是可觸摸的夢境。

目錄

Introduction
前言

字典如此定義「遠見者」（visionary）：「對於未來的樣貌或可能性，具有原創想法的人。」這個注解下得無比精準。本書所介紹的諸多設計師，不太可能某一天早上醒來，便心血來潮想用平面設計改變世界。他們之間的共通點——無論設計的是一張海報，或一件大型企業商標——無非只是基於開創新局的意志，他們堅毅不拔地投入，為了將標準推向更高。本書提供讀者在作品之外一窺創作者性格的機會，不過，就像在大多數創造力豐富的個人身上所見到的，這兩者通常難以區分。

平面設計無處不在。我們的日常生活被它包圍，然而，它卻始終是一門最隱而不顯的專業。它不像被自我虛榮驅策的建築師，肆無忌憚地破壞天際線，或像服裝設計師，汲汲營營於追求媒體版面，靠著驚世駭俗的打扮來打響自己高獲利的香水品牌或太陽眼鏡。平面設計師主要在為別人工作，為大大小小的問題提出解決方案。

建築和時裝業傾向追求個人崇拜，平面設計師則低調得多。長期以來只有極少數人被冠上「明星設計師」的封號，而現在又比過去更加罕見。一般人很難講得出任何一位平面設計師的名字，也許某個人登上全國平面媒體版面的唯一一次機會就只有訃聞了。平面設計師自然對自己的工作有十足的駕馭力，但光靠描繪生平，也許連他們自己都很難說清楚自己的偉大和優秀之處（許多設計師都已寫入本書裡，但還是有一些遺珠之憾）。

跟建築和時裝比起來，平面設計（graphic design）在我們的認知裡，還處在起步階段而已。它萌芽於二十世紀初期的商業藝術、印刷和出版業，過去三十年裡它已經經歷了重大變化。許多人傾向把它看成依舊在變動中的產業，尤其近幾年來它還面臨正名的困擾，就連這個行業的實踐者，似乎也無法決定如何稱呼它最好。「商業藝術」、「圖像傳播」、「傳播設計」、「視覺傳播」，都嘗試拿來作為平面設計更好的名稱。會造成這種混亂，可能因為平面設計師的角色已經被極大擴充了，現在一位平面設計師也可能是藝術總監、字型師、排版藝術家、照片修圖者、品牌經理人。有些人也身兼作家、出版人、策展人以及企業主。就像在任何一門創意產業的領域裡，這種反思性會驅策事物前進，對現狀和既定規則提出質疑。

有一個問題必須在這裡提出說明：「女性都去了哪裡？」這本書係屬於一系列叢刊，出發點在幫助讀者主動去尋找並了解更多關於女性對於專業的選擇。因此，我們顯然要將大部分的重點放在業已被公認為經典的設計作品。先不論誰有資格來寫設計史，無可否認的，平面設計多年來一直是個由男性主導的行業。稍微瀏覽一下本書，就會發現女性實在寥寥無幾。然而這種情況也改變得相當迅速，已經有愈來愈多女性從平面設計科系畢業，在這個產業裡擔任要職，或成立自己的事務所。此外，書籍出版、學術會議、大獎比賽也都要做，不能老是在為幾張老面孔錦上添花，更要找出那些被埋沒的——而且同樣才華洋溢的——女性設計師。雖然女性名設計師一直都存在，但她們常常都是專家小組或一字排開的設計師裡的「樣板」。女性設計師自己也有義務去尋找更多曝光機會，即使要應付關於女性與設計的無盡提問有多麼令人不耐。

平面設計將來能不能不再是一個以白人和中產階級為主的行業，相當程度取決於政府的態度和教育制度。往好處想，大家至少可以期待這本書若是在未來增訂再版，內容一定會大不相同，就算沒有打破階級藩籬，從性別的視角來看一定也會有所不同。

———

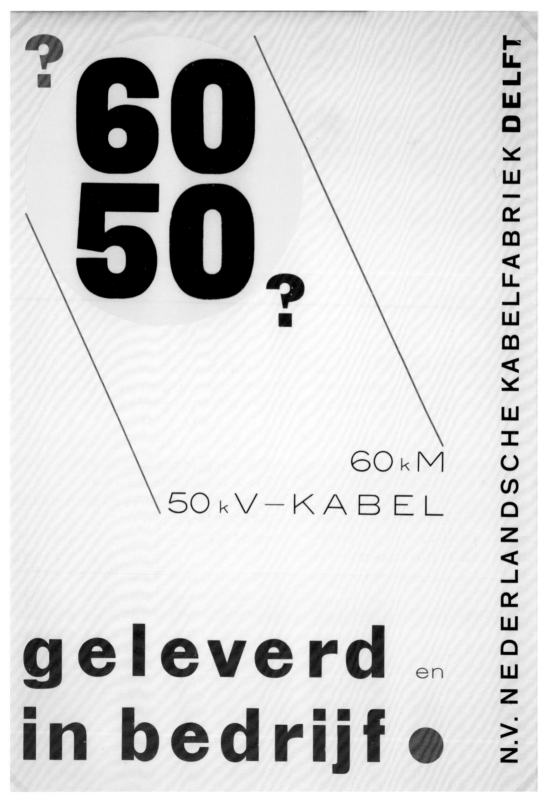

《60 50?》電纜服務與供應廠廣告印刷紙張　1927

字體越是乏味無趣，它對於排版者就越有用。

排版建築師

Piet Zwart

皮特·茨華特

荷蘭 | 1885–1977

1. 荷蘭世紀設計師，首件重要作品：「維克斯居家」廣告
2. 為荷蘭電纜廠做出數以百計的優秀設計
3. 開發出最早的量產廚房設備套組

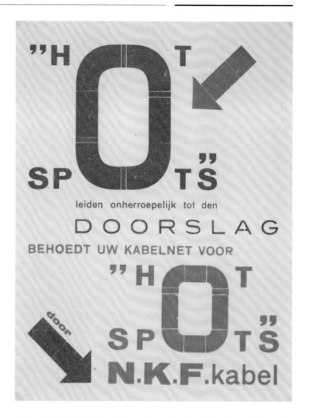

建築，對茨華特有極重要的影響。他形容自己的設計方法為：用字體排版來建築頁面，他經常稱自己是一名「排版建築師」（typotekt），這是他把「排版師」與「建築師」結合在一起所發明的名詞。他對戰後許多荷蘭設計師影響深遠，譬如文·克勞威爾（Wim Crouwel，見100頁）；茨華特也是一位成就斐然的產品設計師。公元2000年，荷蘭設計師協會（BNO）推崇逝世多年的他為「世紀設計師」。

茨華特畢業於阿姆斯特丹應用美術學院（Applied Arts in Amsterdam）。學校課程涵蓋了多門不同學科的訓練，建築、應用藝術，也要學生們學習素描和油畫。茨華特形容學校是「對於教學內容毫無想法的大雜燴」，學生們完全得自食其力，自謀生路。

1919年，茨華特被建築師揚·威爾斯（Jan Wils）聘為繪圖師。威爾斯是當時正蓬勃發展的荷蘭風格派（De Stijl）一員，這個團體包括了泰歐·凡·杜斯堡（Theo van Doesburg），格里特·里特維德（Gerrit Rietveld），皮特·蒙德里安（Piet Mondrian），對日後影響深遠。茨華特對風格派的好感自然不在話下，此外他也受到構成主義（Constructivism）和達達主義（Dadaism）的吸引，但他卻不願被貼上任何派別標籤，或服膺於特定的規則之下。

茨華特的第一件重要作品，是為地板製造商「維克斯居家」（Vickers House）所做的設計案。儘管（也可能是因為）這個領域很難有所展望，他放手一搏，創造出一系

列令人振奮的排版廣告，大玩字型比例和幾何遊戲，使用黑、白、紅等令人聯想到風格派的代表色。1923年茨華特有新客戶上門：台夫特的荷蘭電纜廠（NKF），NKF也成了茨華特最完美的客戶。接下來十年裡，茨華特為NKF做出數以百計的優秀設計，包括廣告和產品手冊——大致以排版作品為主。接下來他還為荷蘭郵局、以及製造商Bruynzeel設計日曆和其他宣傳產品。茨華特也為Bruynzeel設計廚房。他投入三年的時間研究，開發出最早的量產廚房設備套組，可以進行多種不同的組裝配置方式。這套廚房設備的修訂版，迄今仍由該公司持續生產。

茨華特也是一位熱衷教育的老師。他在鹿特丹美術學院任教，直到1933年發表了直言不諱的教育政策而被要求離職。茨華特在1942年與其他數百名藝術家被納粹逮捕為俘虜，直到戰爭結束才獲釋。這個事件對他產生深遠的影響，獲釋後，他把全副心力放在工業設計上。為紀念他的成就，在鹿特丹威廉·德·庫寧學院（Willem de Kooning Academie）內成立了「皮特茨華特學院」，學院所在的建築就是茨華特最初任教的地方。

———

上圖 | 《熱點》印刷紙張　1923

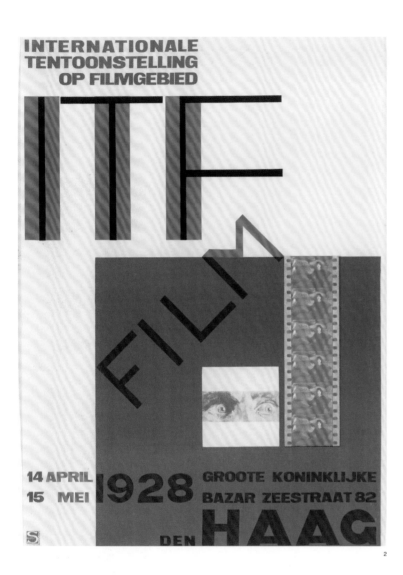

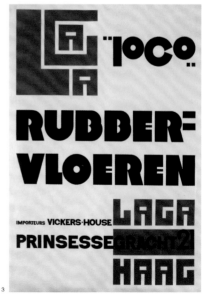

1.《Trio-Reclameboek》
內頁／〈我們的字型庫小選〉海報　1931
—

2. 海牙電影節海報／照相平版印刷　1928

3. 橡膠地板廣告　1922

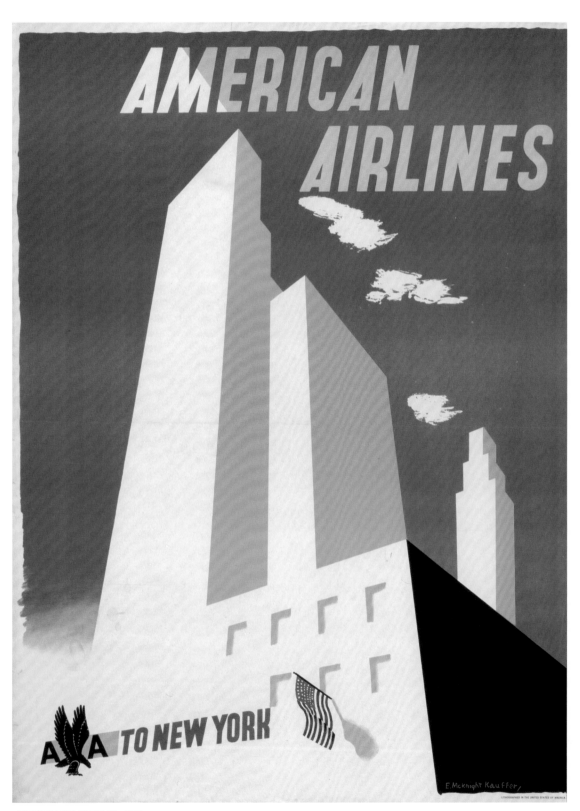

《美國航空：前往紐約》海報　1948

跟需要求助廣告藝術以拓展產品市場的人建立私交,
絕對是取得好成績的必要條件。

廣告設計界的畢卡索

Edward McKnight Kauffer

愛德華·麥克奈特·考弗

美國 | 1890–1954

1. 1920、1930年代最具影響力的海報藝術家
2. 為倫敦地鐵局設計逾百張海報
3. 對紐約平面設計師產生巨大影響

　　愛德華·麥克奈特·考弗是美國人,卻在英國度過大半輩子,他是1920、1930年代最具影響力的海報藝術家。考弗被譽為「廣告設計界的畢卡索」,受到立體主義(Cubism)、未來主義(Futurism)和漩渦主義(Vorticism)等藝術運動的影響,他認為區分「高級藝術」和廣告完全沒有道理。他與交通局主管法蘭克·皮克(Frank Pick)的主雇關係,產出了豐盛的成績。1915年起,他為倫敦地鐵局設計了超過一百張海報,鼓勵乘客去體驗城市裡的諸多景點和城外的鄉村景致,享受搭乘大眾運輸的樂趣。

　　考弗在舊金山長大。他白天在書店工作,晚上學畫畫。一位客人約瑟夫·麥克奈特(Joseph McKnight),從這位年輕藝術家身上看出他極大的潛力,於是贊助考弗前往巴黎現代美術學院(Académie Moderne in Paris)進修。為了表達自己的感恩,考弗在名字裡加入了麥克奈特。

　　隨著第一次世界大戰爆發,考弗逃離巴黎,前往倫敦。他被引薦給當時的電氣化地鐵局宣傳部經理法蘭克·皮克。皮克請他設計四張海報——奧克斯利森林(Oxley Woods),瓦特福(In Watford),160號道路:賴蓋特與北部丘陵(Route 160: Reigate and The North Downs),成果異常出色。考弗接下來又為地鐵局製作了141張海報。這些海報隨著考弗開始應用噴槍和照片合成等技術,畫面也變得益加精緻。

　　一般公認,考弗為傳統的海報藝術添加了更多圖像感性。一件讓他聲名大噪的作品,是為工黨報紙《每日先驅報》製作的一張吸睛海報,畫面應用了他早期具有日本味的設計,題名為「飛翔」的飛鳥木刻。考弗也跨足包裝設計、地毯設計、室內設計和劇場設計,但他為海報設計投注了最多熱情,並在1924年出版專書《海報的藝術》(The Art of the Poster)。1930年考弗成為Lund Humphries出版社的藝術總監;卸任後,他接受約翰·貝丁頓(John Beddington)的委託,為殼牌麥克斯英國石油公司(Shell-Mex)創作一系列大型海報。

　　第二次世界大戰爆發時,身為美國僑民的考弗無法為英國的抗戰作出貢獻,因此返回美國。儘管他在英國聲譽卓著,1937年也在紐約現代美術館MoMA辦過展覽,但他的作品在美國廣告界並未特別獲得青睞。不過在1947年至1953年間,他仍然為美國航空公司設計了一系列令人讚歎的海報,為行銷加州、內華達州、亞利桑那州和新墨西哥州提供助力。

　　儘管考弗的作品沒對上紐約廣告人的胃口,他卻對紐約的平面設計師產生很大的影響。保羅·蘭德(Paul Rand)便解釋道:「在英語世界做摩登玩意兒的人很多,但考弗做的東西最好。不管在什麼地方都沒有人比得上他,除了卡桑德(Cassandre)之外。」

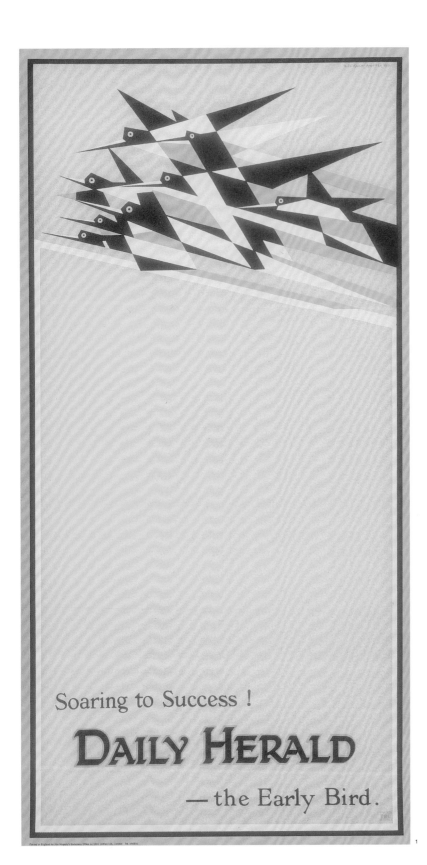

1

1.《一飛衝天》1973年展於英國
「1915-40海報藝術展」
由彼得·布蘭菲爾德（Peter Branfield）
重繪（原始海報製作於1919）
—
2.《10點到4點之間的商店》平版印刷　1921
—
3.《鄉村裡的春天》海報　1936

europa 1907

belgië

frankrijk duitsland

engeland nederland spanje

noorwegen oostenrijk rusland

tschechoslowakije

zwitserland

stedelijk museum amsterdam 6 juli-30 sept

《1907的歐洲》 阿姆斯特丹市立博物館展覽海報 1957

> 相較於追求完美的現代主義，
> 具有謙遜特質的桑德伯格作品，
> 呈現出另類感性。
> ——彼得·畢拉克Peter Bil'ak

博物館的倡導者

Willem Sandberg

威廉·桑德伯格

荷蘭 | 1897–1984

1. 將當代藝術引入荷蘭的大功臣
2. 於二戰期間保護市立博物館和國立博物館館藏
3. 第一位為博物館做logo的設計師

　　威廉·桑德伯格與阿姆斯特丹市立博物館（Stedelijk Museum）維持著長期而多產的關係。但是要等到二戰結束後，他的影響力才真正開始發揮。他在1945年就職為博物館館長，著手進行全盤現代化計畫，既影響了博物館的收藏方向，也改變了展品展示方式。此外他還負責不下250本的展覽目錄和270張海報設計。

　　在阿姆斯特丹國立美術學院（State Academy of Fine Arts in Amsterdam）短暫求學一段時間後，桑德伯格開始遊歷歐洲。在維也納，他研究了奧圖·紐拉特（Otto Neurath，見33頁）的「國際圖像文字教育系統」（Isotype system）。回到阿姆斯特丹後，他擔任市立博物館的設計師，1937年館方將他升任為策展人，但他要求以繼續為博物館設計展覽目錄為升任條件。桑德伯格咸認是將當代藝術引入荷蘭的大功臣，他雄心勃勃地推出抽象藝術展覽，打開了民眾的視野。

　　在二戰爆發前夕，桑德伯格已積極參與荷蘭的抗戰運動。他曾在1938年訪問西班牙期間，觀摩共和政府因應戰亂對普拉多博物館（Prado Museum）實施的保護措施（將館藏藏在布拉瓦海岸的洞窟裡），回國後，他向政府提出保護市立博物館藏品的計畫。他與市政府的總工程師一起設計了一座混凝土掩體：「當德國人在1940年5月10日入侵荷蘭時，市立博物館和國立博物館的館藏都是安全的——這裡面有超過200幅的梵谷油畫，林布蘭的《夜巡》、《猶太新娘》等，全部都被1.5米厚的混凝土和10米厚的沙子保護著。」

　　1940年桑德伯格聯同其他人開始幫猶太人製作假身分證，避免他們被送往集中營。當地的戶政事務所是唯一能辨識身分證真假的單位，因此包括桑德伯格在內的一群人決定在1943年摧毀這棟建築。大多數參與行動者都被補並遭射殺，桑德伯格逃過一劫，度過一年多藏身的日子。他這段時間裡創作了《排版實驗》（Experimenta Typographica）目錄——在這本佳語錄形式的小書裡，他使用了不同材質紙張和仔細撕出的字型。這些素材在他日後為市立博物館所做的創作裡也一一顯現。

　　桑德伯格十分認真看待博物館扮演的角色，他也是積極的博物館倡導者，努力拉近它跟大眾的距離。就任博物館館長後，他將原本陰暗的室內刷白，擴充館藏內容，將攝影、排版藝術、工業設計、電影都納入收藏。他也敏銳意識到圖像溝通（海報、標示牌、目錄等），能夠十分有力地吸引博物館觀眾和建立連結，所有展覽目錄都是在開展幾個月前便對外發布。1940年桑德伯格幫市立博物館設計了logo「SM」，他也是第一位為博物館做logo的設計師，其logo設計沿用多年。

1897 ●
出生於荷蘭阿默斯弗特
Amersfoort

1928 ●
開始與市立博物館合作

1932 ●
成為荷蘭工藝
美術學會VANK會員

1938 ●
督察共和政府在西班牙內戰期間
對普拉多美術館的館藏管理

1941 ●
印製、發放假身分證給猶太人

1943 ●
參與炸毀戶政事務所行動

1945 ●
擔任市立博物館館長

1984 ●
逝於阿姆斯特丹

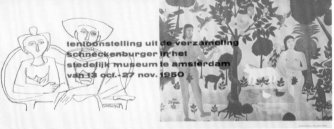

1.《9年的市立博物館經歷，1945-54》展覽目錄　1954

—

2.《海報》展　市立博物館展覽海報
阿姆斯特丹　1950

—

3.《法蘭茨·馬克、傑曼·李希爾、維
耶拉·德·席爾華》　市立博物館展
覽海報　阿姆斯特丹　1955

—

4.《日用品》　市立博物館展覽海報
阿姆斯特丹　1960

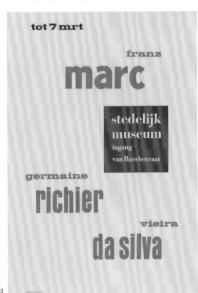

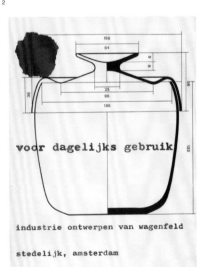

Griffin出版社logo 1950

好的視覺設計，目的是嚴肅的。
為了激發改善和進步，設計師必須先將自己的能力發揮到極限。
設計師必須先思考，再行動。

經典平面設計的催生者

Ladislav Sutnar

拉狄斯拉夫·蘇特納

捷克 | 1897 - 1976

1. 為電話區域代碼加上括號
2. 將現代主義風格應用在各個領域

拉狄斯拉夫·蘇特納是許多經典平面設計的作者，其中許多件都跟複雜資訊的處理有關，但他為美國電話公司貝爾（Bell）所做的設計堪稱是最具代表性的作品。他為電話區域代碼加上括號——這件事沒有記在他的功勞上——蘇特納所設計的格式，整合入了貝爾的識別系統，讓數百萬美國公民的日常生活變得更便利。

蘇特納從布拉格應用美術學院（Applied Arts in Prague）畢業後，當上了國立平面藝術學院（State School of Graphic Arts）的教授，後來升任院長。雖然他的鋒芒經常被同時代的莫侯利-納吉（Moholy-Nagy）和利希茨基（El Lissitsky）所掩蓋，但蘇特納的確是一位非常成功的設計師，他將現代主義風格應用在各個領域，從雜誌封面到玻璃器皿、紡織品、瓷器、益智玩具不一而足。

1938年，蘇特納已經獲得多項展覽設計獎，他膺選為1939年在紐約舉辦的萬國博覽會捷克館設計人。希特勒在1938年分裂了捷克的領土，而當1939年4月蘇特納被官方派去撤除展覽館內容時，他決定與流亡人士合作，接受愛國同胞的資助繼續維持展覽進行。蘇特納從此淪為黑名單的一員，他選擇留在美國，成為眾多滯留紐約的東歐移民之一。

史威特（Sweet）目錄服務所的資訊研究總監克努德·倫貝格荷姆（Knud Lönberg-Holm），和蘇特納維持了最久的合作關係，蘇特納擔任該公司的藝術總監一職將近二十年。兩人的關係被形容為資訊設計界的「羅傑斯和漢默斯坦」（Rogers和Hammerstein兩人創作了無數經典百老匯音樂劇），一起為公司生產出大量設計，並聯手撰寫一系列極具影響力的設計書籍。

除了在史威特和貝爾公司的作品，蘇特納還為Addo-X計算機，Vera絲巾，Carr's購物中心設計商標。1961年，友人為他舉辦了巡迴回顧展「拉狄斯拉夫·蘇特納：行動的視覺設計」，從辛辛那提（Cincinnati）出發，展覽也構成同名專書出版的內容。蘇特納自費出版該書，精裝本售價15美金（在當時不算便宜），它沒有成為暢銷書；不過，今天卻成為許多收藏家的夢幻逸品。

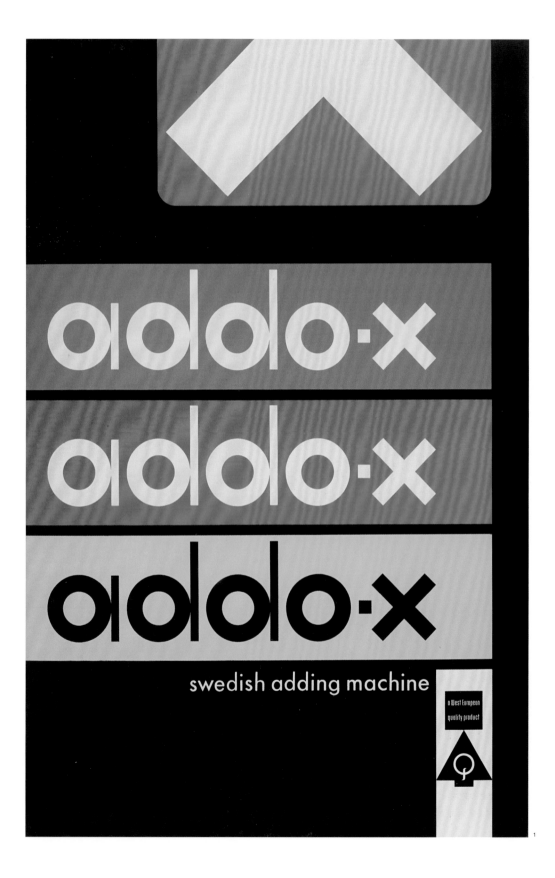

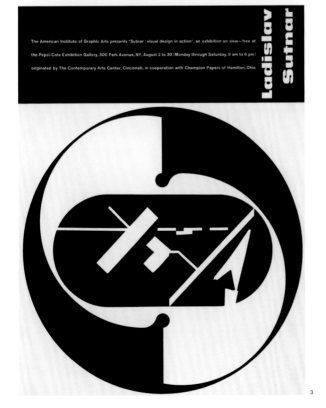

1. 《Addo-X》 平版印刷　1958-59
—
2. 《目錄設計》一書　1944
3. 《行動的視覺設計》海報　1961

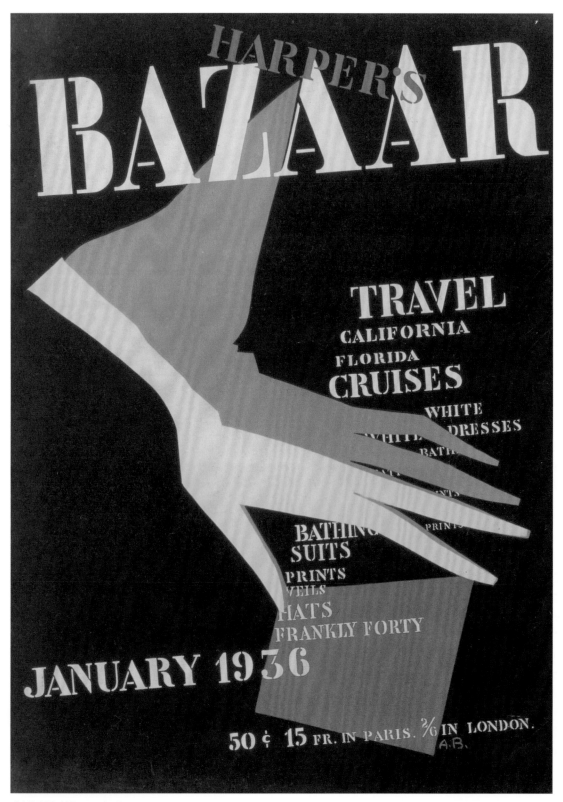

《哈潑時尚》封面　1936年1月

一幅好畫面必定是自成一格的表達，
它令觀看者著迷，並迫使他思考。

最佳雜誌藝術總監

Alexey Brodovitch

亞雷塞伊·布羅多維奇

俄羅斯 | 1898–1971

1. 為雜誌美術設計樹立新標竿，擔任《哈潑時尚》藝術總監24年
2. 造就知名攝影師、設計師和藝術家

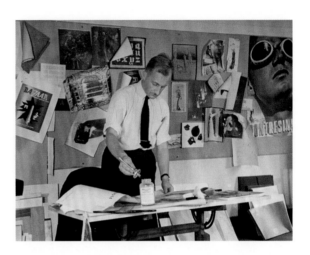

亞雷塞伊·布羅多維奇是《哈潑時尚》雜誌（*Harper's Bazaar*）最完美的藝術總監，監督該雜誌的美術設計24年。他為美術編輯樹立了新標準，將攝影和字體結合出絕佳的效果，也造就時下最令人振奮的一群攝影師、設計師和藝術家，創造出一頁又一頁令人亢奮的版面。布羅多維奇永遠追求完美，他明白這意謂著不斷進步。他自己便聰明地觀察到：「今天覺得好的東西，一到明天可能就變得了無新意。」

布羅多維奇沒有受過任何藝術或設計的學院訓練。在參與過第一次世界大戰後，他搬到巴黎，從海報到包裝，不管什麼東西他都設計，甚至還有布料，以及俄羅斯芭蕾舞團的服裝──頂尖的設計能力很快讓他聲譽鵲起。在巴黎他也擔任美術編輯，在藝術雜誌《藝術與工藝》（*Art et Métiers*）和《藝術筆記》（*Cahiers d'Art*）工作。

1930年布羅多維奇受到賓州博物館（Pennsylvannia Museum）與費城工業藝術學院（Industrial Art, Philadelphia）的邀請，協助籌組廣告與設計學系，於是他從歐洲搬到美國。他那實驗性的設計實習課程吸引了大量學生。1934年，時任《哈潑時尚》編輯的卡梅爾·史諾（Carmel Snow），參觀了由布羅多維奇策畫在紐約藝術指導協會（Art Directors Club in New York）裡的展覽，主動邀請他擔任雜誌的藝術總監。布羅多維奇徹底翻新了雜誌設計，從純時尚內容搖身一變為生活品味雜誌。

當時的時尚雜誌插圖重於一切。布羅多維奇跟多位

攝影師徵求作品（其中有許多人是他以前的學生），包括布雷賽伊（Brasaï），比爾·布蘭特（Bill Brandt），里賽蒂·模黛（Lisette Model），理查·阿維登（Richard Avedon），以及布列松（Henri Cartier-Bresson），也包括更傳統意義的藝術家如卡桑德（Cassandre，見40頁），達利（Deli），曼·雷（Man Ray）等。他始終努力以新穎的方式來娛樂讀者，不斷被創新的需要所驅策：「我們這個時代的病徵就是怕無聊……對症下藥的方法就是創新──必須出人意表。」充滿玩心的手法，刻意不顧格線對齊，以及運用照片合成、手繪字型、剪紙等技巧，將雜誌內頁經營成一幀幀的藝術作品。

雖然《哈潑時尚》這本雜誌已經跟布羅多維奇的大名難分難捨，但其實還有另一本刊物《作品集》（Portfolio），亦華麗呈現了他大師級的美術設計。這本雜誌由他和藝術總監法蘭克·扎卡里（Frank Zachary）、印刷師喬治·羅森塔（George S. Rosenthal）共同創刊，樹立了雜誌設計的新標竿。它之所以非比尋常，除了因為令人振奮的視覺內容，同時又能提出強有力的設計主張。它是一本做給視覺藝術家看的雜誌──儘管只出刊了三期──在1949年至1950年間。

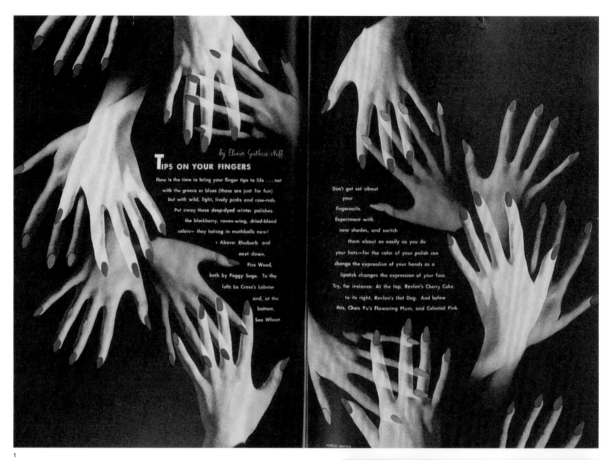

by Elinor Guthrie Neff

TIPS ON YOUR FINGERS

Now is the time to bring your finger tips to life . . . not
with the greens or blues (these are just for fun)
but with wild, light, lively pinks and rose-reds.
Put away those deep-dyed winter polishes:
the blackberry, raven-wing, dried-blood
colors— they belong in mothballs now!
• Above: Rhubarb and
next down,
Fire Weed,
both by Peggy Sage. To the
left: La Cross's Lobster
and, at the
bottom,
Sea Wheat.

Don't get set about
your
fingernails.
Experiment with
new shades, and switch
them about as easily as you do
your hats—for the color of your polish can
change the expression of your hands as a
lipstick changes the expression of your face.
Try, for instance: At the top, Revlon's Cherry Coke.
to its right, Revlon's Hot Dog. And below
this, Chen Yu's Flowering Plum, and Celestial Pink.

1

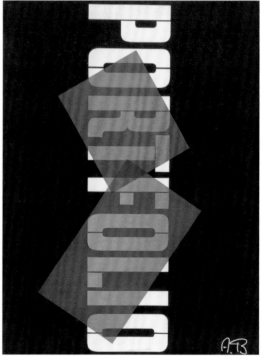

2

1. 〈指尖的祕訣〉《哈潑時尚》文章　1941年4月
赫柏・馬特攝影（Herbert Matter）
—
2. 《作品集》第一期封面　1950年冬
—
3. 《哈潑時尚》跨頁打樣　1940年代

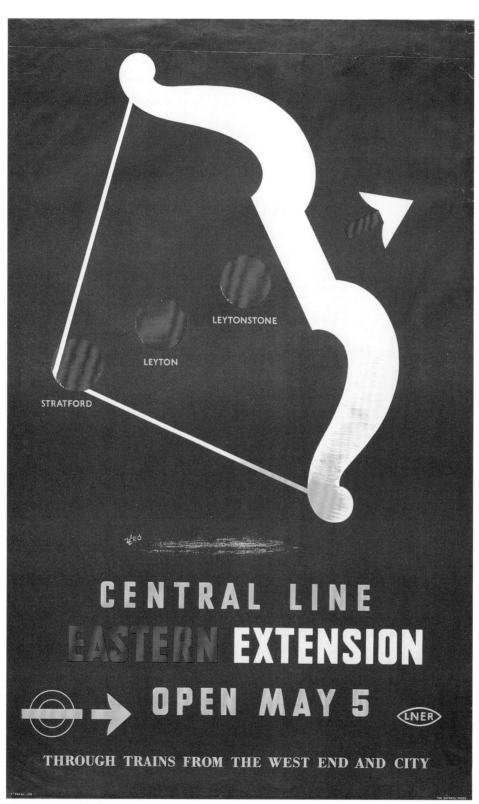

《中央線東延案》 倫敦交通局海報　1946-47

案子本身就是激發活力的元素，
沒有任何公式
可適用於兩個不同的案子。

英國視覺的影響者

Hans
Schleger

漢斯‧施萊格

德國 | 1898–1976

1. 為英國巴士站牌標準化定下基調
2. 為英國設計宣導海報，兼擅手繪及排版

漢斯‧施萊格是眾多在二戰前便在英國安頓下來的歐洲移民，他為政府機構與私人企業所做的一系列海報，以及英國糖業公司、約翰‧路易斯合夥公司（John Lewis Partnership）所創作的家喻戶曉的企業商標，對英國的視覺地景影響至鉅。

施萊格從柏林工藝美術學院（Arts and Crafts in Berlin）畢業後，先幫哈根貝克（Hagenbeck）電影公司做廣告設計，之後前往紐約，成為自由接案人。他為自己取的新名「Zéró」，向現代主義「少即是多」致敬。他的作品開始風靡廣告界，乃順勢在麥迪遜大道成立工作室。1929年華爾街股市崩盤，他返回柏林，進入英國廣告公司Crawfords工作，直到1932年為了逃離納粹興起而避居英國。

施萊格在柏林結識了同行設計師考弗（見12頁）。考弗給予施萊格許多關照，將他引入藝術家社群，幫他介紹客戶，包括殼牌石油、英國石油、倫敦交通局，他在1935年至1947年間為倫敦交通局設計了許多海報。這些海報的主題包括停電期間如何注意安全，地鐵中央線新工程延伸案，搭乘地鐵等。施萊格也為農業與食品部製作了許多家喻戶曉的宣傳海報──呼籲民眾栽種農作物，吃自家的綠色蔬菜；他為皇家意外事故防治協會和郵局製作的海報也廣為人知。

1935年，施萊格從倫敦交通局接獲另一件重要的設計案：為不起眼的巴士站牌重新設計。他將既有的環形

標誌做出更合理的配置，為後來的標準化定下基調。施萊格設計的圖案在1947年經由哈羅德‧哈契遜（Harold Hutchison）配合交通局的國有化政策下獲得了推行。

施萊格在1940年代末期成立了自己的工作室，但在1952至1962年間，他同時在倫敦的Mather & Crowther廣告公司兼職。這段時間他設計了許多大客戶的企業商標，包括魚舖連鎖店Mac Fisheries、英國糖業公司、Finmar家具、約翰‧路易斯合夥公司等。他的作品帶有一種輕快感和趣味性，深具大眾魅力，也能維持本身自成一格的完整性。

肯‧加蘭（Ken Garland，見164頁）回憶到，當他發現兩位他極為推崇的設計師──Zéró和漢斯‧施萊格竟然是同一人時，感到驚訝不已：「當時在這個國家，既擅長手繪海報，又能處理複雜的企業商標設計案，或做出精準的排版設計的人，就我所知，只有他一個。」

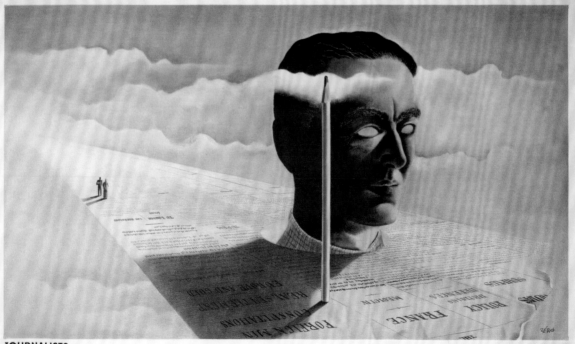

1. 巴士站牌標誌，為倫敦交通局所作　1935

2. 《記者都用，你可以信賴殼牌》彩色平版印刷，紙
1938

3. 《寄信請寫完整地址》海報　1942

《第三帝國》　1934

語言分裂，影像凝聚。
——奧圖·紐拉特

圖像文字的先行者

Gerd Arntz

蓋爾德·昂茨

德國 | 1900–1988

1. 參與Isotype，開發出數千個象徵符號
2. 創作一系列木刻版畫反映德國困境

蓋爾德·昂茨被維也納的哲學家、社會學家奧圖·紐拉特（Otto Neurath），找去設計他發明的「Isotype國際圖像文字教育系統」（International System Of Typographic Picture Education），在昂茨監督下，陸續開發出數千個象徵符號。這些由昂茨、紐拉特和紐拉特的妻子瑪麗共同發展的普世性語言符號，旨在幫助一般民眾更簡易了解自己所居住的世界。

昂茨在進行Isotype工作前，就已經是一位成功的藝術家了。他畢業於巴門工藝美術學院（Arts and Crafts in Barmen），整個職業生涯都相當關注政治參與，早年曾投入普魯士部隊，也在父母的工廠裡上過班。1920年他加入「科隆進步藝術家團體」，製作一系列木刻版畫描述戰爭、工人被壓迫以及貧富差距等題材，反映了德國在1920與1930年代的經濟困境。

奧圖·紐拉特是維也納「社會與經濟博物館」（Gesellschafts-und Wirtschaftsmuseum）的創始人與館長，他相中昂茨的設計天賦，邀請他來維也納，幫他完成雄心勃勃的資訊設計計畫。這個計畫當時被稱為「維也納視覺統計法」，利用任何人都能理解的圖像系統來傳遞複雜資訊。這些簡化的圖像符號既扮演了輔助工具，也反映了當時維也納日益加劇的社會變化。紐拉特體系的特色，係將大數字以重複的符號來表示，而不是按比例將符號放大。

紐拉特在1930年出版《社會與經濟學》（*Gesellschaft und Wirtschaft*）圖集，使用昂茨監製的木刻符號來說明一百項統計數據。Isotype在這時候已經廣為人知，吸引了來自全世界的關注。紐拉特也在俄羅斯成立類似的研究機構；此外，在紐約、倫敦、柏林、海牙都舉辦了相關展覽。在昂茨督導下所製作的Isotype圖像符號，最終超過了4000種。

1934年，昂茨、紐拉特和瑪麗逃往海牙以躲避納粹政權，他們在海牙成立了視覺教育協會。1940年紐拉特和瑪麗逃往英國，成立牛津Isotype研究所，由英國戰爭部出資，協助各類戰時刊物出版。留在荷蘭的昂茨，儘管在信仰上反對納粹（他在共產黨雜誌上發表諸多嚴厲抨擊納粹的木刻版畫就是最好的證明），1943年仍免不了被德軍徵召。戰後他回到海牙，在統計基金會繼續設計工作。

Economic Scheme

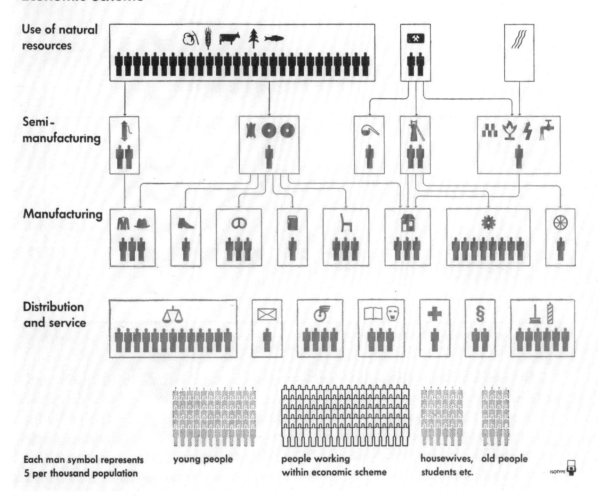

Each man symbol represents 5 per thousand population

young people

people working within economic scheme

housewives, students etc.

old people

ISOTYPE

1900 ●
出生於德國雷姆夏德
Remscheid

1928 ●
被引薦給奧圖‧紐拉特

1929 ●
進入維也納社會與
經濟博物館工作

1930 ●
圖解《社會與經濟學》出版

1934 ●
定居海牙

1943 ●
受德軍徵召

1988 ●
逝於荷蘭海牙

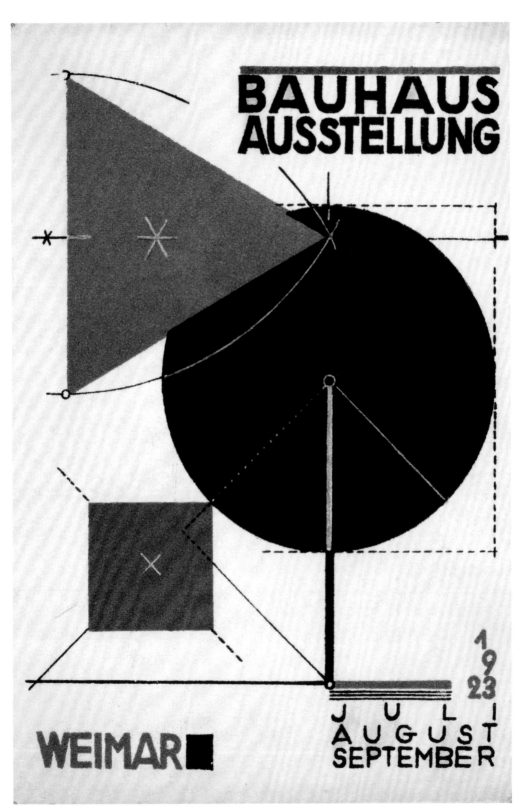

《第11號印刷明信片》為威瑪包浩斯展所作，赫伯特．拜耳、恩特沃夫．萊恩內克與克萊恩（Entwurf Reineck&Klein） 1923年夏

當所有文字都已是用打字機
或印刷機印出時，
這個自以為是的手寫體字母，
還具有說服力嗎？

包浩斯的最後大師

Herbert Bayer

赫伯特·拜耳

奧地利｜1900–1985

1. 設計出唯一小寫無襯線字體
2. 最早將包浩斯帶入美國企業文化的設計師
3. 1938年MoMA「包浩斯1919-1928」展的主要推手

　　赫伯特·拜耳是包浩斯（Bauhaus）的關鍵成員，也是包浩斯最後的大師。從威瑪（Weimar）包浩斯畢業後，他成為德紹校區的領導人物，他的唯一小寫無襯線字體（sans-serif）具體而微展現出包浩斯學校的視覺語彙。他是紐約現代美術館MoMA舉辦「包浩斯1919–1928」展覽的主要推手，也公認是最早將包浩斯現代主義哲學帶入美國的企業設計文化裡的平面設計師。

　　經過一連串的學徒訓練後，拜耳於1921年進入威瑪包浩斯學校，受業於伊登（Johannes Itten）和康丁斯基（Wassily Kandinsky）。1925年他回到包浩斯在德紹的新校區任教，擔任新成立的印刷和廣告工作坊主任。此外他還開設一門字體課程，教授「新字型」的設計原則，提出只應用小寫字母的Kleinschreibung字體，這對於每個名詞都以大寫字母開頭的德文來說，顯得格外激進。拜耳實驗以圓弧構成的Universal字體，完全由小寫字母組成，成為當時學校印刷教材普遍使用的字體。

　　拜耳在1928年離開包浩斯，搬到柏林，追求自己在設計、攝影、繪畫上的發揮。他擔任Studio Dorland廣告公司的總監，將現代主義美學注入《巴黎時尚》（Paris Vogue）和《新線條》（Die Neue Line）雜誌，負責雜誌的美術。

　　儘管現代主義愈來愈不被當局容忍（被官方認定為「墮落的藝術」），拜耳仍留在納粹德國，也接下幾個國家社會黨的文化建設案，一直到1938年他才逃往美國。他以紐約為據點，幫《財富》（Fortune）和《哈潑時尚》雜誌設計封面，也促成包浩斯在紐約現代美術館MoMA的展覽，包括1938年的「包浩斯1919–1928」，由華特·葛羅培斯（Walter Gropius）擔任策展人並由拜耳設計。拜耳所製作視覺衝擊強烈的展覽目錄，日後對於渴望認識早期包浩斯的美國設計師和教師來說，無疑是珍貴的材料。

　　1946年，應美國紙箱公司（CCA）執行長沃爾特·帕普克（Walter Paepcke）之邀，拜耳搬到科羅拉多州的亞斯本，擔任CCA的諮詢顧問，一方面也為其他客戶做設計，如亞斯本（Aspen）文化中心、大西洋里奇菲爾德公司（ARCO）。1953年，CCA請拜耳設計一本《世界地理圖》（World Geographic Atlas）。拜耳和同儕馬丁·羅森茨維格（Martin Rosenzweig）、亨利·賈德納（Henry Gardiner）、中川正人聯手，耗時三年完成了一部包含嚴謹學術研究和精美插圖的巨作。這本書被史蒂芬·海勒（Steven Heller）形容為「展現拜耳獨具一格視野的紀念碑，既是目前流行的資訊設計先驅，又是將複雜資料處理得一目瞭然的典範。」

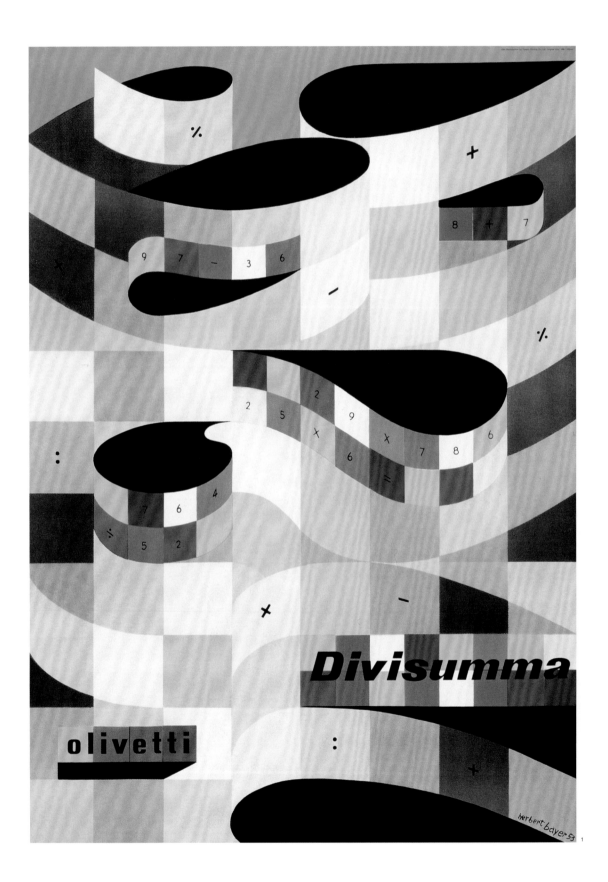

1. 奧利維堤打字機海報　1959
—
2. Universal字體　1925
—
3.《即將來臨之事》 凸版印刷
約於1938

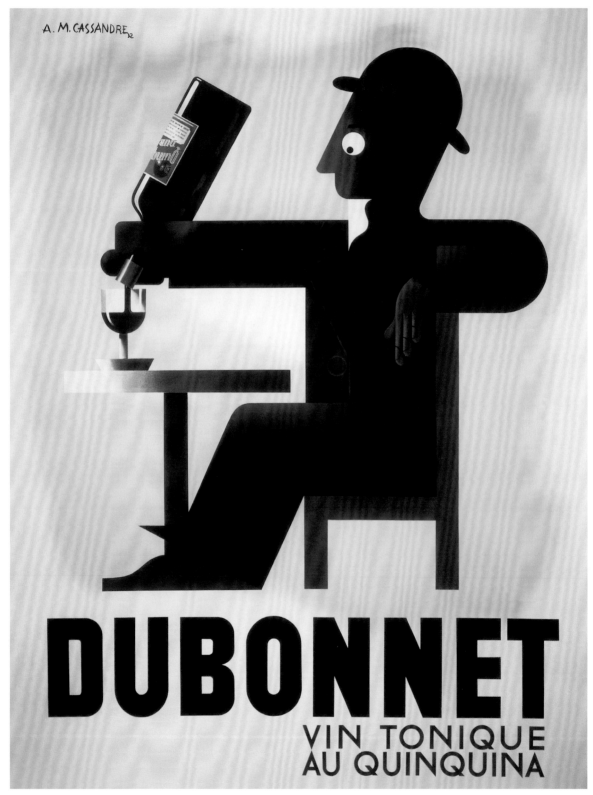

《Dubonnet奎寧滋補酒》　1932

海報就是要放在街上被看。
它應當要跟建築體整合，讓整體街景變得更漂亮。
不僅要使個別的廣告看板或建築物活過來，
更應該讓巨型的石牆和大片區域都成為一個整體。

海報設計大師

A. M. Cassandre

卡桑德

烏克蘭｜1901–1968

1. 第一位設計出行進間仍利於閱讀的海報
2. 海報擅用大膽字型，簡潔易懂，具行銷力
3. 第一位在MoMA舉辦個展的平面設計師

A. M.卡桑德是最頂尖的海報設計大師——構圖大膽、幾何，訊息強烈，本身就是一件美麗的收藏。他曾說：「一張好海報就是一則視覺電報。」卡桑德是藝術和商業完美融合的最佳詮釋者。

他設計的海報超過兩百張，被公認為第一位設計出坐在行駛的交通工具裡仍然可以閱讀的海報。卡桑德出生於烏克蘭，原名阿道夫・尚馬利・穆宏（Adolphe Jean-Marie Mouron），就讀於巴黎高等美術學院和朱利安學院（Académie Julian），主修繪畫。居住在這個時代的巴黎是一件令人激動的事，立體派、純粹主義（Purism）、未來主義，劃時代的藝術家不斷推陳出新，包括畢卡索，雷捷（Léger），和布拉克（Broque）。浸淫在這些影響下，加上方興未艾的裝飾藝術（Art Deco）美學，卡桑德設計出了第一張海報，係為家具店「樵夫家」（Au Bûcheron）所作。這張海報讓他贏得1925年的國際裝飾藝術與現代工業博覽會大獎。

卡桑德的身價頓時水漲船高，他在1927年和夏勒・盧波（Charles Loupot）、莫里斯・莫瓦宏（Maurice Moyrand）成立了「圖像聯盟」（Alliance Graphique）廣告公司，客戶有國際鐵路公司，海運公司，諸如國際臥鋪火車公司、北方特快車、諾曼地列車等。卡桑德吸睛的噴畫海報，完美召喚出旅行的魅力，它們跟大多數旅行海報都不同，提醒人們旅行本身就跟到達目的地一樣重要。他在海報中運用的字型大膽而自信，Deberny & Peignot

鑄字行為他訂製了幾款專屬字體，包括幾何造形的Bifur體（1929）、Acier Noir（1936）和Peignot（1937）。

卡桑德迅速享譽國際。1936年，他成為第一位在紐約現代美術館MoMA舉辦個展的平面設計師。《哈潑時尚》、《財富》雜誌、美國紙箱公司紛紛向他邀約設計。卡桑德搬到紐約工作，又搬回巴黎為劇場和歌劇設計舞台。

整個1920和1930年代，卡桑德周旋在眾多知名品牌間製作海報，包括布加迪跑車（Bugatti），保樂利口酒（Pernod），百代電影公司（Pathé）。人們利用他精湛的設計來促銷所有東西，從餐廳，收音機，香菸，到巧克力不一而足。他最著名的設計之一，是為杜本內酒（Dubonnet）所做的海報，有如動畫片的連續圖，三張畫面十分傳神地說出喝下這杯開胃酒的感覺。它跟所有最棒的廣告一樣，巧妙提煉出想法中最精髓的部分，而且講得一清二楚，一看就懂，效果立見。

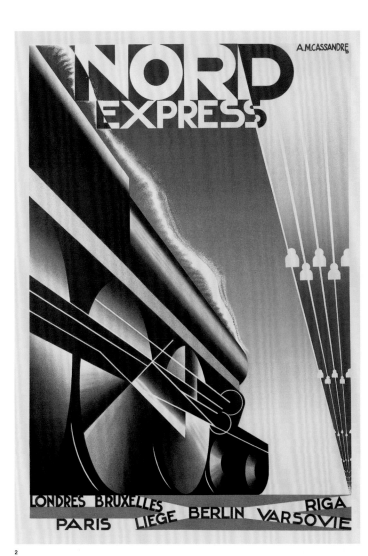

2

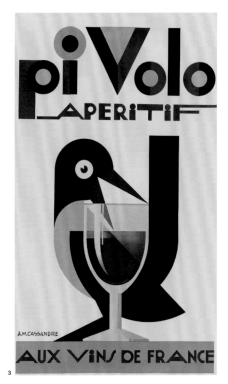

3

1. 《諾曼地—紐約》海報　1935
—
2. 《北方特快車—巴黎華沙》海報　1927
—
3. 《Pivolo開胃酒》海報　1924

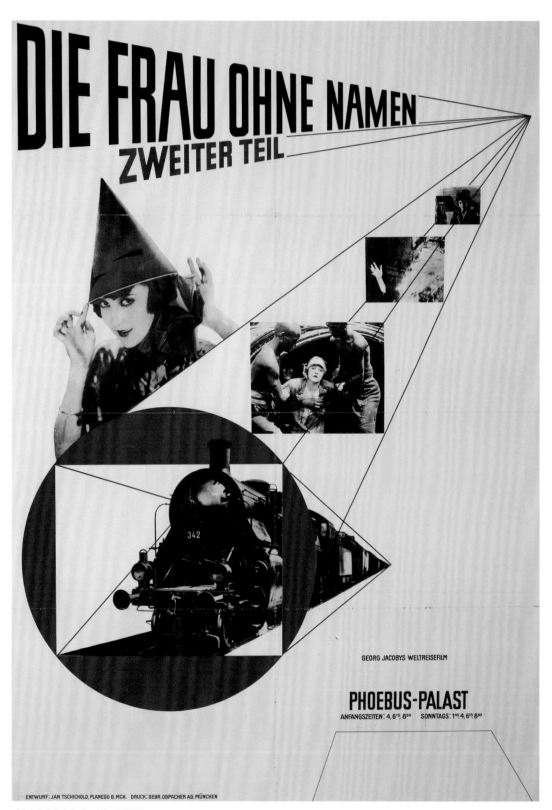

《沒有名字的女人 第二部》 平版膠印　1927

完美的排版，
無疑是所有藝術中最難捉摸的。
雕鑿石塊，堪可比擬它的倔強。

字體排版大師

Jan Tschichold

揚·齊修德

德國 | 1902–1974

1. 新傳統的倡議者
2. 以1928年出版的劃時代巨作《新排版》聞名
3. 為企鵝圖書各系列叢書規劃設計範例，擬定編排規則

　　儘管揚·齊修德以1928年的劃時代巨作《新排版》（*Die Neue Typographie*）而聞名，他在這本書中定義出一套無妥協餘地的字體排版規則；後期的齊修德卻揚棄了這套教條主義，採取更溫和的態度，尤其在編輯設計上。他最擅長編輯這個領域，服務過包括企鵝圖書（Penguin Books）等多家出版社。他為企鵝制定了一套嚴格的排版方針，幫出版社設計的logo使用了將近五十年沒有改變。

　　齊修德對排版的熱情，也許不光是因為他的父親本身是招牌畫家。他在萊比錫平面設計學院跟著華特·提曼（Walter Tiemann）學習書法；1923年，21歲的齊修德在威瑪參觀了包浩斯舉辦的首次展覽，對他造成強烈衝擊，加上對構成主義愈來愈濃厚的興趣，幫助他在設計和排版上形塑一個全新的視野。他在1925年的《基礎排版》（*Elementare Typographie*）一書已引起注目，為他的傑作奠定了基礎。《新排版》完成於1928年，主張不對稱版面，網格系統（Grid System），生動的字型，強調清晰度和層級性。

　　1933年齊修德和妻子遭到官方逮捕（由於他的「非德國」版式），隨後被納粹軟禁了六週。兩人逃往瑞士，齊修德在當地擔任圖書設計師。他開始體認到《新排版》的教條主義跟第三帝國有一些共通之處，他稱書中「不耐煩的態度，與德國追求絕對的傾向、軍事意志的管理、和主張絕對權力不謀而合，反映了德國人性格中那些可怕的成分，導致希特勒的掌權、和引發第二次世界大戰。」

　　在此之後，他推廣一種更有彈性、更人文主義的方法，與新古典主義有更多共通點，新風格展現在後來他在倫敦期間所設計的書籍，包括1935年在Lund Humphries出版社、以及1947年至1949年間任職企鵝圖書藝術總監的叢書。齊修德對企鵝的各個叢書系列規劃了一套理性化的設計，將所有圖書放入一個標準範式內，擬出一套「編排規則」給編輯和印刷者參考，也重新設計了愛德華·楊（Edward Young）的原始企鵝標誌。

　　儘管齊修德是所謂「新傳統主義」的倡議者，他其實並沒有全盤否定《新排版》的視覺哲學。他傾向認為，應以題材來決定排版方式，新排版在推廣現代建築或工業設計這方面的題材是適合的，但圖書設計就完全不適用——齊修德自己就把在書本上閱讀連篇的無襯線字體形容為「真正的酷刑」。

———

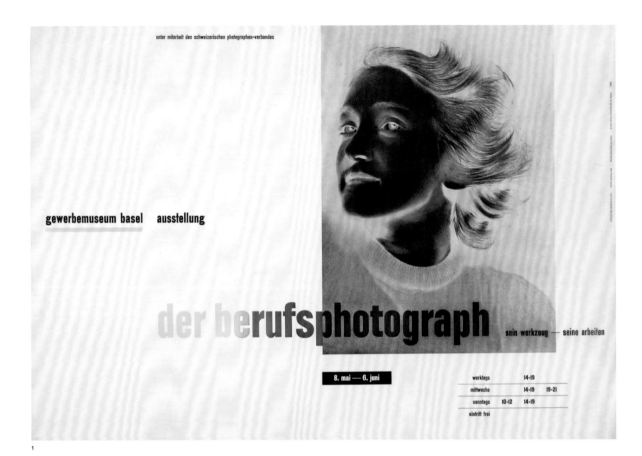

unter mitarbeit des schweizerischen photographen-verbandes

gewerbemuseum basel ausstellung

der berufsphotograph sein werkzeug — seine arbeiten

8. mai — 6. juni

werktags	14-19	
mittwochs	14-19	19-21
sonntags	10-12	14-19
eintritt frei		

1

2

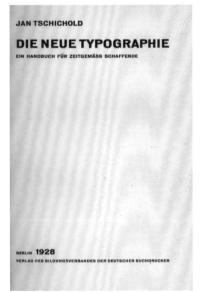

JAN TSCHICHOLD

DIE NEUE TYPOGRAPHIE

EIN HANDBUCH FÜR ZEITGEMÄSS SCHAFFENDE

BERLIN 1928
VERLAG DES BILDUNGSVERBANDES DER DEUTSCHEN BUCHDRUCKER

Schema der bisherigen Anordnung von Klischees in Zeitschriften.
Schematische, sinnlos gewertete Mittelachsengruppierung.
„Dekorativ", unpraktisch und unökonomisch (so unschön).

Auf Mitte geschlossene lebende Kolumnentitel sollten vermieden werden.
Sie würden neben den asymetrischen Abschnittstite unharmonisch wirken.
Am besten stellt man sie — besser aber irgendwelche Linien darunter —
nach außen und zeichnet sie durch Grotesk aus. Wenn schon eine Linie
verwendet werden soll, vermeide man fettfeine und Doppellinien. Einfache
stumpffeine bis sechspunktfette sind dann am besten.
Ein vernünftig denkender Mensch kann sich nur wundern, zu welchen un-
möglichen Folgen die Sperrheit des Mittelachsenprinzips hinsichtlich der
Klischeeanordnung geführt hat. An den zwei hier abgebildeten Schemen
habe ich versucht, den Unterschied zwischen der alten Zwangsjacke und
einer vernünftigen Anordnung der Klischees darzulegen. Ich habe dabei ab-
sichtlich Klischees von verschiedenen, zum Teil zufälligen Breiten fingiert,
weil man mit solchen wohl immer (in Zukunft infolge der Normung aller-
dings in geringerem Maße) wird rechnen müssen. Normbreite Klischees
würden, wozu es keines Beweises bedarf das Problem noch sehr vereinfachen.
Auf welch kompliziertem Wege man es bisher zu lösen versuchte, geht aus
der linken Abbildung deutlich hervor. Krampfhaft sind die Abbildungen auf
Mitte gestellt worden, wodurch das teure und umständliche Verschmälern
des Spaltensatzes notwendig wurde. Das neue Schema rechts spricht für

Schema für eine richtige Einordnung derselben Klischees in denselben Satzspiegel.
Handruck, zweckmäßig und ökonomisch (so schön).

sich selbst; es ist offenbar, um wieviel einfacher und dabei schöner diese
neue Form ist. Als Kontrastform zu den meist dunklen Klischees und dem
Grau der Schrift wirken die, neben den nicht die volle Spalten- oder Spiegel-
breite erreichenden Klischees verbleibenden weißen Flächen erfreulich,
während der frühere um die Klischees herumgeführte Satz, oft von nur
Konkordanzbreite, geradezu den Eindruck von Geiz erweckt.
Nach Möglichkeit müssen die Klischees in engster Nähe des zugehörigen
Textes stehen.
Ebenso wie die Abschnittitel, sollten auch die Unterschriften der Ab-
bildungen (wie in diesem Buch) nicht mehr auf Mitte gestellt werden,
sondern, wenn sie darunter stehen, im allgemeinen links beginnen. Eine
Auszeichnung durch fette oder halbfette Grotesk intensiviert den Gesamt-
eindruck der Seite. Daß man sie vielfach auch seitwärts stellen kann, geht
ebenfalls aus dem Schema der neuen Klischeegruppierung hervor.
Bei den Klischees selbst sollte man das unschöne „Ründchen" unbedingt
vermeiden. Das platt abgeschnittene Klischee wirkt angenehmer und frischer.
Die merkwürdigen Wolken, auf denen nicht nur kleinere Gegenstände, son-
dern auch schwere Maschinen zu schweben pflegen, sind aus ästhetischen
Gründen und der Druckschwierigkeiten wegen bedingungslos abzulehnen.

214 215

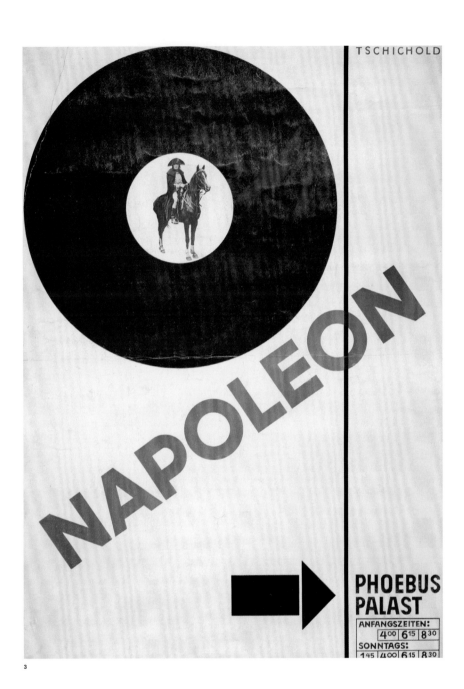

3

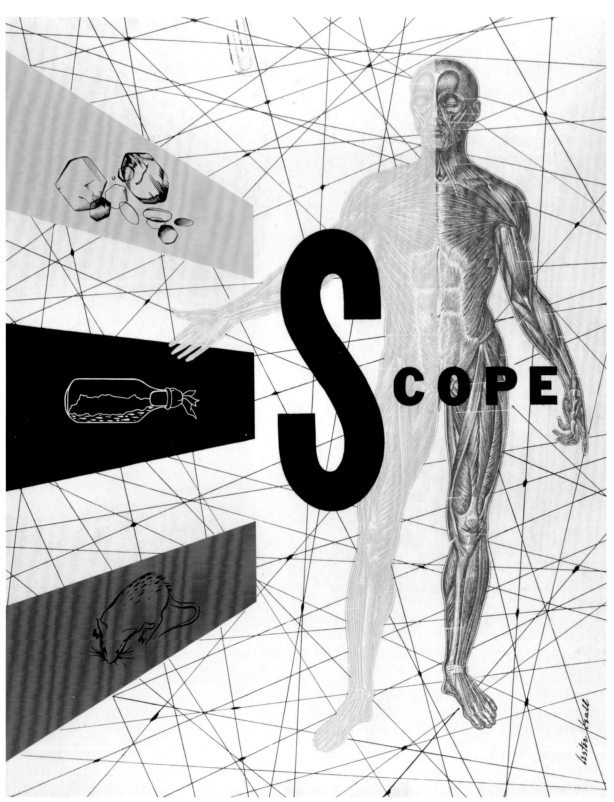

《測量儀》雜誌封面　1944

當客戶明瞭修改設計
不是吃到飽的自助餐時,
他們突然間就不餓了。

排版界的超現實主義者

Lester Beall

萊斯特·貝爾

美國 | 1903–1969

1. 他透過設計廣告、平面媒體和企業商標行銷美國夢
2. 認為環境與創造力息息相關
3. 第一位在MoMA舉辦個展的美國設計師

　　萊斯特·貝爾一度被形容為「排版界的超現實主義者」。他的確受到歐洲前衛派的深遠影響,但卻是美國土生土長最重要的設計師之一,還是第一位在紐約現代美術館MoMA舉辦個展(1937)的美國設計師。他不僅透過設計廣告、平面媒體和企業商標行銷了美國夢,他自己就住在美國,大半輩子都住在紐約北部一個環境如詩如畫的別墅裡,並作為他的辦公室。

　　貝爾在1935年從家鄉芝加哥搬到紐約,隔年搬到康乃狄克州的威爾頓(Wilton),但仍保留原本在紐約的工作室。他接案為《時代》雜誌和《芝加哥論壇報》(Chicago Tribune)等商業客戶做設計,1937年他陸續為農村電氣化管理局(REA)推出三張海報,這個聯邦機關的主旨在幫助農村改善生活品質。貝爾吸睛的海報向農民宣傳電力和下水道系統的好處(自來水,無線廣播,洗衣機,電燈)。這些海報構圖大膽而且高度圖像化,運用照片合成和基本色系來傳遞訊息,被視為美國平面設計的經典之作。

　　貝爾的生涯裡也從事過大量編輯工作,他幫McGraw-Hill出版社重新設計了二十本雜誌,也設計過兩期《財富》雜誌封面。1944年他擔任《測量儀》(Scope)的藝術總監,這是Upjohn製藥廠所出版的雜誌,這個職務他一直做到1951年(參閱64頁)。

　　1950年貝爾搬進康乃狄克州布魯克菲爾德的「頓巴頓農莊」(Dumbarton Farm),他把農場上的附屬建物改造成辦公室和工作室,得以雇用更多員工以承攬大客戶的大案子,像美林證券,開拓重工(Caterpillar),以及紐約希爾頓飯店。他在1960年幫國際紙業公司(International Paper Company)設計的商標,在當時創作全方位企業識別的新趨勢中,無疑是最詳盡的早期典範──他設計的logo不僅沿用至今,此外他還製作了一本圖解式的標準使用手冊,這本手冊至今仍被公認為同類作品中最嚴謹的範例。

　　貝爾把設計當成一輩子的事業,因此對環境造成的影響極為重視,他認為環境與創造力息息相關:「住在鄉下,工作在鄉下,我覺得自己可以享受更完整的生活,雖然我仍然不時需要紐約的刺激。但一個美麗和安靜的環境,所提供給我的可能性和創造性活動,仍遠遠超過一間紐約工作室和住宅所能提供給我的。一個人的生活方式對他產出的東西至關重要,兩者不可分割。」

──

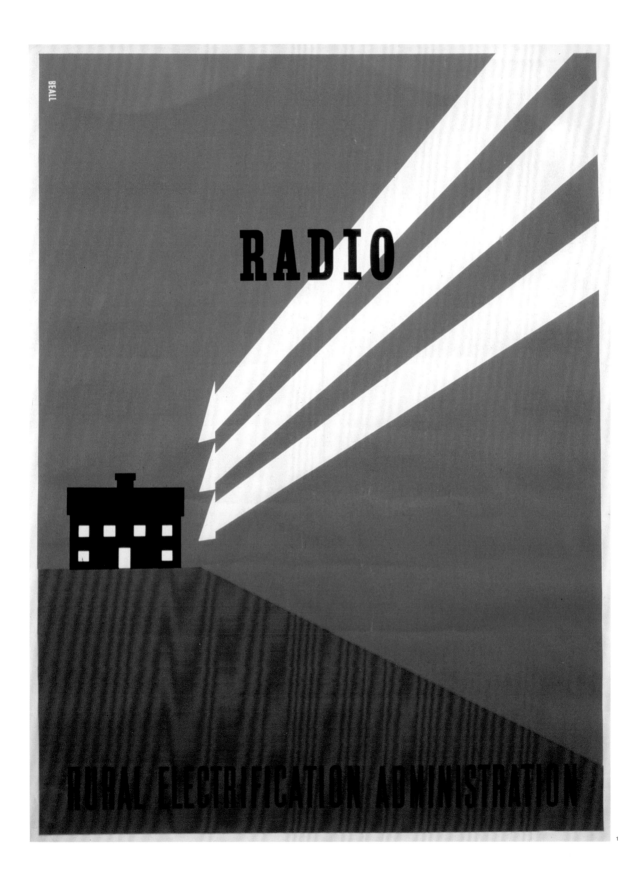

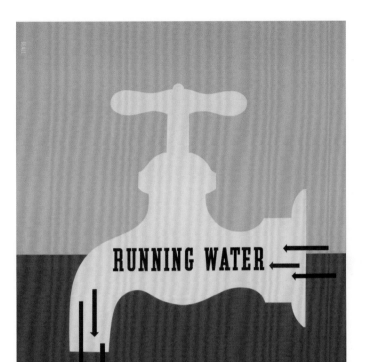

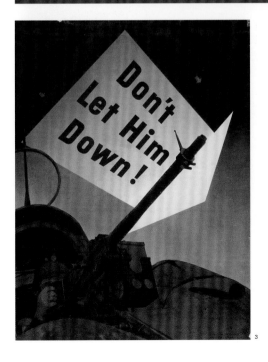

1. 《收音機》農村電氣化管理局海報　1937

2. 《自來水》農村電氣化管理局海報　1937

3. 《別讓他倒下！》照相平版印刷　1941

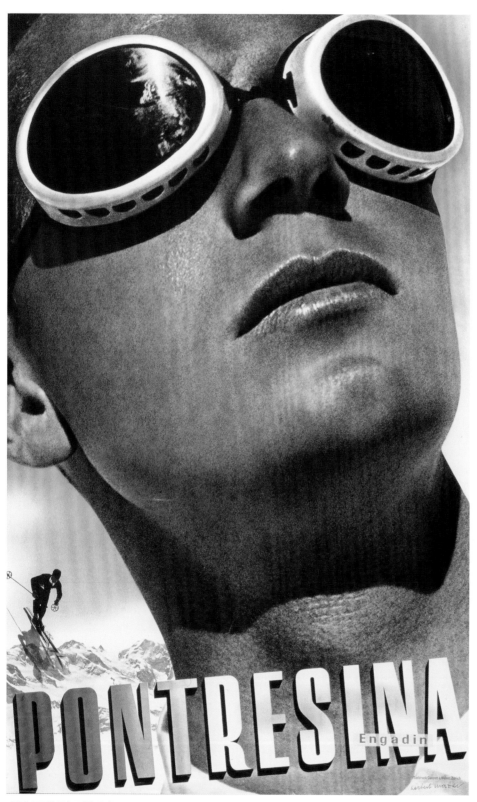

《蓬特雷西納 恩加丁谷》海報　1935

赫伯的出身既精彩又令人嫉妒。

他周遭盡是優異的圖像，他從最好的東西裡學習成長。

——保羅·蘭德

超越時間的永恆設計

Herbert
Matter

赫伯·馬特

瑞士 | 1907–1984

1. 擅暗房技巧，用攝影拼貼、合成構成海報視覺
2. 1935-36為瑞士國家旅遊局設計的海報為經典範例

攝影，是赫伯·馬特作品的核心——攝影本身的表現力，加上拼貼和照片合成等技巧，係構成他無與倫比的平面設計中不可或缺的本質。他在1935至1936年間為瑞士國家旅遊局設計的海報就是一個典範，充滿自信地掌握字型與影像，令人激動的作品至今仍能引起共鳴。1984年，「五芒星」（Pentagram）的寶拉·雪兒（Paula Scher，見236頁）為瑞士錶廠Swatch設計了一件充滿溫情的作品，向這位明星級的海報設計師致敬。

馬特1927年畢業於日內瓦美術學院，隨後前往巴黎，追隨現代藝術學院的費南·雷傑（Fernand Léger）。他受到曼·雷（Man Ray）等人的影響，很早便從事暗房技巧的實驗和照片合成。他在業界第一把交椅的Deberny & Peignot鑄字行幫自己弄到一個職務，得以磨鍊排版技術，也在柯比意和A. M.卡桑德（見40頁）的指導下，參與建築和海報的設計案。

他因為沒去更新自己的學生簽證，而被強制遣返回瑞士，卻因此接到瑞士國家旅遊局的案子，委託他製作幾張宣傳當地觀光的海報。馬特以生動的設計，巧妙結合照片合成和字體排版，為他在國際間打響了名號。1936年當他前往紐約拜會布羅多維奇時，在他的工作室裡看見自己的兩幅海報就高掛在牆上。布羅多維奇隨後便邀請他來幫《哈潑時尚》作設計，馬特也決定留在紐約，和攝影工作室Studio Associates合作，為《Vogue》雜誌拍攝封面和內頁照片。

戰後，馬特為許多大客戶做平面設計，包括美國紙箱公司，紐哈芬（New Haven）鐵路局，古根漢美術館。馬特還有一個長期客戶Knoll，本身就是設計導向的家具製造廠，馬特為Knoll工作了十二年，設計出優美的企業識別和廣告海報。

馬特也長年在耶魯大學任教，從1952年起擔任攝影和平面設計教授。在1977年舉辦的馬特回顧展中，保羅·蘭德用詩的形式為展覽目錄寫下序言。他形容馬特結合創意與商業的方式就像「一位魔術師」，也特別強調在他的設計裡有著超越時間的永恆品質：「他在1932年完成的作品，同樣可以作為72年、甚至82年的作品。」

上圖｜馬特 梅賽迪絲·馬特（Mercedes Matter）攝影 1939

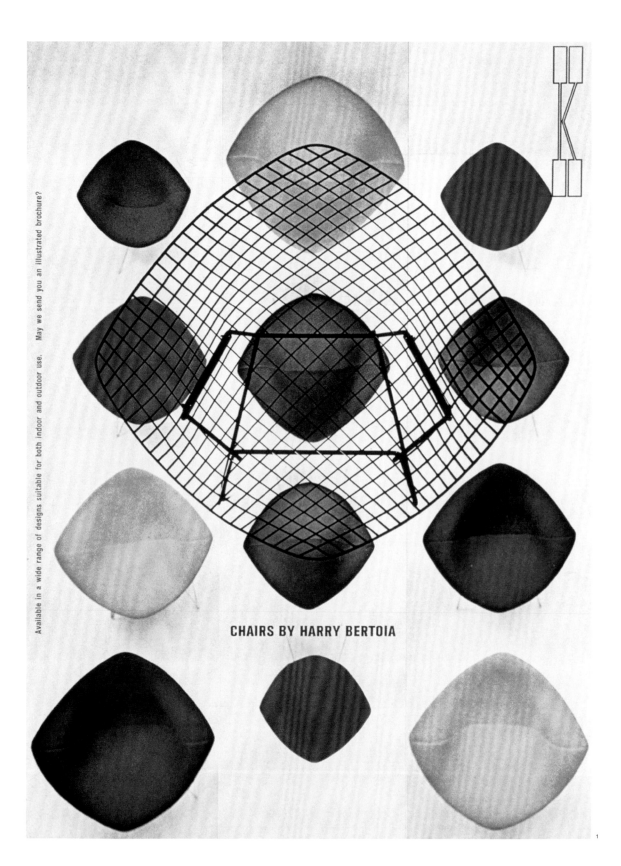

Available in a wide range of designs suitable for both indoor and outdoor use. May we send you an illustrated brochure?

CHAIRS BY HARRY BERTOIA

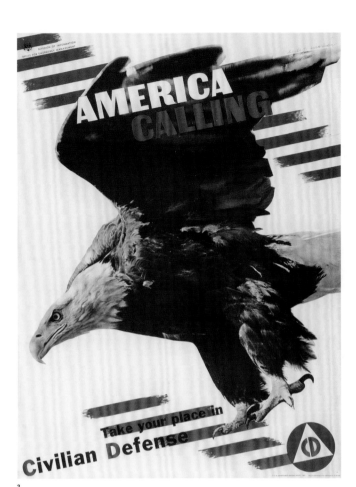

1. 《椅子》 哈利・貝爾托亞設計 Knoll海報　1950年代
—
2. 《美國的使命 請參與公民防衛戰》海報　1941
—
3. 《寒假—雙重假期在瑞士》海報　1936

《Campari酒》 平版膠印　1965

藝術跟生活脫節
——把美的東西拿來看,
醜的東西拿來用——
這種事情根本不應該發生。

藝術加設計的全方位人才

Bruno
Munari

布魯諾・莫那利

義大利 | 1907–1998

1. 受義大利未來主義影響,身兼藝術家、雕塑家及設計師身分
2. 熱心於培養兒童創造力,撰寫多本兒童暢銷圖書
3. 關注造形,著有《設計作為藝術》等多本藝術與設計相關書籍

布魯諾・莫那利是一位貨真價實的全方位人才,無縫遊走於藝術與設計之間,任何中間可能性都難不倒他。他是一位成就斐然的平面設計師,同時也是成功的藝術家、雕塑家,獲獎肯定的工業設計師,此外著有多種藝術與設計相關書籍。他十分熱心於培養兒童的創造力,特別在米蘭一間美術館裡成立中心,讓孩童探索和接受藝術的激勵。他也撰寫許多暢銷的兒童圖書,有些書現在仍持續再版中。

儘管多才多藝,莫那利基本上是自學出身的。他早年受到義大利未來主義的影響,畫出的抽象畫很快引起未來派領袖馬里內蒂(Filippo Marinetti)的關注。在馬里內蒂的支持下,莫那利的作品在米蘭許多場所展出,他那充滿玩心的風格是許多過分嚴肅的同儕都欠缺的。從他的一系列畫作以及名為「無用機器」(Useless Machines)的動態雕塑發明中,表現得再明顯不過了。

1930年,莫那利與黎卡多・卡斯塔涅第(Riccardo Castagned,以Ricas之名為人所知)成立工作室,承攬商業設計案,包括為《閱讀》(La Lettura),《自然》(Natura)和《時代》(Il Tempo)雜誌做美術編輯,以及設計Campari烈酒和殼牌石油的廣告。在整個生涯中,莫那利不斷尋找藝術與商業間的平衡,他將一部分時間貢獻給博傑里工作室(Studio Boggeri),幫倍耐力(Pirelli)、奧利維堤(Olivetti)、和IBM做設計。

隨著未來主義逐漸與興起的法西斯主義掛鉤,他也

不再迷戀,轉而投入具體藝術,跟吉洛・多弗萊斯(Gillo Dorfles)、強尼・莫奈特(Gianni Monnet)聯手創立「具體藝術運動」(Movimento Arte Concreta)。莫那利強烈體認到,現今有機會在文化上形成強大影響力的,不是藝術,而是設計:「如今,文化已經變成一件群眾的事,藝術家必須從神壇上走下來,準備好幫街坊肉舖設計商標(好歹他要懂得怎麼做)。」莫那利對於公眾可以參與藝術、甚至創造藝術的想法感到十分興奮。他從全錄(Xerox)影印機看到這種潛力,他在自己參與的各種展覽中安排影印機,也包括在1970年第35屆威尼斯雙年展的中央展館裡。

在漫長而多變的職業生涯中,莫那利也撰寫無數的設計文章,刊載於《圖像廣場》雜誌(Campo Grafico)和《日報》(Il Giorno)專欄。這些專欄文章後來收錄集結成《設計作為藝術》(Arte Come Mestiere,英譯本1971年在英國出版)。莫那利十分關注造形,但他相信,好設計不應該只屬於有錢人:「當我們每天使用的東西和生活環境,本身都變成藝術作品的時候,就可以說,我們的生活已經達到平衡了。」

上圖 | 莫那利 馬利歐・德・畢亞錫(Mario De Biasi)攝影 1998

a **Blue Butterfly**

una farfalla blu

1

una banana
e un libro

a Banana

and a Book

Design as Art
Bruno Munari

2

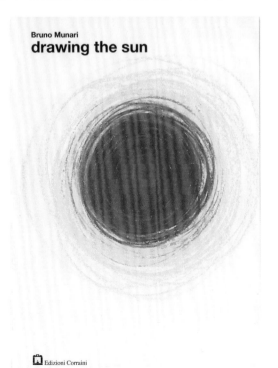

Bruno Munari
drawing the sun

Edizioni Corraini

3

1. 《布魯諾·莫那利的ABC》書內
跨頁　1960
—

2. 《設計作為藝術》 YES封面設計，
莫那利設計小圖示　1966出版（英譯
版由企鵝出版於1971）。
—

3. 《畫太陽》封面　柯萊尼出版
（Edizioni Corraini）

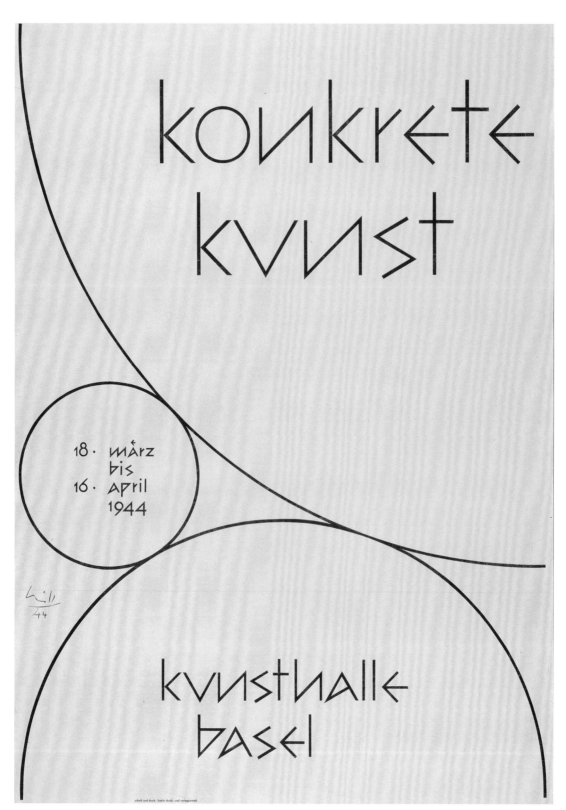

《具體藝術》巴塞爾美術館海報　1944

「設計師」欠缺想像力已是不爭的事實了，
超越日常生活已屬罕見，連有尊嚴的超越自己都做不到。
設計師做的事情，工作內容，學的東西，給人的印象，
其實跟美髮師沒有太大不同。

多面向的實踐者

Max
Bill

馬克斯·比爾

瑞士｜1908–1994

1. 為畫家、建築師、平面設計師與產品設計師
2. 1953年於德國創辦烏姆設計學院
3. 1952年於《形式》等著作中，提出「完形」假設

馬克斯·比爾除了平面設計和排版專長，他也是一位出色的畫家、建築師與產品設計師。他和奧托·艾舍（Otl Aicher，見140頁）、艾舍的妻子殷格·修勒（Inge Scholl，1917-98），於1953年在德國創辦了烏姆設計學院（Ulm School of Design）。

比爾在蘇黎世工藝美術學院（Zurich School of Arts and Crafts）主修貴金屬金工，畢業後接著進入德紹的包浩斯學校，準備成為建築師。兩年修業期間，他追隨的老師有拉斯洛·莫侯利-納吉（László Moholy-Nagy）、約瑟夫·亞伯斯（Josef Albers）、保羅·克利（Paul Klee）和康定斯基。畢業後，他搬到蘇黎世，成立「比爾·雷克朗姆」（Bill Reklame）平面設計事務所，合作對象有文化機構、前衛建築師和企業客戶等，例如家具公司Wohnbedarf。

比爾理性、現代主義的氣質，直接表現在他的平面設計上，單一字型排版和大膽布局都是特徵。他關注「具體藝術」（Concrete Art）運動，也身為1937年成立的藝術家團體「同盟」（Allianz）的重要成員。

比爾多面向的實踐，也見於他大量的設計著作和講座。他在1949年瑞士工業博覽會上展出的「好的造形」（Die Gute Form）概念，以及包括1952年的《形式》（Form）等多部著作中，提出了一個假設，即當形式、功能、美感完美結合時，會造就出一種「完形」（Gestalt）的神奇品質。

1951年比爾返回德國，和奧托·艾舍和英格·艾舍共同研議一所新設計學校的藍圖。這所在烏姆的高等設計學院（Hochschule für Gestaltung, HfG），在戰後德國的文化重建上扮演了重要角色。學院設立的科系有視覺傳播、工業設計、建築、資訊，後來又增加電影系。四年制循序漸進的課程，旨在學習藝術與科學，了解符號學的作用，建立加工方法與材料的專業知識，並著重於溝通和解決問題。

比爾本人設計了學院的多棟著名建築，也在1953年擔任創校院長。HfG不久即在國際間聲譽鵲起，學校邀請的明星級客座教師包括伊姆斯夫婦（Charles and Ray Eames），富勒（Buckminster Fuller），和繆勒－布羅克曼（Müller-Brockmann，見100頁）。HfG跟百靈（Braun）製造商發展出密切的產學合作關係，在1950年代中期和設計師狄特·拉姆斯（Dieter Rams）合作，實踐一種新的「誠實」的產品設計。1968年政府中止對學校的補助，HfG因此關閉。

上圖｜比爾 法蘭茨·胡伯曼（Franz Hubmann）攝影 1955

1. 《色彩》 蘇黎世裝飾藝術博物館海報　1944

2. 《現代藝術》 蘇黎世美術館海報　1951

3. 慕尼黑奧運海報　1972

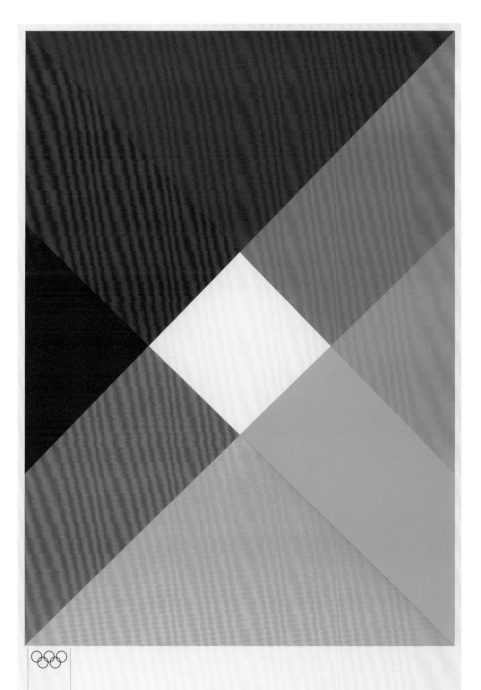

Olympische Spiele München 1972

1908 ●
出生於瑞士溫特圖爾
Winterthur

1924 ●
成為金工學徒

1927 ●
進入德紹包浩斯學校

1929 ●
搬回蘇黎世，成立
比爾．雷克朗姆個人工作室

1932 ●
在蘇黎世宏格區Zurich-Höngg
興建自宅和工作室

1937 ●
在「同盟」的創立中
扮演整合者的角色

1949 ●
巴塞爾「好的造形」展

1953 ●
創立烏姆高等設計學院

1994 ●
逝於柏林

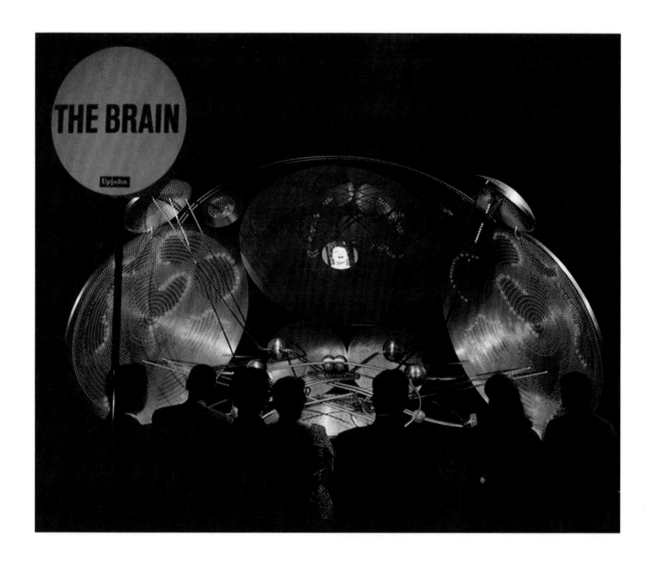

普強藥廠（Upjohn）的大腦展照片　1960

能夠在這個不斷膨脹的宇宙中
找到自己的創意人，
不僅是幸運的，
也是絕對必要的。

數據視覺化之父

Will Burtin

威爾·伯丁

德國 | 1908 - 1972

1. 致力於將設計簡化，特別是對複雜科學觀念的理解
2. 1957年提出製作巨大人體細胞模型計畫
3. 關切設計在社會中所扮演的角色和所負擔的責任

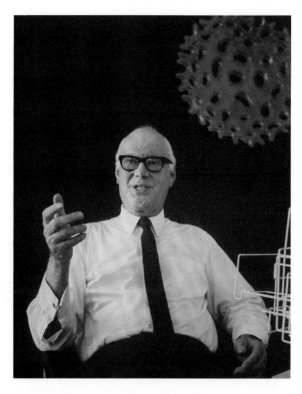

　　威爾·伯丁是美國最重要但最不被重視的設計師，他致力於把設計簡化、強化我們對複雜科學觀念的理解，許多人因此把他視為「數據視覺化」（data visualization）之父。

　　1930年代，伯丁在家鄉科隆經營設計事務所，但在拒絕戈培爾和希特勒加入納粹宣傳部的邀請後，他移民到紐約，並重新將事業打造得有聲有色，為美國聯邦勞動署和製藥巨擘Upjohn公司做設計。

　　1943年伯丁於美國陸軍服役，他的專長馬上獲得重用——為地對空射擊兵設計一本訓練手冊。不論士兵程度如何，都能輕易讀懂這本冊子。伯丁一退伍，馬上被《財富》雜誌招募為美術編輯，這個位子他從1945年坐到1949年。《財富》雜誌擅長以圖形、圖表、圖案設計，來幫助讀者理解複雜的議題。

　　「威爾伯丁公司」成立於1949年，服務的客戶有IBM、赫曼米勒（Herman Miller）家具、和伊士曼柯達公司。不過，在他跟普強藥廠（Upjohn）長期合作的關係中，產出了個人生涯裡最難以磨滅的作品。他負責公司旗下《測量儀》雜誌（亦見48頁）的視覺藝術，也將公司原本的商標重新設計，將新商標應用到所有藥品包裝上。

　　伯丁並不把自己的才氣囿於平面設計上。1957年，他向Upjohn提議製作一個巨大的人體細胞模型。為了這項計畫，他拜訪了歐美多個研究機構，進行研究和收集資料，製作出一個比現實大一百萬倍的細胞，並配上節律性

閃燈。這是第一次用塑膠製造出如此複雜的物件，細胞在紐約、芝加哥和舊金山展出，參觀人次超過了一百萬。

　　「細胞」的空前迴響，被Upjohn視為一大成功。伯丁再接再厲創作了「大腦」（The Brain，1960），「代謝」（Metabolism，1963），「活躍中的基因」（Gennes in Action，1966），「生命體的防禦機制」（Defence of Life，1969），全部都由專案經理布魯斯·麥克洛德博士（Dr. Bruce McLeod）帶領，團隊裡包含了模型製作組，攝影師，照明設計師和電工團隊。

　　伯丁十分關切設計在社會中所扮演的角色和所負擔的責任。他是1949年在亞斯本舉辦的國際設計大會的創始委員，這個會議邀請了來自各個不同領域的演說者。他還主持了極具開創性的Vision 65和Vision 67年會，在這個廣納新創意和新思維的高峰會議裡，參與者包括巴克敏斯特·富勒（Richard Buckminster Full），安伯托·艾可（Umberto Eco），馬克斯·比爾（見61頁），尚·丁格利（Jean Tinguely）等各方精英。

上圖 | 伯丁 查爾斯·波奈（Charles Bonnay）攝影　1966

THINK

December 1958

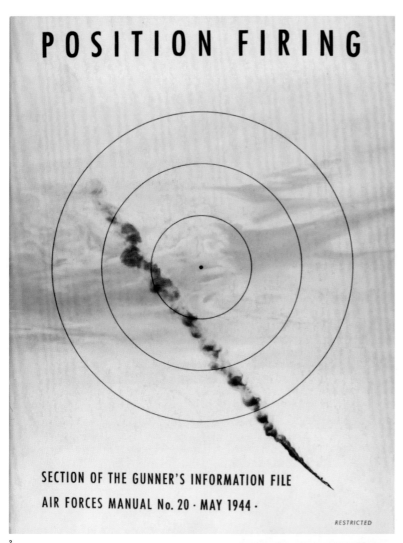

2

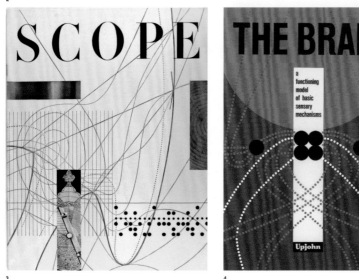

3

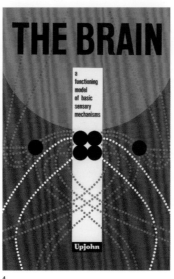

4

1. 《思維》雜誌 24卷12期
（1958年12月）
—
2. 《定位射擊》二戰重炮射擊手冊封面
1944年5月
—
3. 《測量儀》雜誌封面　1953年春
—
4. 《大腦》　網版印刷海報　1960

《義大利的廣告》海報　1957-58

我一直在努力拓展自己的領域，
嘗試與科學有重疊的實驗性案子，譬如心理學或物理學。
正因為有不同元素的融合，猶如透過交流和污染，
平面設計才有機會成長，找出新的表達方法。

羊毛標誌的創始人

Franco Grignani

法蘭科·格里尼亞尼

義大利 | 1908–1999

1. 作品體現1960年代未來主義精神
2. 擅長黑白歐普實驗風格
3. 1958年於義大利舉辦個展，之後巡迴近50國

　　實驗性，貫穿了法蘭科·格里尼亞尼的全部作品。他那強烈的圖像感性，結合扭曲的文字、黑白視效，完全體現了1960年代未來主義的氛圍，無論其採用的形式是海報、廣告、雜誌封面或商標。如果有一項設計注定跟格里尼亞尼難分難捨，那絕對是「羊毛」標誌（Woolmark logo），不論這個標誌究竟是不是他設計的。

　　格里尼亞尼最早在杜林（Turin）攻讀建築，在杜林執業了幾年後，才轉而學習平面設計，並開始實驗攝影和歐普藝術（Op Art）。1950年他開始與Alfieri & Lacroix印刷商店合作，展開雙方長久而多產的關係。格里尼亞尼的企業案子往往會大膽嘗試創意，產出的廣告作品令人驚嘆，這些廣告通常都帶有他獨家的黑白歐普藝術實驗風格，以及扭曲的字型。廣告都以抽象形式表達，不對產品做具體描述，僅透過印刷方式來暗示想法。格里尼亞尼也會自己寫文宣。

　　找他做設計的企業，從倍耐力輪胎、企鵝圖書，到設計印刷出版社Linea Grafica和Graphis等不勝其數。1958年，格里尼亞尼的個展在義大利首度舉辦，之後陸續的展覽將近五十個，相繼在英國、美國、德國、瑞士、委內瑞拉等國登場。

　　1964年，國際羊毛祕書處（IWS）舉辦了新羊毛標誌的競圖活動。雀屏中選的幾何符號（至今仍在使用中），儘管看上去非常像格里尼亞尼的手繪風格，獲獎者卻是另一位義大利設計師法蘭切斯柯·薩羅里亞（Francesco Saroglia）。沒有人知道薩羅里亞是誰。關於這宗離奇的案子則有好幾種說法，一是格里尼亞尼的原創設計被一家米蘭廣告公司用薩羅里亞的名字提交參賽。另一種說法是，格里尼亞尼因為自己就是IWS的評審委員，故以假名參賽。經過一段時間後，格里尼亞尼開始把這個設計據為己有，但從沒有對發生過的事情提供任何解釋。又過了很久，在1995年的一個展覽上，展出了他1964年日記裡的一頁，裡面有他為IWS競賽繪製的九種設計圖——其中那個倍受爭議的圖樣，被清楚地勾選出來。

——

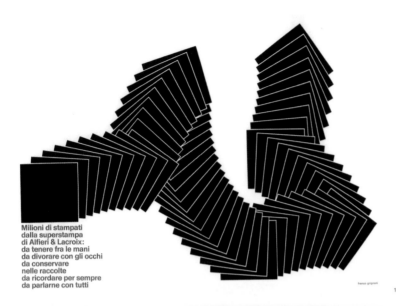

Milioni di stampati
dalla superstampa
di Alfieri & Lacroix:
da tenere fra le mani
da divorare con gli occhi
da conservare
nelle raccolte
da ricordare per sempre
da parlarne con tutti

franco grignani

1

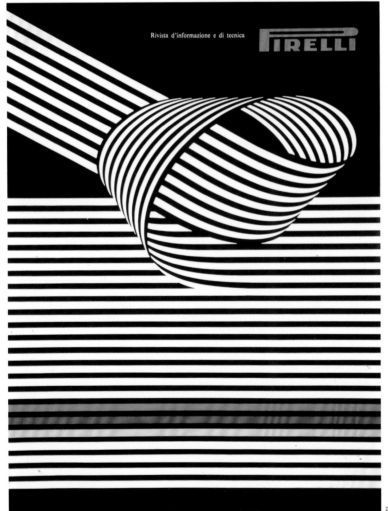

Rivista d'informazione e di tecnica **PIRELLI**

2

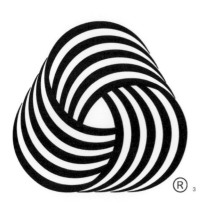

®₃

l'evoluzione
della
grafica
accompagna
la
dimensione
quotidiana
della
vita
umana
Alfieri &
Lacroix
tipolitozinco
grafia
in
Milano

franco grignani ₄

1. Alfieri & Lacroix廣告　1967
—
2.《倍耐力》雜誌封面
1967年5／6月號
—
3.羊毛標誌　國際羊毛局logo
1964
—
4.Alfieri & Lacroix廣告　1966

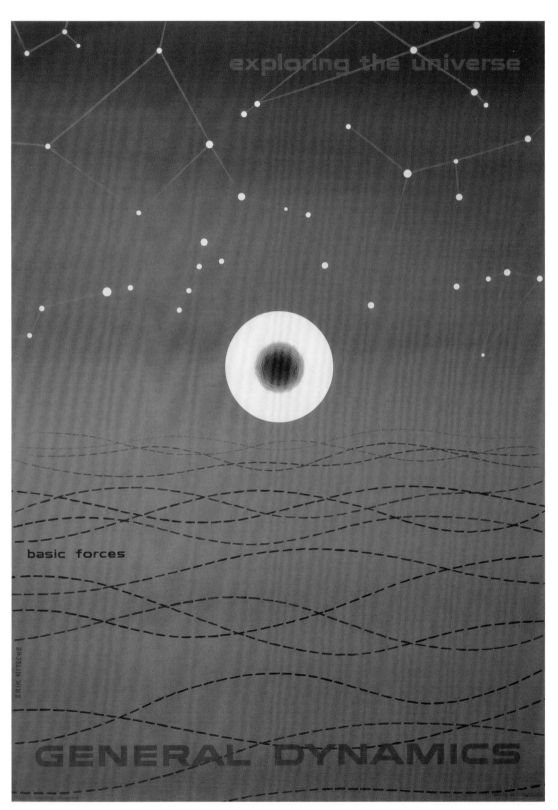

《探索太空》通用動力公司海報　1958

我絕不情願為一個人們困惑地問：「這是什麼？」的設計道歉。

低調的設計浪人

Erik Nitsche

艾瑞克·尼采

瑞士｜1908–1998

1. 表現性更強、更不帶教條的現代主義色彩作品
2. 負責美國通用電力公司的企業識別及整體文宣

艾瑞克·尼采的名氣可能比不上其他眾多的瑞士設計師，不過從他六十年豐富生涯所產出的作品來看，已經證明他之所以名氣不彰，絕非作品品質不好，而是因為十分謙虛的個性使然。莫侯利-納吉在看到尼采的作品時，曾經問了這麼一個問題：「這個在紐約做包浩斯的人是誰？」雖然藝術家（也是包浩斯的老師）保羅·克利的確是尼采的家族友人，但尼采實際上是在瑞士洛桑的古典學院就讀，後來前往慕尼黑應用美術學院。雖然他的作品帶有現代主義色彩，表現性卻更強，也更不帶教條。

尼采的職業生涯猶如一介浪人，他曾在科隆、好萊塢、紐約、康乃狄克州、日內瓦和慕尼黑工作過。在歐洲工作幾年後，1934年他搬到美國。短暫待過好萊塢一陣子後，定居在紐約，為《浮華世界》（Vanity Fair）、《財富》、《生活》（Life）、《哈潑時尚》做設計。尼采也經手百貨公司廣告，幫Decca唱片公司製作唱片封面，設計紐約交通局的海報，以及電影、戲劇海報。

1950年，尼采在康乃狄克州成立工作室，處理高譚事務所（Gotham Agency）的設計案。這家廣告公司代理了通用動力公司（General Dynamics）這家大客戶——尼采的這一步棋正好走對了時機。1953年，通用動力公司變成美國國防部武器供應體系龐大集團裡的一分子，產品包括核子潛艇和噴射轟炸機。尼采受委託製作一系列作為和平象徵的核能發電宣傳廣告。他的設計讓通用動力公司總裁約翰·傑伊·霍普金斯（John Jay Hopkins）印象深刻，決定提供他一個職位。

雙方的合作成果十分豐碩。在接下來十年裡，尼采負責監督公司整體的企業識別，製作廣告、文宣手冊、年度報告和海報。尼采大部分的意象都取材自科學資料，因為題材性質特殊（原子能、絕對機密等級的核子動力潛艇），他需要以更抽象的方法來表達。這些限制卻造就了不凡的作品，尼采所完成的整體創作令人驚歎，最終累積成一本厚達420頁、詳述公司歷史的《動力美國》（Dynamic America），在1960年出版。

之後尼采回到瑞士，在日內瓦成立個人工作室，出版了十二本有精美插圖的科技叢書，接著又出版一套以圖像來解說音樂史的二十冊叢書。他曾短暫在巴黎和漢堡進行創作，設計不少童書，還為Unicover公司製作兩百多套集郵首日封，尼采一直為這家郵票公司設計到八十多歲。

───

上圖｜《應用平面藝術》封面 1956

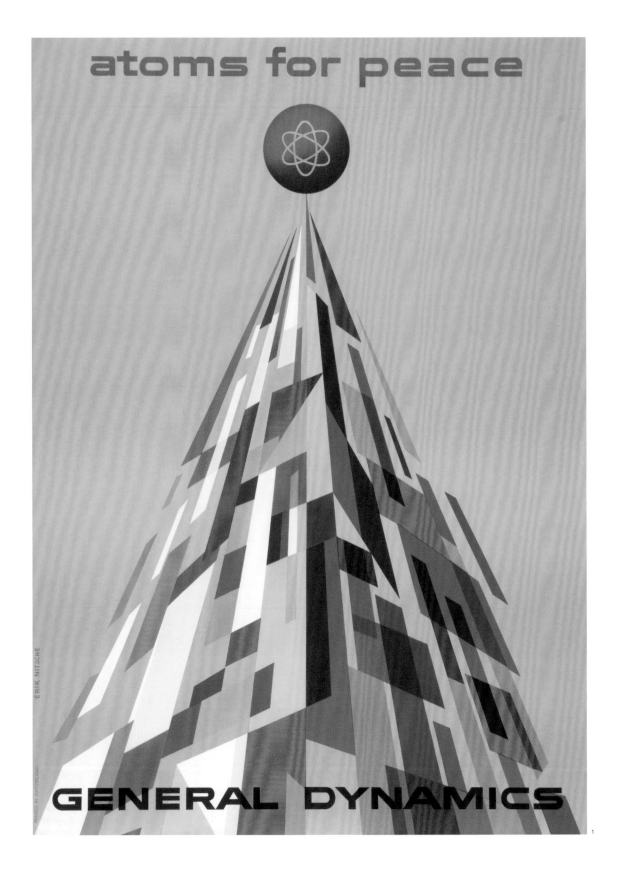

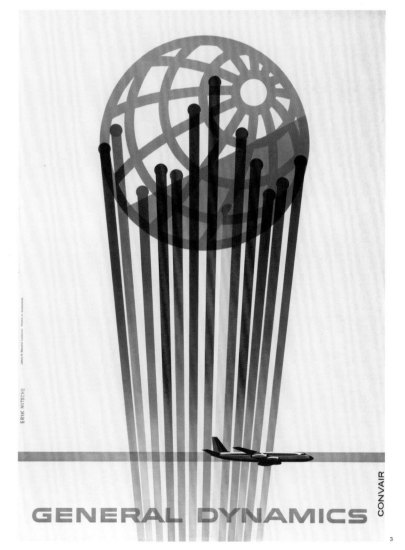

1.《促進和平的核能》
通用動力公司海報　1955

2. 通用動力公司年度報告　1959

3.《Convair 880客機》
通用動力公司海報　1958

《時尚》封面　1939年12月

我們努力於讓平凡的東西吸引人，
但不是靠虛假的魅力這種煩人老梗。
相對於炫惑的七寶樓臺，你可以說，
我們試圖傳遞真實的迷人之處。

終於正名的女設計師

Cipe
Pineles

賽普・潘列斯

奧地利｜1908–1991

1. 設計《十七歲》、《魅力》等多本具時代意義的雜誌
2. 任教於Parsons設計學院逾20年
3. 第一位入選紐約藝術指導協會&名人堂的女設計師

　　設計師賽普・潘列斯永遠無法光憑作品而被世人記得，這實在是一件不幸之事。她是才華洋溢的插畫家和藝術總監，設計過好幾本具有時代意義的雜誌，作為第一位在1943年入選紐約藝術指導協會（Art Directors Club, ADC, 或譯藝術指導俱樂部）會員的女設計師（經過十年的推薦），以及第一位於1975年入選名人堂的女設計師，卻還是不久前的事而已。

　　潘列斯出生於維也納，但在波蘭長大，她和家人在1923年移民到紐約。從普拉特學院（Pratt Institute）畢業後，她飽嘗準老闆們的歧視，這些人被她的作品吸引，卻又輕視她本人，最後她在有多重專業領域的Contempora設計事務所找到工作。她為紡織品公司Everlast設計的案子令康得・納斯（Condé Nast）的妻子蕾斯里（Leslie）印象十分深刻，她將潘列斯找來擔任《時尚》、《居家與花園》（House and Garden）、《浮華世界》（Vanity Fair）等雜誌的藝術總監M. F.阿迦（Agha）的助理。

　　身為設計部門的唯一女性，潘列斯在阿迦的嚴格督導下始終表現亮眼。1942年她出任時尚雜誌《Glamour》的藝術總監，開發當時被視為保守的中間市場，發揮她那風趣又獨樹一格的風格。

　　在短暫為巴黎服役的女性編輯過出版品後，潘列斯應聘為《十七歲》（Seventeen）雜誌的藝術總監。這本雜誌係因應戰後新興的青少年市場所創刊，由海倫・華倫汀（Helen Valentine）擔任編輯。《十七歲》象徵著出版界的新品種，不輕視讀者的智慧，不以上對下的態度指導讀者，把她們視為年輕獨立的女性，而非待嫁閨女或準媽媽。在潘列斯品質保證的帶領下，《十七歲》的設計令人眼睛為之一亮，視覺內容毫不遜於文字內容。

　　1950年潘列斯成為《魅力》（Charm）的美術編輯，這本雜誌針對的群眾就是像她一樣的職業婦女。為了把這個已經被人做爛的題材用新鮮又引人入勝的方式重新推出，她找來一批令人興奮的藝術家和攝影師來作為後援：拉狄斯拉夫・蘇特納（見21頁），安德列・柯爾代茲（André Kertész），赫伯・馬特，和年輕的席摩・喬威斯特（Seymour Chwast）。1962年，在短暫任職《小姐》雜誌（Mademoiselle）的美術編輯後，潘列斯的生涯又再度轉向，她開始任教帕森（Parsons）設計學院，教授編輯設計，同時擔任學校出版社的負責人。這個工作她一做便超過二十年。

　　潘列斯與美國平面設計界的兩位巨擘有過婚姻：比爾・高登（Bill Golden，見121頁）和威爾・伯丁（見64頁）。她的成就，最後終於得到男性同儕的認可。阿迦花了十年的功夫推薦她（加上高登的助力），總算被ADC接納為會員。三十多年後，她在1975年登上ADC名人堂。

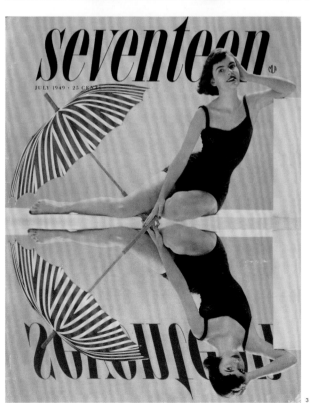

1908 ●
出生於奧地利維也納

1923 ●
舉家移民紐約

1932 ●
與康得・納斯工作

1943 ●
入選紐約藝術指導協會
第一位女性成員

1947 ●
擔任《十七歲》藝術總監

1950 ●
加入《魅力》雜誌

1961 ●
應聘為《小姐》藝術總監

1975 ●
獲選為紐約藝術指導協會
名人堂第一位女性

1991 ●
逝於紐約州薩芬Suffern

1. 《魅力》雜誌封面　1952年3月
—
2. 《十七歲》雜誌封面　1948年7月
—
3. 《十七歲》雜誌封面　1949年7月

《奧利維堤Lettera 22打字機》海報　1962

設計就是形式。有時候這種形式只是裝飾，
除了賞心悅目之外沒有其他功能。設計總是抽象的；
但就像一個動作，或一種語氣，它具有指揮和引發關注的能力，
它可以創造符號，也能釐清想法。

讓設計平易近人的大師

Leo
Lionni

雷歐·李奧尼

荷蘭｜1910–1999

1. 未來主義畫家、評論家、插畫家、設計師
2. 擔任《財富》雜誌的藝術總監14年
3. 創作40多本膾炙人口的童書

　　雷歐·李奧尼堪稱多方位全才，他是未來主義畫家，評論家，認真的老師，同時也是才華洋溢的插畫家和設計師。他除了為《財富》雜誌、奧利維堤打字機、福特汽車等企業客戶設計過令人難忘的作品，他創作的幾十本童書更是膾炙人口，最令人念念不忘。

　　李奧尼來自一個富有教養和創造力的家庭，孩童時期的他，在阿姆斯特丹國家博物館（Rijksmuseum in Amsterdam）度過許多畫畫的時光。住過費城，又搬到義大利熱內亞（Genoa），在熱內亞遇到他未來的妻子，妻子父親是義大利共產黨的黨魁。搬到米蘭後，李奧尼受到方興未艾的未來主義運動影響，他的抽象畫擾取了未來主義創始人菲利波·馬里內蒂（Pilippo Marinetti）的注意。他除了為建築與室內設計雜誌《Domus》和Campari烈酒設計廣告外，也為艾杜瓦多·佩西柯（Eduardo Persico）編輯與設計的《Casabella》雜誌撰寫建築評論。

　　1939年李奧尼離開義大利，前往費城為N. W. Ayer廣告公司工作，他在最後一分鐘爭取到福特汽車的案子，為他們設計插圖。這是李奧尼一個重要的生涯躍進，後來他成為美國最大廣告公司的總監。李奧尼也善用職位的機會，向費南·雷傑、亞歷山大·考爾德（Alexander Calder）、威廉·德·庫寧等藝術名家邀約作品，也不忘照顧商業藝術家如索爾·斯坦伯格（Saul Steinberg），和一位名叫安迪·沃荷（Andy Warhol）的年輕人。

　　1948年李奧尼搬到紐約，成立工作室，並執掌《財富》雜誌擔任藝術總監，替代威爾·伯丁離開後空出的位置，他擔任這個職務十四年。他採取的路線是讓設計變得更平易近人，運用Century Schoolbook字體，向有才華的藝術家和插畫家邀稿，許多人一畫就畫了好多年。當李奧尼回顧自己在《生活》、《時代》雜誌為老闆亨利·魯斯（Henry Luce）工作的生涯，有一次魯斯問他：「『為什麼《財富》不能像《哈潑時尚》那麼好看？』我的回答很簡單：『因為商人不如時裝模特兒好看』。」

　　李奧尼的客戶還有奧利維堤打字機（他擔任藝術總監）和紐約現代美術館MoMA。他為1958年的布魯塞爾萬國博覽會設計了一間頗具爭議的美國館。此外，他擔任過《Print》雜誌的藝術總監和編輯一段時間，為雜誌拓展了專業領域，並提倡平面設計界的對話辯論。

　　1959年李奧尼決定離開美國，回到義大利過更簡樸的生活。返國前夕，他和孫子們搭火車，他用一本《生活》雜誌撕成的碎紙片逗樂了小孩。這個點子促成童書《小藍與小黃》（Little Blue and Little Yellow）的誕生，李奧尼再接再厲，總共設計了四十多本童書。

which way out?

for family counseling call

AFFILIATED WITH FAMILY SERVICE ASSOCIATION OF AMERICA

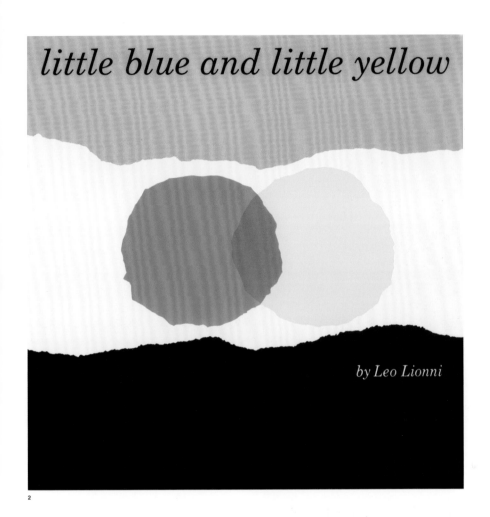

2

3

4

1.《出路在哪裡？》
平版膠印　1954

2.《小藍與小黃》封面
Knopf　1959

3.《早期治療，癌症可以痊癒》
網版印刷　1954

4.《幫他們繼續奮戰》
平版膠印　1941

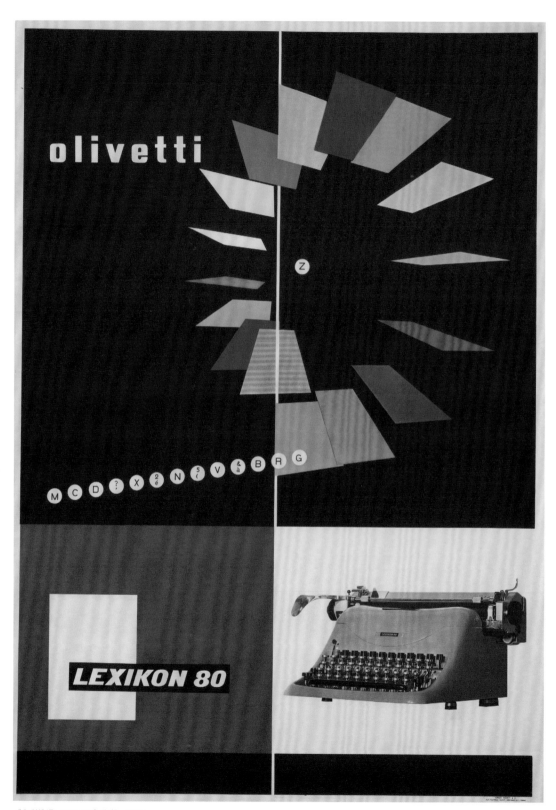

《奧利維堤Lexikon 80》海報　1950

設計不只是形式的問題，也是材料的問題。
設計是公司的一項工具，用來⋯⋯
當作一種存在與公司運作的真實反映。
——亞德里安諾·奧利維堤Adriano Olivetti

奧利維堤的品牌師

Giovanni Pintori

喬凡尼·品托里

義大利 | 1912–1999

1. 任職30年，為奧利維堤打造品牌形象上厥功至偉
2. 曾登《財富》雜誌封面人物
3. 1952年MoMA「奧利維堤：企業中的設計」展，引發迴響

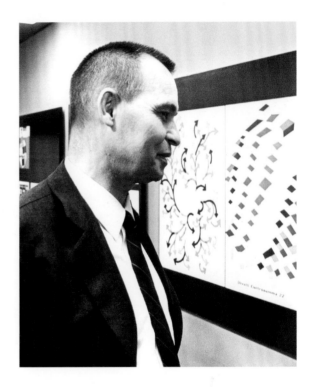

　　喬凡尼·品托里的名氣可能不如他同時代的設計師，因為他在義大利打字機廠牌奧利維堤底下工作了三十多年。這家公司的營運，在1950和1960年代之際創下高峰，而品托里在為奧利維堤打造品牌形象上厥功至偉，他創作出琳瑯滿目令人為之振奮的廣告，將原本一台設計精良且高度實用的辦公室設備，搖身一變成為令人渴望擁有的物品。

　　品托里年輕時便已展現才華。他在18歲那年獲得（位於米蘭附近的）蒙扎高等工業設計學院的獎學金。1936年，他初遇亞德里安諾·奧利維堤，奧利維堤請品托里為一件發展案畫幾張示意圖。這個機緣促成品托里加入奧利維堤，在該公司的廣告和宣傳部門下工作——當時的部門主管是倫納多·祖威特勒米希（Renato Zveteremich），後來由雷歐納多·希尼斯伽里（Leonardo Sinisgalli）續任。到了1950年，品托里升任奧利維堤的藝術總監。

　　接下來二十年，奧利維堤的業務蒸蒸日上，品托里也在這段時期裡創作出一些最令人驚豔的作品。奧利維堤是當時最尖端的設計與科技產業，旗下設計師包括尼佐利（Marcello Nizzoli）、貝里尼（Mario Bellini）和索塔斯（Ettore Sottsass），他們設計出諸如攜帶式打字機、計算機和電腦等新產品。

　　品托里的任務是設計所有的東西，從廣告、海報，到公司的宣傳月曆。身為藝術總監，他也必須物色各路藝術高手和插畫家。他的海報構圖強烈，打字機本身即使有其

設計特色，也總是只占據一小部分版面。整體畫面強調的是大膽、抽象的圖案，意象通常來自打字機局部，譬如鍵盤或墨帶。品托里的藝術手法充滿自信又趣味橫生，在他的帶領下，奧利維堤這家公司搖身一變為優質設計的代名詞，將其他相形之下顯得保守的競爭對手遠遠拋諸腦後。

　　1952年品托里首度拜訪紐約，驚訝地發現自己受到熱烈歡迎，迎接他的設計師包括保羅·蘭德和雷歐·李奧尼。《財富》雜誌隨即以他為封面人物，同年在紐約現代美術館MoMA舉辦了名為「奧利維堤：企業中的設計」（'Olivetti：Design in Industry'）特展，其中大部分作品都出自品托里之手。展覽引起了極大的迴響，接著又到倫敦、洛桑和巴黎展出，巴黎的展場就在羅浮宮。為奧利維堤服務三十年後，品托里於1967年離職，在米蘭成立個人事務所。

上圖｜品托里 攝影者未知 1950年代

*Olivetti
Graphika*

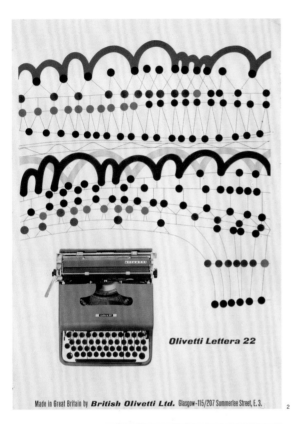

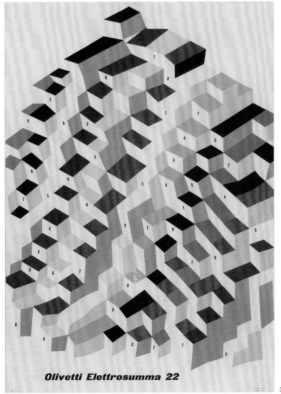

1. 《奧利維堤Graphika》海報　1959

2. 《奧利維堤Lettera 22》英國版海報　1956

3. 《奧利維堤Elettrosumma 22》海報　1962

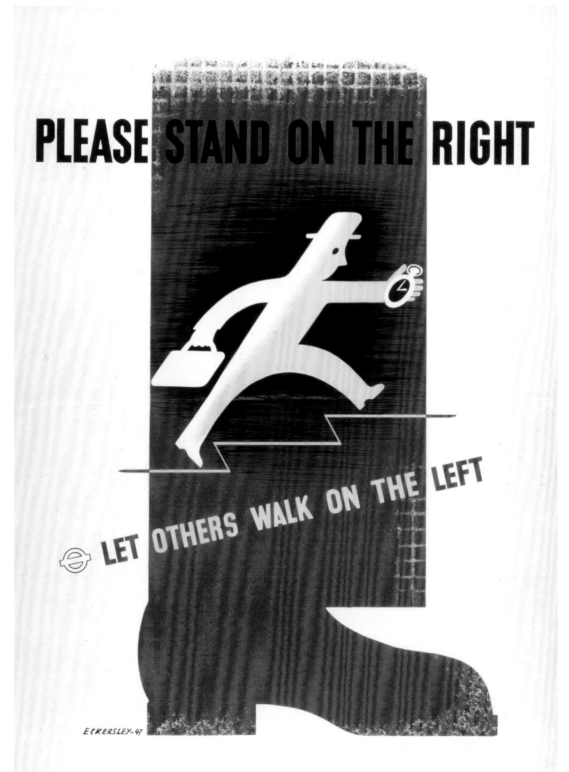

《請靠右站立》倫敦交通局海報　1949

回顧過去，還有我的樣子，嗯，永遠是一張笑臉，
但現在的我已經看不下去了。
不過那時候我們做海報就是要鼓舞人心。永遠笑瞇瞇。

英國的海報藝術家

Tom Eckersley

湯姆 · 埃克斯利

英國｜1914–1997

1. 第一位受邀加入國際平面設計聯盟的英國成員
2. 任教於倫敦傳播學院，設立英國大學最早的平面設計課程

　　湯姆 · 埃克斯利是英國土生土長、最著名的海報藝術家（1948年他以海報設計的成就獲得大英帝國勳章），他長年在倫敦印刷學院（現為倫敦傳播學院，London College of Communication）任教，也是對全英國影響最深遠的平面設計老師。

　　埃克斯利的藝術天分從年輕時期便獲得賞識。當他還在索爾福德藝術學院（Salford School of Art）就讀時，就以優異成績在1930年獲得海伍德獎章。1934年他跟同樣身為設計師的朋友艾瑞克 · 隆伯斯（Eric Lombers）搬到倫敦，以埃克斯利-隆伯斯的名義聯手設計海報。他們為英國廣播公司BBC、服裝業Austin Reed、倫敦交通局、殼牌石油和英國郵政等知名客戶製作了吸引人的海報。兩人在這段期間也獲聘為西敏寺藝術學院的訪問講師。

　　二戰爆發導致兩人被迫拆夥。隆伯斯入伍陸軍，埃克斯利加入皇家空軍（RAF）。埃克斯利靠著設計長才在部隊裡擔任製圖員。這段期間埃克斯利為「皇家意外事故防治協會」（Royal Society for the Prevention of Accidents）設計了許多出色的公共常識海報。這項教育活動旨在針對大量湧入工廠協助戰備後援的工人，如何避免本來不該發生的職業災害，以免占用到寶貴的醫療資源。埃克斯利總共設計了22張吸睛的教育海報，這些海報通常是他利用正規軍事任務結束後自己剩下的時間，在24小時之內完成。

　　二戰結束後，埃克斯利精巧的作品也益發受人歡迎。

他承攬的海報設計案包括倫敦交通局、英國郵政、吉列刮鬍刀，也為多本童書做插畫（包括妻子黛西創作的一部作品）。埃克斯利除了在英國備受肯定，也靠著設計作品揚名國際，1950年他成為第一位受邀加入地位崇高的國際平面設計聯盟（Alliance Graphique Internationale）的英國成員。

　　埃克斯利始終對作育英才充滿熱忱，他在1954年進入倫敦印刷學院任教，不久便升任平面設計系主任，自此執掌二十年。埃克斯利總是把學生利益放在個人需求之前，他為英國的大學部設立最早的平面設計課程，對教育這塊領域作出持久而深遠的貢獻。

　　在印刷學院期間埃克斯利仍持續設計工作，也確保自己的教育理念和商業創作不致與社會脫節。晚期埃克斯利的設計案包括聯合國兒童基金會（UNICEF）和世界自然基金會（WWF），以及倫敦地鐵的壁畫——兩支對決的手槍，和協和號噴射機的機尾圖案，這個圖案至今仍然能在芬斯伯里公園站（Finsbury Park）和希思洛機場的一、二、三航廈裡看到。

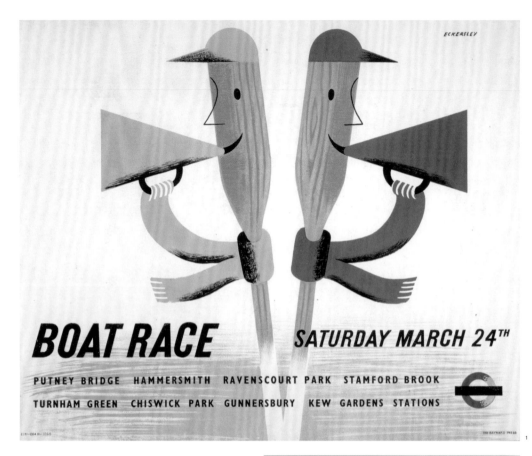

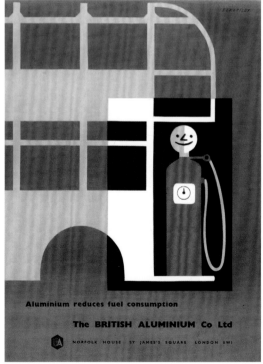

1. 《划船賽》 倫敦交通局海報　1951

2. 《鋁可以節能》 英國鋁業公司海報　1957

3. 《當第一名比當最後一名好──郵寄請趁早》海報　1955

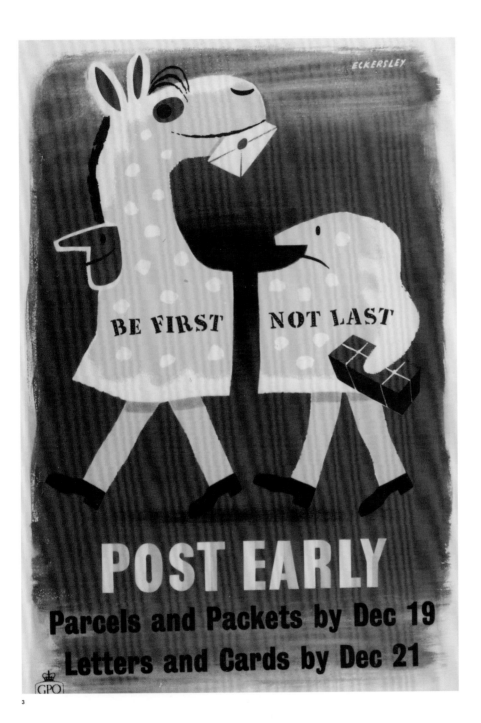

1914
出生於英國蘭開夏
Lancashire

1934
從老家蘭開夏搬到倫敦

1937
在西敏寺藝術學院
教授海報藝術

1950
獲選為
國際平面設計聯盟會員

1954
進入倫敦印刷學院任教

1957
擔任倫敦印刷學院
平面設計系主任

1997
逝於倫敦

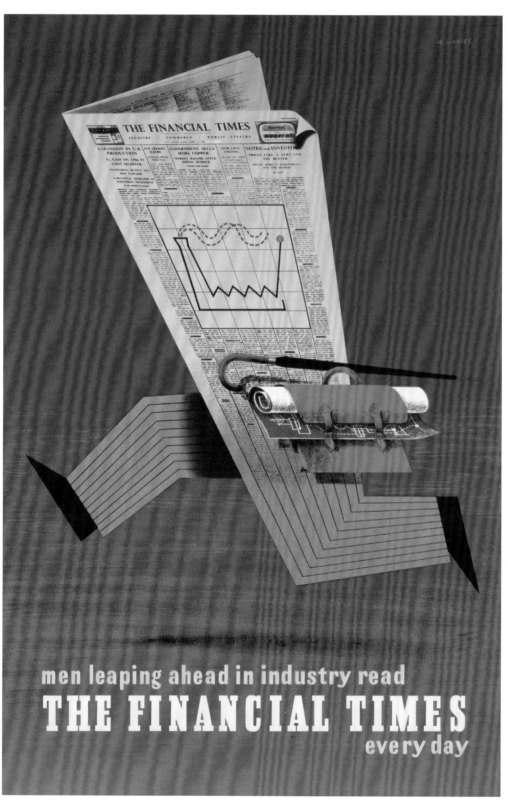

《走在產業尖端的人都讀財經時報》海報　1955

最大的意義, 最少的手段。

英國戰爭海報藝術家

Abram
Games

亞伯拉罕·蓋姆斯

英國 | 1914–1996

1. 為英國戰爭部設計了逾百張宣導海報
2. 1953年為BBC設計電視播放的動態標誌

一提到亞伯拉罕·蓋姆斯,很少會不提到他那家喻戶曉的名言:「最大的意義,最少的手段」。這句話具體而微道出這位產量豐富的海報設計師的長才——優雅地傳達訊息——清晰、有力,尤其言簡意賅。

蓋姆斯這種能力,在他擔任官方戰爭藝術家期間所設計的海報上更加凸顯。儘管他無緣親上前線為國效力,但那些訴求鏗鏘有力的海報,在大後方同樣發揮重要的抗戰效果。

蓋姆斯的父母是東歐人,他出生在東倫敦的白教堂區(Whitechapel)。在聖馬丁藝術學院經歷過短暫的求學生涯後,他爭取到艾思庫-楊格(Askew-Younge)商業藝術工作室的職位,一直工作到1936年被解聘為止。這時的他,已經拿過倫敦市政會競賽的首獎,一帆風順地當著海報藝術家,直到1940年被徵召入伍。他選擇加入步兵團,但終究被分派到第54師擔任繪圖員,促成他為戰爭部設計了超過一百張的海報。

海報在當時,被視為作戰的有力武器,是激發生死與共的責任感、並贏得戰爭最後勝利的重要工具。這些海報提醒士兵保持雙腳衛生,注意彈藥通風,對一般民眾則鼓勵他們種植作物,編織襪子,勿聽信謠言蠱惑等。蓋姆斯也負責設計徵兵海報,其中最著名的一張,係1941年有金髮美女的《加入ATS(國土支援團)》海報,金髮女郎後來換成較「得體」的棕髮女子。

蓋姆斯雖然以海報設計聞名,但他也幫英國廣播公司BBC在1953年設計了電視播放的動態標誌。其他作品包括為Ind Coope啤酒廠、英國鋁業公司設計商標,以及女王企業獎的獎徽,從1966年一直使用到1999年。

隨著配給制度結束,可支配所得增加,蓋姆斯承攬的海報設計案也與日俱增。他的企業客戶有《金融時報》(Financial Times),英國海外航空BOAC、英國歐陸航空BEA、P&O郵輪等。他跟同時代許多設計師一樣,都和倫敦交通局長期合作,除了為交通局設計過十八張海報,維多利亞線的史塔克威爾站(Stockwell)美麗的天鵝馬賽克圖案也出自他的手筆,可藉此象徵車站對面那間不算漂亮的酒吧(The Swan)。

———

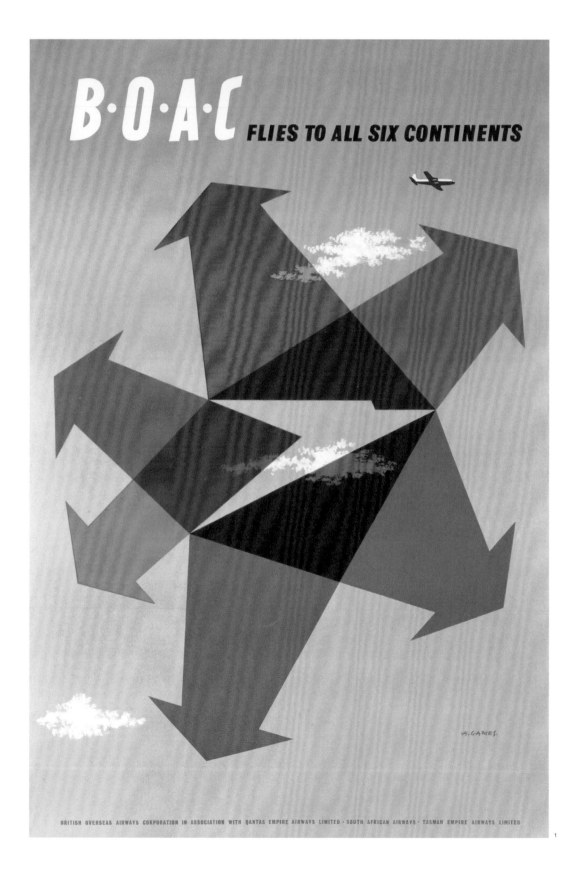

1914 ●
出生於倫敦

1935 ●
倫敦市政會海報競賽首獎

1941 ●
設計《加入ATS》海報

1942 ●
擔任官方戰爭海報藝術家

1948 ●
贏得競圖賽，
為1951年不列顛節設計代表圖案

1957 ●
以平面設計貢獻
獲得大英帝國榮譽勳章

1996 ●
逝於倫敦

2

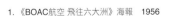

1. 《BOAC航空 飛往六大洲》海報　1956

2. 《倫敦動物園》 倫敦地鐵海報　1976

3. 不列顛節手冊　1951

3

STOP NUCLEAR SUICIDE CAMPAIGN FOR NUCLEAR DISARMAMENT 2 CARTHUSIAN ST LONDON EC1

《停止核爆自殺》海報 1963

1942到1943年間，我每天在新聞部工作15個小時。
下午我到葛羅夫諾廣場的美國戰爭新聞局上班。
上校階級的平面設計師，聯手把要給美軍部隊看的雜誌編出來。

形塑戰後英國的平面設計師

FHK
Henrion

漢瑞恩

德國 | 1914–1990

1. 做出「企業識別」的最早實例
2. 為荷蘭航空KLM所做的企業識別案，備受矚目
3. 出版《設計協作與企業形象》，為第一本全面討論企業識別的專著

漢瑞恩在戰爭期間對英國新聞部的卓越貢獻，以及他在Studio H（後來的漢瑞恩設計公司）的大師級商標設計，加上他領導多個重要的設計協會，對於形塑戰後英國的平面設計界無疑扮演了關鍵角色。

漢瑞恩出生於德國紐倫堡（Nuremberg），1933年移居巴黎，起初學習織品設計，然後就讀於保羅・柯林學院（École Paul Colin）學習海報設計與平面設計。1936年漢瑞恩前往英國，從事平面設計工作，設計多起博覽會展館和展覽的包裝與海報，直到二戰爆發，他被當作敵方人士而被羈押。經過六個月獲釋後，政府出人意料地指派他為新聞部設計愛國海報的任務，包括呼籲民眾自行種植農作物，吃自己栽種的綠色蔬菜。他還創作出聯手扯碎納粹標誌的犀利意象，連美軍駐倫敦的戰爭新聞局也不忘好好利用漢瑞恩的圖像溝通天賦。

1948年，漢瑞恩成立Studio H，這是一個跨領域的諮詢機構，主要從事平面設計、產品設計和商展規劃等業務，設計了英國農村和農業展覽館，以及1967年蒙特婁博覽會的英國館。隨著戰後經濟起飛，幾家新成立的電器公司也成為Studio H的客戶，像是飛利浦家電、Murphy電視等。工作室也為Bowater紙業公司規劃了一套詳細的商標應用方案，這是我們現在稱作「企業識別」（corporate identity）的最早實例之一。漢瑞恩陸續為Tate & Lyle製糖公司、英國歐陸航空、倫敦電力公司做了企業識別，但他最值得注目的企業識別案，是為荷蘭航空KLM所做

的規劃，他從1959年督導這件工程一直進行到1984年。他在1967年出版了《設計協作與企業形象》（Design Coordination and Corpotate Image，和 Alan Parkin合撰），這是第一本全方位探討該新興領域的著作。

儘管漢瑞恩鍾情於商業設計，他最打動人心的一件作品卻不是商業創作。1963年他為核武裁軍運動製作了一張海報，海報上一具死者頭骨與核爆蘑菇雲相互疊合，赤裸而聰明，直接道出當時許多人心裡的具體恐懼。

漢瑞恩除了在皇家藝術學院和倫敦印刷學院任教，他還擔任工業設計藝術協會（SIAD）、國際平面設計聯盟（AGI）及國際平面設計協會（ICGDA）的主席，也在協會裡開設了一系列極受學生歡迎的研討會。

上圖 | 漢瑞恩 1950年代

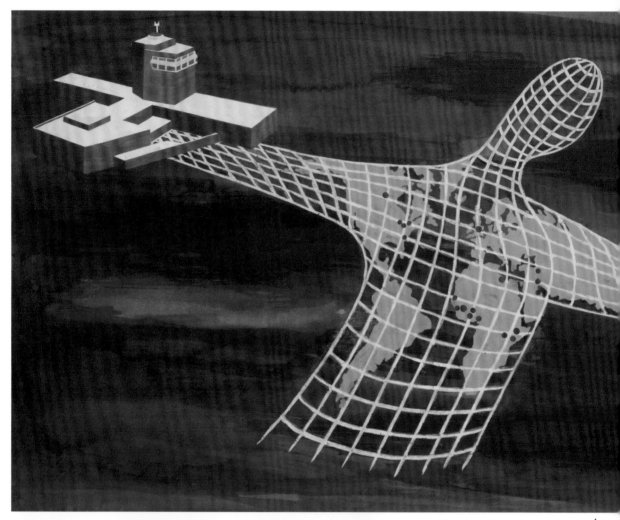

1

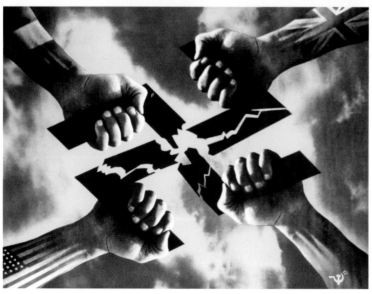

2

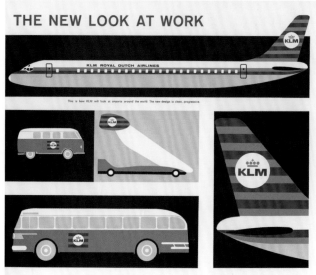

1. 《泰勒·伍德羅建設公司蓋了這座機場》海報
1955

2.《四手》D-Day海報　1944

3.KLM企業識別　1963

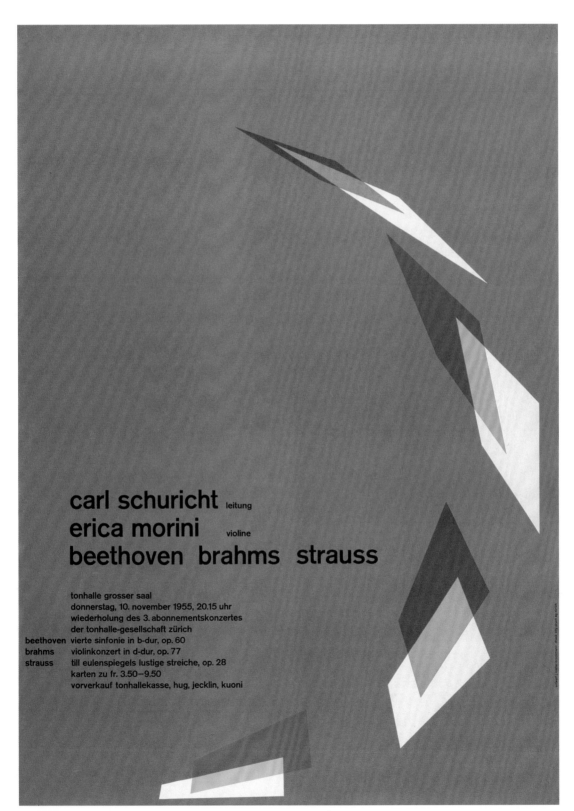

《舒瑞希特指揮、莫里尼小提琴：貝多芬、布拉姆斯、史特勞斯》 蘇黎世音樂廳海報 1955

網格系統只是協助, 不是保證。

網格系統的提倡者

Josef Müller-Brockmann

約瑟夫 · 繆勒-布羅克曼

瑞士 | 1914–1996

1. 致力網格系統，為推動「國際版式風格」的關鍵人物
2. 創版《新圖像》季刊，推廣瑞士風格
3. 投身設計教育，出版多本設計專書

　　雖然文·克勞威爾被冠上「Gridnik（字型）先生」的綽號，瑞士設計師約瑟夫·繆勒-布羅克曼才真正值得這個頭銜，況且他還是克勞威爾心目中的英雄，也對克勞威爾影響深遠。繆勒-布羅克曼的名字，永遠會跟他致力提倡的網格系統（Grid System）連在一起，他在1961年的著作《平面藝術家和他的設計問題》（*The Graphic Artist and His Design Problems*），至今仍是所有自重的平面設計師必讀的作品。

　　繆勒-布羅克曼是推動日後被稱作「國際版式風格」（International Typographic Style）的關鍵人物（其他的行動者有馬克斯·比爾〔見60頁〕，埃米爾·魯德〔Emil Ruder，見108頁〕，和阿敏·霍夫曼〔Armin Hofmann，見136頁〕），國際版式風格堪稱是在戰後、和更後來對於平面設計界最重要的影響。它一開始以「瑞士風格」之名廣為人知，上承現代主義，避免裝飾性，採取不對稱布局，使用無襯線字體，表達出秩序性和清晰性。

　　儘管繆勒-布羅克曼提倡網格作為一種導入秩序的方法，但他也清楚意識到運用網格的局限。他呼籲設計師不要被局限所困，而是要順著它的功能性並接受它，「設計師必須學會使用網格；這門技藝需要練習」。雖然這種設計方法聽起來可能枯燥，但如果能巧妙加以運用，的確能為排版提供一個可靠的架構，這在繆勒-布羅克曼的許多海報裡都有淋漓盡致的表達。

　　即便踏破鐵鞋尋覓，也找不到比他為蘇黎世音樂廳所創作的精彩海報更能傳神闡述這種風格了。這批海報創作於1950年至1985年間，深受具體藝術的影響，他的創作方式係結合字型和抽象意象：「我嘗試去詮釋音樂元素，像是節奏、透明感、無重量等等，利用具體又抽象的造形，將它們串連，產生具有邏輯的關係。我只需要統合幾何元素──在造形和比例上──和排版就行了。」

　　瑞士風格的影響力，從歐洲一直延伸到美國。《新圖像》（*Neue Grafik*）這本開創性的季刊雜誌提供了極大助力，厥功甚偉，它是由繆勒-布羅克曼和李查·保羅·洛舍（Richard Paul Lohse）、漢斯·諾伊堡（Hans Nueburg）、卡羅·維瓦雷利（Carlo Vivarelli）共同創辦。出版期間從1958年到1965年，以英、德、法文三種版本發行，方形的尺寸十分獨特，也不令人意外地嚴格應用了網格系統。雖然它聲稱廣納世界各地最棒的平面設計，但在編輯們的嚴格篩選下（甚至有人說是門派之見），刊物內容幾乎清一色來自瑞士設計。

　　繆勒-布羅克曼也是一位認真盡職的老師，他出版過幾本設計專書：《平面藝術家和他的設計問題》（1961），《海報史》（*History of the Poster*，與妻子吉川靜子合著，1971），《視覺傳播史》（*A History of Visual Communicaton*，1971）《平面設計的網格系統》（*Grid Systems in Graphic Design*，1981），在他過世後這些著作都經過再版發行。

上圖 | 繆勒-布羅克曼　1960年代

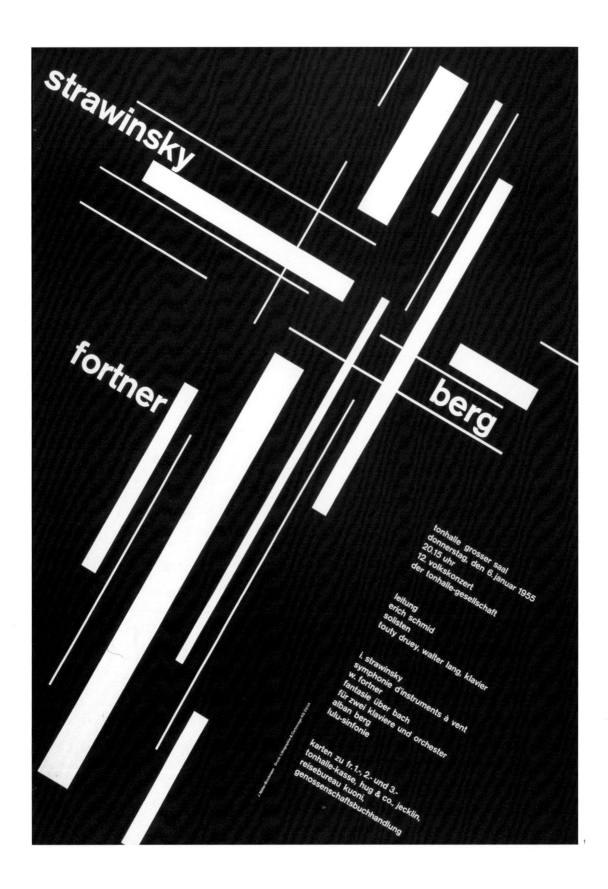

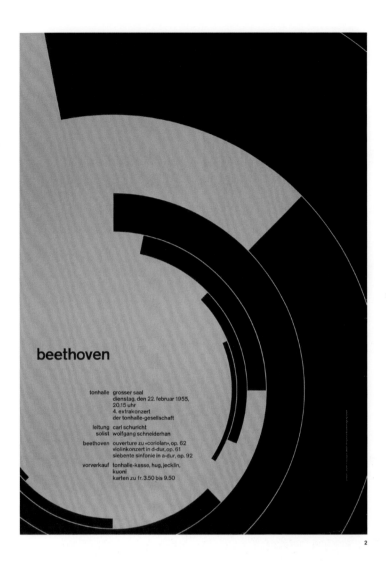

beethoven

tonhalle grosser saal
dienstag, den 22. februar 1955,
20.15 uhr
4. extrakonzert
der tonhalle-gesellschaft

leitung carl schuricht
solist wolfgang schneiderhan

beethoven ouverture zu «coriolan», op. 62
violinkonzert in d-dur, op. 61
siebente sinfonie in a-dur, op. 92

vorverkauf tonhalle-kasse, hug, jecklin,
kuoni
karten zu fr. 3.50 bis 9.50

2

1914 ●
出生於瑞士拉裴斯威爾
Rapperswilr

1936 ●
成立第一間個人工作室

1951 ●
為蘇黎世音樂廳
設計了第一張海報

1958 ●
《新圖像》雜誌創刊
（與洛舍、諾伊堡、
維瓦雷利合辦）

1961 ●
出版《平面藝術家和
他的設計問題》

1967 ●
擔任歐洲IBM設計顧問

1996 ●
逝於瑞士下恩斯特林根
Unterengstringen

tonhalle- gesellschaft
zürich
freitag den 5. januar 1968
20.15 uhr
grosser tonhallesaal

karten zu fr. 1.- bis 5.-
vorverkauf tonhallekasse, hug, jecklin
kuoni und
filiale oerlikon kreditanstalt

charles dutoit
jürg von vintschger
tonhalle- orchester

igor strawinsky
musica viva variations in
memoriam
aldous huxley
1963/64

albert moeschinger
klavier konzert op. 96
1965

uraufführung rudolf kelterborn
sinfonie 1966
uraufführung

alban berg
drei orchesterstücke
op. 6

1. 《史特拉汶斯基、貝爾格、弗特納 音樂廳大廳》海報 1955

2.《貝多芬 音樂廳大廳》海報 1955

3《杜特華、文施格 音樂廳管弦樂團》海報 1968

3

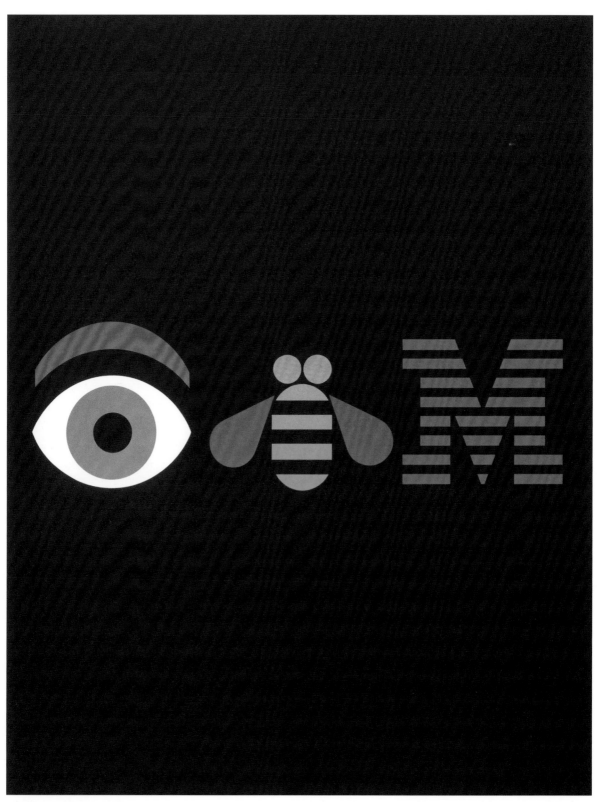

《Eye-Bee-M》IBM海報　1981

一個logo如果沒有設計到極簡、極節制，就不可能存活下來。

美國設計教父

Paul
Rand

保羅·蘭德

美國 | 1914–1996

1. 賈伯斯譽為「當今最偉大平面設計師」
2. 美國設計教父，擅長將想法推銷給客戶
3. IBM、UPS、ABC、西屋電器logo設計，蔚為經典

　　保羅·蘭德在去世前不久，才被蘋果創辦人史蒂夫·賈伯斯形容為「當今最偉大的平面設計師」。蘭德除了幫賈伯斯的NeXT電腦設計logo，也為產業巨頭IBM、UPS快遞、ABC電視台、西屋電器、Enron能源公司創作商標，對美國人來說，這些都是真正代表性且深植人心的形象。

　　蘭德對於藝術和商業之間的深刻理解，是他之所以成功的關鍵。莫侯利-納吉形容蘭德：「兼顧理想主義與現實主義，同時使用詩人和商人的語言。他根據需求和功能來思考。他有能力分析自己的問題，而且他有無窮的想像力。」

　　雖然蘭德的名字必定跟他創作的經典商標一起流傳於世，早在設計這些東西多年前，他就已經是位成功的平面設計師。原本開雜貨店的父母，並不認同他從事平面設計工作。1936年時，有人請他設計《成衣藝術》（Apparel Arts）雜誌的週年專號。這個機緣讓蘭德邁入全職設計，沒多久，他便獲得《君子雜誌》（Esquire）時尚版藝術總監的職務。蘭德也為《方向》（Direction）雜誌設計了許多出色封面，同時也擔任威廉·魏卓普（William Weintraub）事務所的藝術總監十一年，一直做到1955年。

　　1956年，蘭德被IBM的艾略特·諾耶斯（Eliot Noyes）聘為顧問，他一做就是三十年，負責設計IBM各種場合所需的企業識別，包括包裝和廣告。蘭德設計了條紋式的字型logo，以及有趣的《Eye-Bee-M》IBM海報。

　　蘭德的學生相當多，他在耶魯大學藝術學院教授平面設計多年，也出版過不少平面設計相關書籍，包括最著名的《想設計：保羅·蘭德的永恆設計準則》（Thoughts on Design），初版問世於1947年；後續著作也都由耶魯大學出版社出版。他為出版社設計的logo，從1985年延續使用到2009年。蘭德也為第二任妻子安妮的童書做插畫。

　　蘭德的關鍵長才，就是能夠把自己的想法推銷給客戶。按平面設計師路易·丹齊格（Louis Danziger）的說法：「光是他一個人，幾乎就能讓所有企業相信設計這項工具的有效性……所有1950和1960年代的設計師都從蘭德那裡獲益良多，蘭德大大促成我們從業的正當性。設計這門職業能有今天的聲譽，他比任何人都有功勞。我們從商業藝術家搖身一變為平面設計師，主要都是他的貢獻。」

———

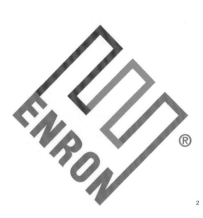

2

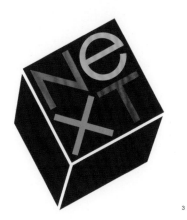

3

4

1. 《頭顱與橄欖枝》哈佛大學弗格美術館（Fogg Art Museum）
彩色平版印刷 重磅白色布紋紙91.1 x 61.0 cm 湯瑪‧柯恩贈
1999-6-2 1969

2. Enron商標 1996

3.NeXT電腦商標 1986

4. UPS商標 1961

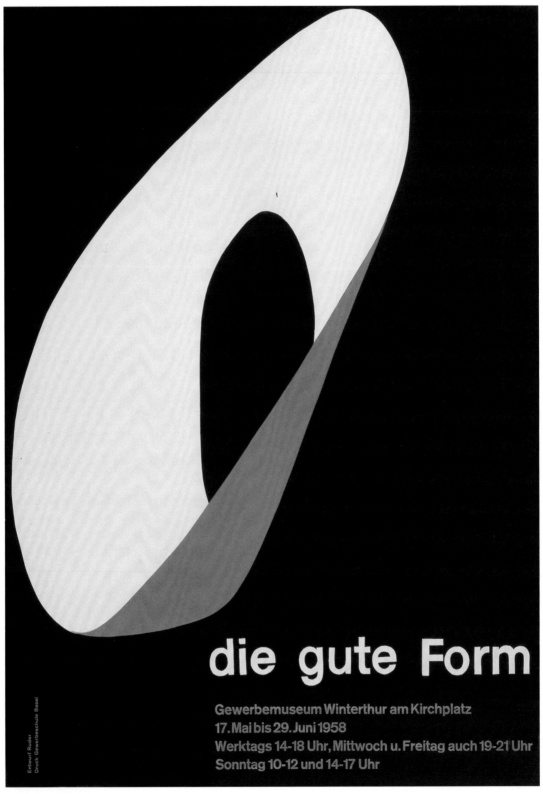

《好的造形》海報 1958

排版工藝有一項明確任務，就是以書面形式傳遞訊息。
不管論點或考量為何，都不能免除排版這項任務。

排版工藝大師

Emil Ruder

埃米爾·魯德

瑞士｜1914–1970

1. 瑞士巴塞爾設計學院主要課程的規劃者
2. 推崇國際版式風格，致力於排版印刷教育
3. 著有排版實務的經典之作《排版：設計指南》

　　埃米爾·魯德跟阿敏·霍夫曼，都是巴塞爾設計學院（Basel School of Design）的主要課程規劃者，他也是後來被稱為國際版式風格的大力擁護者。魯德深信排版對於理念的傳播有重要影響力，他對這個主題著述甚多，其經典作品《排版：設計指南》（*Typography: A Manual for Design*）至今仍公認是排版實務的必讀之作。

　　魯德邁入排版工藝的方式極為踏實。他在家鄉巴塞爾是受排版工訓練出身，再前往巴黎求學，然後回到瑞士，受到揚·齊修德哲學（見44頁）以及包浩斯的啟迪。1942年他開始規劃巴塞爾學院開設的專業排版課程，五年後霍夫曼也加入。魯德和霍夫曼在教學上密切合作，由霍夫曼負責平面設計，魯德教授排版印刷。在兩人帶領下，巴塞爾設計學院嚴謹的教學口碑很快傳開，魯德的排版課程吸引了滿滿等待修課的學生。魯德在1965年成為設計學院院長。

　　擔任教職期間，魯德並沒有拋下實務。他除了創作出許多令人難忘的海報，也為專業雜誌《排版月刊》（*Typografische Monatsblätter*）設計封面，並貢獻不少文章。1957年至59年間他在雜誌上刊出了四篇文章（〈面〉，〈線〉，〈詞〉，和〈節奏〉），這些文章構成了1967年影響深遠的專書《排版：設計指南》。他的前一本書《色彩》（*Die Farbe*），經常被當成一本生動簡明的凸版印刷（letterpress）教學法，由他本人撰寫和設計，1948年出版時也獲得好評。歷史學者理查·霍利斯（Richard Hollis）認為：「自齊修德以降，從來沒有設計師像魯德這麼致力於凸版印刷排版的養成教育，那麼堅定不移地為這門技藝做記錄。」

　　魯德跟他的同代人一樣，都喜歡無襯線字體，他尤其鍾愛年輕設計師亞德里安·弗魯蒂格（Adrian Frutiger）創作的新字體：「埃米爾·魯德看到我做出的第一批Univers字型樣本時非常開心，他跟他的巴塞爾學生，經常在設計和印刷時都使用這種字型。」Univers變成魯德的字體首選，從1950年代中期起大量使用在他的作品裡。

　　魯德是網格系統的忠實支持者，提倡不對稱性，所以他也反對許多齊修德設下的規範。在他眼中，排版師負有某種責任性，他的核心任務在於溝通：「我們的責任就是賦予語言形式，賦予它恆久性，確保它續存於未來。」

上圖｜魯德　1950年代

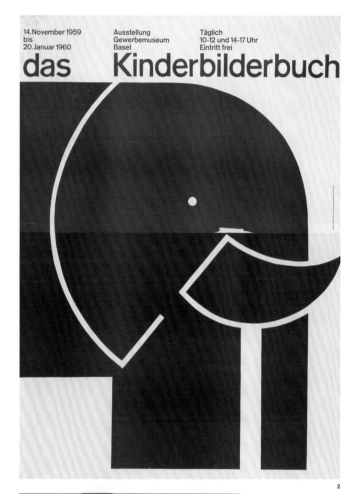

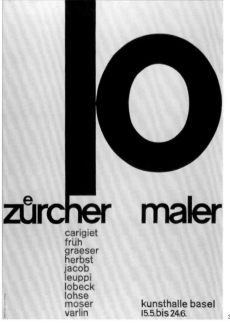

1914 ●
出生於瑞士蘇黎世

1929 ●
在巴塞爾接受排版師訓練

1942 ●
任教於巴塞爾設計學院

1948 ●
《色彩》出版

1962 ●
協助成立紐約國際排版
藝術中心ICTA

1965 ●
擔任巴塞爾設計學院院長

1967 ●
《排版：設計指南》出版

1970 ●
逝於瑞士巴塞爾

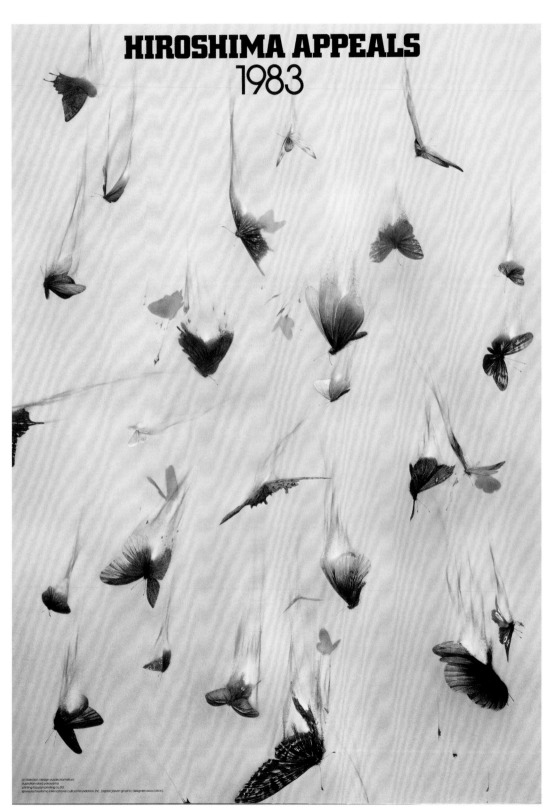

《廣島魅力》海報　1983

我就是提不起勁去做那些看起來不值得、令我不感興趣的事情。
只有為企業做全盤的形象創作，
透過設計商標和海報等方式，我的作品才能成立。

日本現代平面設計奠基人

Yusaku Kamekura

亀倉雄策

日本 | 1915–1997

1.「日本設計中心」共同創辦人
2. 致力於提升日本廣告業和設計產業水準
3. 作品融合東西方感性

　　亀倉雄策經常被譽為日本設計界的教父，對於形塑日本在戰後復元期新興的平面設計產業，他的地位舉足輕重。除了身為「日本設計中心」的共同創辦人，他在不少設計組織的籌組上、建立設計師社群方面也扮演了關鍵角色，例如日本宣傳美術會（Japan Advertising Artists Club, JAAC）、東京藝術指導協會（Tokyo Art Directors Club, ADC）、日本設計委員會（Japan Design Committee）、日本平面設計師協會（Japan Graphic Designers Association, JAGDA）等。

　　亀倉雄策畢業於東京新建築工藝學院。這是建築師川喜田煉七郎所創立的私立學校，它獨一無二的課程設計，基本上是依據包浩斯的理念所規劃。畢業後，亀倉雄策加入日本工房（Nippon Kobo），擔任《NIPPON》、《Commerce Japan》雜誌的藝術總監。亀倉雄策擁抱現代主義，他在高島屋百貨公司展出「'55平面設計展」，精選了包括保羅·蘭德（見104頁）等設計師的海報作品。

　　1960年代，日本首相池田勇人推動「國民所得倍增計畫」，在出口導向的政策推動下，日本經濟大幅成長。記者鈴木松夫從時代潮流裡看出廣告和設計在未來將會扮演重要的角色，他跟同樣身為記者的小川正隆，說服亀倉雄策加入他們籌劃中的設計組織。亀倉雄策聯合設計師山城隆一以及原弘加入，促成「日本設計中心」（NDC）的誕生。

　　NDC是由八家企業（同時也是DNC的客戶）和三位創社元老集資成立，成立後迅速成長，服務的企業包括豐田、Nikon、朝日啤酒等品牌。除了追求績效，NDC也致力於提升日本廣告業和設計產業的水準。

　　亀倉的作品毫不費力融合了東西方的感性。在一生縣長的職業生涯裡，透過成立和帶領各個設計組織，以及發行限量版雜誌《Creation》，他始終不遺餘力地推動日本的平面設計。《Creation》雜誌發行了20期，都由他編輯和進行美術指導。

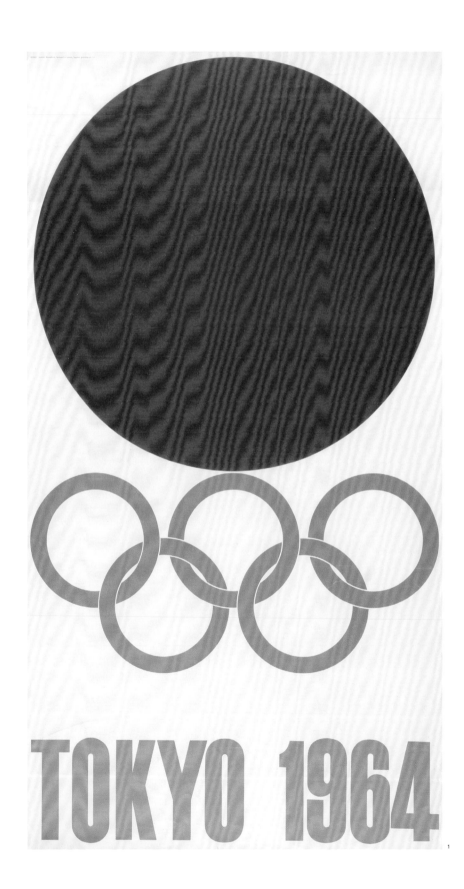

1

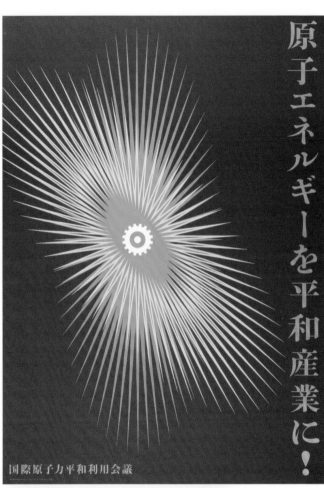

原子エネルギーを平和産業に！

国際原子力平和利用会議

2

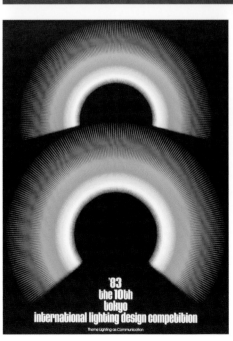

3

1. 《東奧1964》海報　1964
　　　　　　　　　　　—
2. 《原子力平和利用》海報　1956
　　　　　　　　　　　—
3. 第10屆國際照明設計競賽海報　1983

1. 圓環圖比例模型，交通看板字型與整
體設計：裘克．基納與瑪格麗特．卡爾
弗　交通部　1957-63
2. 帝國化學工業（ICI）的《今日塑
膠》雜誌封面　由基納和卡爾弗設計號
誌，弗萊徹／福布斯／吉爾事務所封面
設計　1965

我們從刻字開始做起，目標是找出理想字型。
我們已經試過各種可能性，包括改造Akzident Grotesk字型，
這是最重要的字體。
——卡爾弗

全面革新英國交通標示系統

Jock Kinneir and Margaret Calvert

裘克‧基納、瑪格麗特‧卡爾弗

英國 | 1917–1994（基納）／ 1936–（卡爾弗）

1. 設計全英國的公路標示系統
2. 於交通標示上，採用高速可清晰閱讀的Transport字型
3. 其繪製的New Transport，為英國官方採用字型

　　裘克‧基納和瑪格麗特‧卡爾弗，雖然成功為全球許多地方規劃了交通標示系統，他們最永恆的貢獻，仍然是全面革新了英國的道路標示系統。這些交通標示在1957年到1967年之間逐步實施設置，早已跟紅色郵筒、黑色計程車一併融為英國的地景。

　　基納曾經是「設計研究單位」（見228頁）的設計師，1956年單飛自行接案。1957年蓋威克（Gatwick）機場進行整建，其中一位建築師邀請他來設計標示系統，於是基納聘僱了他在切爾西藝術學院（Chelsea School of Art）的學生卡爾弗來幫忙。這是一個浩大的工程，兩人都面臨陡峭的學習曲線的挑戰——基納以前從未做過這類全面性的標示系統，而這則是卡爾弗的第一份工作。

　　英國政府為了整頓高速公路號誌成立了委員會，科林‧安德森（Colin Anderson）被指派為主席，他再次找上基納。財富增加和車輛生產，使得英國的駕駛人口數量激增，政府計畫擴大道路網絡，興建多條高速公路。當時的標示系統都是有機發展的結果，顯然已無法勝任挑戰，所以基納和卡爾弗（1966年升格為副設計師）著手設計一個在高速行駛亦能清晰讀懂的標示系統。新使用的Transport字型，係根據打字字體Akzidenz Grotesk發展而來，他們特別留意於比例和整體外觀，也考慮到大寫與小寫的字母應用，幫助駕駛人識別地名。他們花了很大心思留意字與字的間距，資訊的安排方式，指向特定道路的每組符號的大小和顏色，以便跟英國的整體交通網相符。

　　這些標誌在騎士橋地下停車場測試後，又在海德公園、蘭開夏郡的普雷斯頓（Preston）繞鎮道路上進行過測試，成效非常好，於是基納再度上陣，重新設計全英國的公路標示系統。這是一個浩大的工程。他們使用歐洲的通用號誌，三角代表警告，圓形代表指示，矩形代表資訊，號誌系統應用嚴格的顏色代碼，圖象符號主要由卡爾弗繪製。

　　卡爾弗繪製的字型在2012年數位化後成為New Transport，這是A2-TYPE字型公司的亨利克‧庫貝爾（Henrik Kubel）與卡爾弗密切合作下推出的字型，包含六種大小，其中兩種被獲獎的政府官網Gov.uk加以採用。

上圖｜基納（左）和卡爾弗（右）Ian Middleton攝影　1972

ABCDEFGHIJKLMNOPQRSTUVWXYZ
([{&}])?!:.,0123456789%
abcdefghijklmnopqrstuvwxyz
GDS Transport
ABCDEFGHIJKLMNOPQRSTUVWXYZ
([{&}])?!:.,0123456789%
abcdefghijklmnopqrstuvwxyz
GDS Transport

New Rail Alphabet

Off White	*Off White Italic*
White	*White Italic*
Light	*Light Italic*
Medium	*Medium Italic*
Bold	***Bold Italic***
Black	***Black Italic***

1. 機場標示系統 英國航空局手冊 1972

2. 政府數位服務團隊GDS Transport字型設計 2012

3. GDS的Transport字型 細體與粗體 2012

4. 傑斯蒙站月台標示 泰恩-威爾地鐵 1981

5. 上機隨身行李說明標示 P&O Orient航空 1960年代初

6. New Rail字母，與亨利克·庫貝爾合製 1960年代British Rail字體的數位化版本 2009

Worth Repeating

The Columbia Broadcasting System turned in a superb journalistic beat last night, running away with the major honors in reporting President Johnson's election victory. In clarity of presentation the network led all the way… In a medium where time is of the essence the performance of CBS was of landslide proportions. The difference…lay in the CBS sampling process called Vote Profile Analysis…the CBS staff called the outcome in state after state before its rivals. JACK GOULD, The New York Times (11/4)

◉ CBS News

《值得在此重申》 CBS廣告　1964年11月5日

沒有無趣的設計案，
只有無趣的設計師。

CBS的形象塑造師

Lou
Dorfsman

盧‧多夫斯曼

美國｜1918–2008

1. 紐約設計學派的靈魂人物
2. 從廣告、餐廳到大樓外觀，全面打造CBS企業形象識別
3. 被譽為全世界企業形象之父

　　盧‧多夫斯曼的名字，永遠會與傳播業巨頭哥倫比亞廣播公司（CBS）難分難捨。多夫斯曼在1946年進入哥倫比亞，一路做到創意總監和副總裁。他負責打造CBS對外輸出的整體形象，從精巧的廣告到員工餐廳的傳奇壁飾無所不包。

　　多夫斯曼必定是被CBS的「高水準圖像」所吸引，1946年當他一退伍便加入了CBS，成為比爾‧高登的助理（他設計了經典的「眼睛」logo）。1951年多夫斯曼升任CBS無線廣播部門的藝術總監，負責部門的宣傳策略和形象，成功扭轉廣播這個被視為垂死媒體的印象。1959年高登突然過世，多夫斯曼於是成為電視部的藝術總監。1964年他又升格為全公司的設計總監。

　　多夫斯曼對設計的價值滿懷信心。為了掌握公司的創意產出，他付出極大的努力——以CBS的營運規模來看，這真是一項了不起的成就。公司無論大小事都逃不過他的監管，從沃爾特‧克朗凱特（Walter Cronkite）的新聞播報室，到員工餐廳的紙杯皆然。他也設計年度報告，製作不少吸睛文宣，包括《10:56:20 PM, 7/20/69》一書，這本精裝書的書套上以無色壓花（blind-embossed）壓滿了月球表面的隕石坑，作為CBS對1969年登月報導的紀念。這本書連結了CBS和一件重大的歷史事件，馬上成為搶手的收藏品。

　　1965年，CBS搬到第六大道，由埃羅‧沙里寧（Eero Saarinen）設計了一棟引人著目的嶄新大樓，還被取了「黑岩」（Black Rock）的外號。多夫斯曼藉由這個機會幫大樓從文具到外觀看板做了整體設計。他委託設計師弗里曼‧克勞（Freeman Craw）設計兩種字體：CBS Didot和CBS Sans，全棟建築都使用這兩種字體，連消防疏散標示也不例外。還拆下八十個時鐘，改裝成新貌後才放回去。

　　多夫斯曼的另一項大傑作：《飲食拼字圖》（*Gastrotypographicalassemblage*），是在老友赫伯‧盧巴林（Herb Lubalin，見124頁）和工作夥伴湯姆‧卡奈斯（Tom Carnase）的聯手下，以食物為主題的排版創作。它是由九塊木板拼合而成，長10.6米，高2.6米，填滿了1650個木頭字母，每個字母都手工製作。這幅作品已懸掛在CBS員工餐廳牆上25年，最近正由設計師尼克‧法蘭西安諾（Nick Fasciano）進行修復，恢復它昔日的光采。

　　多夫斯曼在1987年離開哥倫比亞廣播公司，隨後擔任廣播博物館的藝術總監，博物館也是由前CBS主管威廉‧S‧帕利（William S. Paley）負責營運。多夫斯曼對於企業識別的發展至關重要，他毫不妥協的做事態度廣受尊重。他的同儕、藝術總監喬治‧洛伊斯（George Lois）認為：「他是紐約設計學派的靈魂人物，一個完美、無畏、永不妥協的完美主義者，也是全世界的企業形象之父。」

Top: A microscopic diamond stylus for videodisc mastering is prepared at the CBS Technology Center. Bottom: Rock superstar Billy Joel has sold more than 25 million albums in his eight-year career with CBS Records.

CBS News Correspondent Dan Rather (top) anchors television's most-watched news broadcast, the CBS Evening News. Bottom: Millions of children learn the basics of reading, mathematics and science with textbooks by Holt, Rinehart & Winston.

Top: CBS Sports' 26th consecutive year of broadcasting NFL football was highlighted by a substantial audience increase. Bottom: Family Weekly, CBS's Sunday newspaper magazine, is read by more than 27 million adults.

Actor, writer and director Alan Alda stars in M*A*S*H, which returned for its tenth season on the CBS Television Network in 1981.

Top: The Gabriel Industries Division's Pretty Cut & Grow,™ one of the nation's most popular dolls in 1981. Bottom: Rock group REO Speedwagon reached superstar status in 1981 with their phenomenal album, Hi Infidelity. More than six million copies had been sold at the year's end.

Gemeinhardt flutes (top) are manufactured to exacting specifications for music students and performing artists around the world. Bottom: The Challenge, the CBS Theatrical Films Group's second feature film, will be released in 1982.

1. CBS大樓的CBS字體　紐約市
—
2.CBS年度報告　1981
—
3.「內線消息」logo　彼得・卡茲（Peter Katz）設計，
盧・多夫斯曼藝術總監　1977

The Sweden/Norway Tour. Nu kommer Alan Peckolick och Tom Carnase till Sverige och Norge. Ni känner säkert igen mycket av det dom har gjort. Men varför har dom gjort det och hur har dom gjort det. Det blir spännande eftermiddagar med massor av diabilder och film. Tourné plan: Malmö 20 maj. Lokal. Klubb-rummet, Hotell S:t Jörgen, Nygatan 35. Tid: kl. 13—17.00 med kaffepaus kl. 14.30. Boka plats senast onsdag d. 14.5. Göteborg 22 maj. Lokal: Rum A-B, Hotell Park Avenue, Kungsportsavenyn 36—38. Tid: kl. 12—16.00 med kaffepaus kl. 14.00. Boka plats senast onsdag d. 14.5. Stockholm 26 maj. Lokal: Filmhuset. Gärdet Tid: kl. 13.00—17 00 med kaffepaus kl. 14.30. Boka plats senast torsdag d. 22 5. Bergen Norge 28 maj. Fyll i bifogade. **ABCD konferensen 1975.**

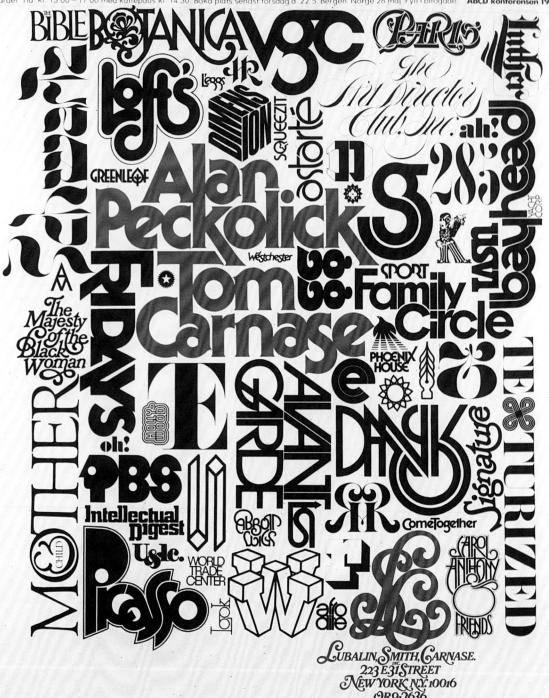

艾倫·佩科利克與湯姆·卡奈思在瑞典與挪威的演講宣傳海報　1975年夏

排版可以做到像插畫和攝影一樣刺激有趣。
有時候你得犧牲易讀性，才能增加衝擊力道。

前衛字型的設計師

Herb Lubalin

赫伯・盧巴林

美國 | 1918–1981

1. 將字型形象化，設計Avant Garde等多款字型
2. 最早開發照相排版可能性
3. 擔任字型公司ITC總監，設計《U&lc》雜誌

　　赫伯・盧巴林的名字永遠會跟「前衛」（Avant Garde）連在一起。前衛是字體，也是雜誌，以及雜誌封面的標題字體。他的文字意象帶著濃濃的玩心，把字型當作形象對待（或把形象當字型對待），跟戰後主宰平面設計的瑞士學派那種一板一眼的風格正好形成對比。

　　盧巴林早年任職於廣告業的藝術總監，不過讓他聲名大噪（或臭名昭彰）的卻是他的編輯工作。1962年，他和出版人勞夫・金斯堡（Ralph Ginzburg）合作，推出一本名為《Eros》的季刊雜誌。精裝本加上96頁的內容沒有廣告，這簡直提供盧巴林一個完美的平台，得以讓他盡情發揮和實驗。《Eros》被形容為「愛的雜誌」，大膽的題材極具爭議性，最後因為猥褻的內容讓金斯堡鋃鐺入獄，服刑了八個月。盧巴林沒有被判刑，但事後他覺得自己應該也要入獄才對。

　　兩人愈挫愈勇，他們接著又推出《事實》（Fact）雜誌，這是一本低成本的揭弊雜誌，每一期都由一位插畫家單獨負責。在此之後他們推出了《前衛》（Avant Garde）雜誌，這本刊物有更講究的小說內容和報導文學，雜誌採用正方形，也是盧巴林截至目前為止最具有表現力的作品。其中的一大特色，即在他應用了照相排版的技術（將字型負片排放在相紙上進行曝光）。盧巴林是最早實際開發照相排版種種可能性的平面設計師。

　　照相排版擺脫了傳統金屬字體的局限，在1960年代掀起平面設計界的革命。它的低技術門檻，突然間讓數以百計的新字體冒出頭，也讓老字體重獲新生，尤其是多種裝飾性濃厚的維多利亞字體。它有兩大特色，一是能向後傾斜，二是能夠重疊字母，這在盧巴林所設計的Avant Garde字體上表現得最為淋漓盡致。Avant Garde最初是為了同名的雜誌的標題所設計，除了包含一套正規字型，還加上一組特殊符號，以及45度角的連體字。這讓使用者可以隨心所欲地安排這些字母，而眾所周知，盧巴林又特別對那些在家裡現學現賣的字體實驗不以為然。他設計的其他字型，還包括十分受歡迎的Lubalin Graph、Ronda、ITC Serif Gothic等。

　　1970年，國際字型公司（International Typeface Corporation, ITC）成立，盧巴林擔任設計總監。他其中的一項職責就是編輯與設計《U&lc》（大寫與小寫）雜誌，這是ITC每半年出版的小張報紙尺寸的宣傳雜誌。盧巴林終於盼到機會「做自己的客戶」，他創作出一些非常令人興奮的內容。這本刊物他一直編輯到1981年過世前為止，也使得《U&lc》產生巨大的影響力，在雜誌最受歡迎時期，訂戶超過了17萬人。

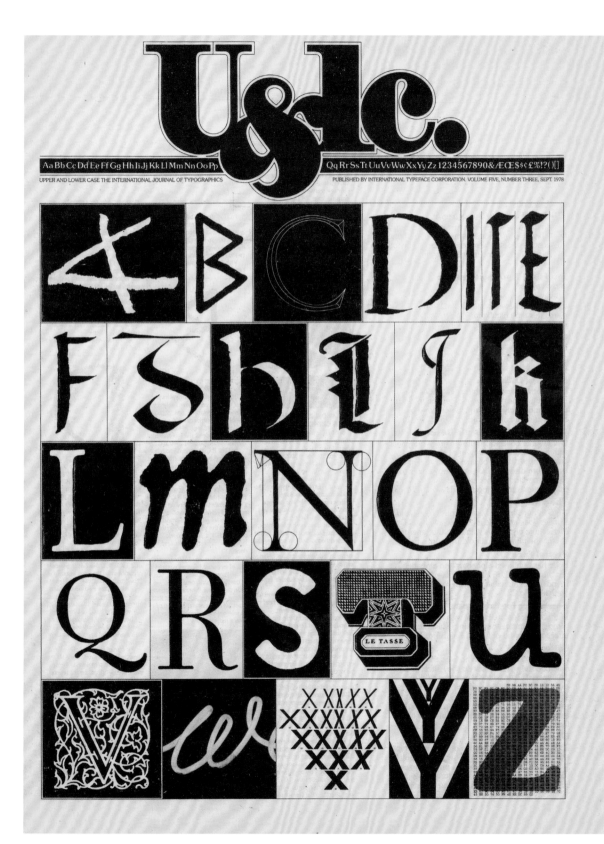

1

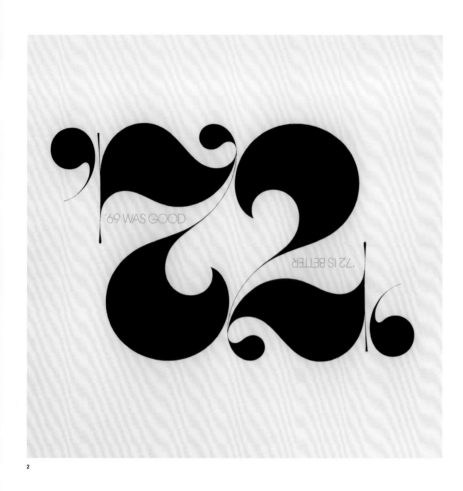

2

3

4

1. 《U&lc》卷5 第3期封面 1978

2. 1972年節賀卡設計
湯姆·卡奈思字型設計 1971

3. 赫伯·盧巴林公司logo
約翰·皮斯堤利
John Pistilli字型設計 1964

4. 《前衛》雜誌第13期封面 1971

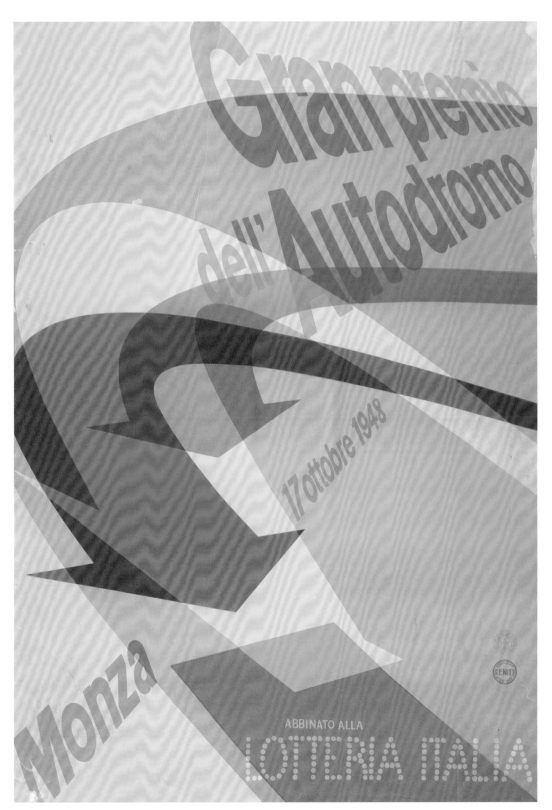

《蒙札大獎賽》海報　1948

讓胡伯聲名大噪的視覺斷句法，完全跟馬里內蒂（Marinetti）煽動性的「自由言語」（parole in libertà）聲氣相投。
——史坦尼斯勞斯·馮·摩斯Stanislaus von Moos

套印法的魔術師

Max Huber

馬克思·胡伯

瑞士 | 1919–1992

1. 設計採用套印法，結合瑞士精緻與義大利風情
2. 為1940年代義大利車賽，設計多款經典海報
3. 幫米蘭地標百貨「文藝復興」提升形象

　　馬克思·胡伯，一位瑞士出身的設計師，他把他獨具一格的現代主義帶到米蘭，他那意氣風發的設計——鮮豔的色彩、大膽的造形、抽象圖案，結合了瑞士的精緻和義大利的風情，誕生無與倫比的效果。他的許多設計都採用套印法（overprinting），這種技法最淋漓盡致的表現，莫過於他為蒙札國家賽車場（Autodromo Nazionale di Monza）所創作的海報，造就出1940年代晚期義大利車賽所創造的速度和魅力典範。

　　胡伯畢業於蘇黎世應用美術學院。在Conzett & Huber出版社短暫工作後，1940年前往米蘭。當時他連一句義大利文都不會說，但還是在安東尼奧·博傑里（Antonio Boggeri）的博傑里工作室開始工作了。隔年戰爭爆發，胡伯返回蘇黎世，不過他跟義大利的愛情故事距離結束還很遠。戰爭一過，他便回到米蘭，繼續待了很多年。

　　在瑞士期間，胡伯參與了許多馬克斯·比爾的展覽計畫。他也加入瑞士的具體藝術團體「同盟」（Allianz group of Swiss Concrete，成員包括馬克斯·比爾和理查·保羅·洛斯〔Richard Paul Lohse〕），一起在活水區藝廊舉辦展覽。儘管戰爭期間胡伯待在蘇黎世，他在米蘭的影響力顯然已不可忽視。瑞士《排版月刊》（Typographische Monatsblätter）有一期特別在介紹義大利平面設計，體認到義大利設計對瑞士設計影響深遠，並特別指出胡伯的貢獻。

　　雖然胡伯跟博傑里工作室保持著長期合作關係，他一直是以獨立設計師的身分在工作。1946年返回米蘭後，他接下Einaudi出版社的設計案，以及第八屆米蘭三年展。在這不久，他開始為蒙札賽車賽製作海報，其中最有名的作品是1948年的蒙札大獎賽。海報的設計簡單到令人難以置信，結合套印的箭頭和拉長字體，不靠一台賽車，不秀一條跑道，便精準道出速度感和興奮感。胡伯持續為蒙札車賽設計海報到1970年代初期，創造出許多令人難忘的作品。

　　胡伯真正熱衷的東西是音樂。他是狂熱的爵士樂迷，1950年代初期他為Parlophone唱片公司設計唱片封套，也幫《Ritmo》和《Jazztime》雜誌做封面。他的唱片封面配合音樂內容做出獨樹一格的裝飾，本身就活脫脫是一件藝術品。

　　胡伯為許多不同領域的企業客戶做設計，包括時裝、家居家飾、出版社、紡織品、食品業等。他為米蘭的地標百貨公司「文藝復興」（La Rinascente）做過一些最出色的設計。1950年該百貨公司聘請他，由他督導大大小小的設計，從包裝紙到公司舉辦自行車賽的視覺形象。透過他的藝術眼光，百貨公司從一家普通商店搖身一變為生活美學的品牌。

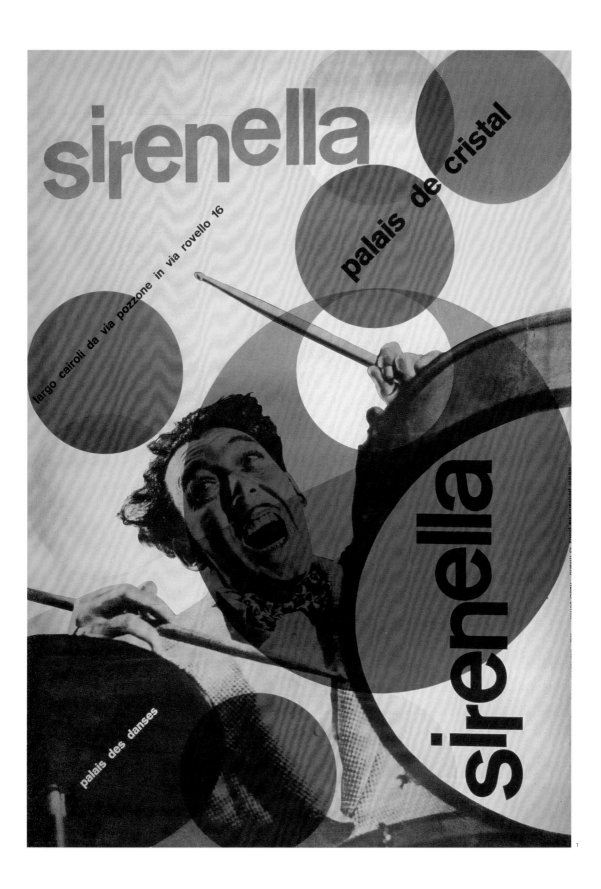

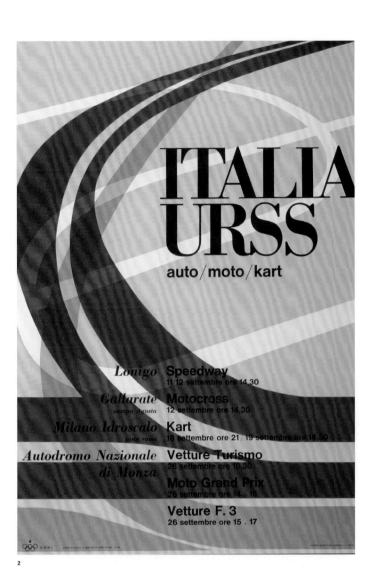

2

1919 ●
出生於瑞士巴爾Baar

1935 ●
就讀於蘇黎世應用美術學院

1940 ●
米蘭旅行，加入博傑里工作室

1941 ●
返回蘇黎世

1942 ●
加入「同盟」

1946 ●
返回米蘭

1958 ●
於紐約藝術指導協會ADC
第一屆國際排版研討會發表演說

1965 ●
作品在東京松屋銀座藝廊展出

1992 ●
逝於瑞士薩紐Sagno

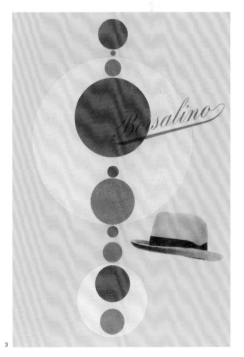

3

1. 《Sirenella 水晶宮 舞廳》海報　1946

2. 《義大利 蘇聯》海報　1966

3. 《Borsalino帽》海報　1949

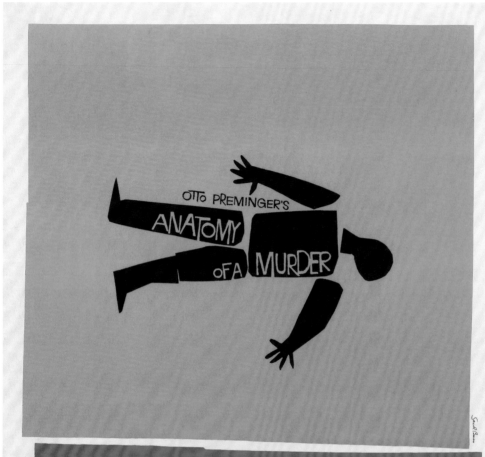

《桃色血案》海報　1959

有時候一個想法閃現，你不信任它，
因為它來得太容易了。
你用閃閃躲躲的句子來修飾它，
因為它令你覺得害臊。
可是事實證明，它往往是最好的想法。

電影片頭藝術大師

Saul
Bass

索爾·巴斯

美國 | 1920–1996

1. 與大導演如希區考克、馬丁·史柯西斯等人合作
2. 電影海報暨片頭設計師，改變電影片頭的觀看方式
3. 設計多起知名商標，如AT&T、聯合航空、Minolta等

　　巴斯普遍被認為是電影片頭的設計大師，他跟導演普雷明格（Otto Preminger）、希區考克（Alfred Hitchcock）、馬丁·史柯西斯（Martin Scorsese）合作過。巴斯公認能將原本兩、三分鐘的電影片頭，提升至另一層次的藝術境界。他聰明地運用字型、大膽的圖像和動畫，以全新方式抓住觀眾的注意力。

　　巴斯在家鄉紐約當過自由接案設計師，1946年搬到洛杉磯。導演普雷明格看到他為《卡門·瓊斯》（Carmen Jones）設計的電影海報，力邀巴斯來設計電影片頭。這個機緣促成他為羅伯·阿德力區（Robert Aldrich）的《大刀》（The Big Knife，1955）和比利·懷德（Billy Wilder）的《七年之癢》（The Seven Year Itch，1955）創作片頭。他接下來為普雷明格工作，是一部具有高度爭議性的片子《金臂人》（Golden Arm，1955年），片中法蘭克·辛納屈飾演一名剛接受海洛因勒戒的癮君子。巴斯以黑白處理做出沉重感，此外還設計了一張有鋸齒狀手臂造形的海報，意象獨一無二。這部電影掀起一片轟動，巴斯也變得炙手可熱。

　　巴斯與英國導演希區考克的首度合作，是為他的電影《迷魂記》（Vertigo，1958）設計片頭，巴斯特寫了女人咄咄逼人的眼珠和動態的旋轉紋路。他繼續設計了希區考克的《北西北》（North by Northwest，1959）和《驚魂記》（Psycho，1960）片頭，以及其他導演的票房鉅片，包括普雷明格的《桃色血案》（Anatomy of a Murder，1959），史丹利·庫柏力克（Stanley

Kubrick）的《萬夫莫敵》（Spartacus，1960）。

　　巴斯接下來自己嘗試拍片。第一部科幻片《第四期》（Phase IV，1974）命運坎坷，他又拍攝了三部短片：《流行藝術筆記》（Notes on the Popular Art，1977），《太陽電影》（The Solar Film，1980），《探索》（Quest，1983）。1987年，《收播新聞》（Broadcast News）的導演詹姆斯·L·布魯克斯（James L. Brooks）邀請巴斯回鍋做片頭設計。之後他和馬丁·史柯西斯合作了《四海好傢伙》（Goodfellas，1990），《恐怖角》（Cape Fear，1991），《純真年代》（The Age of Innocence，1993）。貝斯創作的最後一部電影片頭，是史柯西斯在1995年的《賭國風雲》（Casino）。

　　除了電影片頭，巴斯還設計過多起知名商標，包括美國大陸航空（Continental Airlines）、AT&T、聯合航空、Minolta相機等。一項2011年的調查發現，他設計商標的平均壽命是34年，在一個品牌更迭頻繁、企業識別變幻無常的環境裡，這著實是一項了不起的成就。

　　巴斯永遠改變了電影片頭的觀賞方式。以往的片頭，是未揭序幕前的制式投影，現在則變成完整觀影經驗的一部分。「很久以來我一直覺得，觀眾應該從第一個鏡頭就融入電影裡，」他解釋道：「如今出現一個真正的好機會，可以用全新的方法使用片頭——真正為即將揭露的故事創造出一種氛圍。」

上圖 | 巴斯 約1960年代

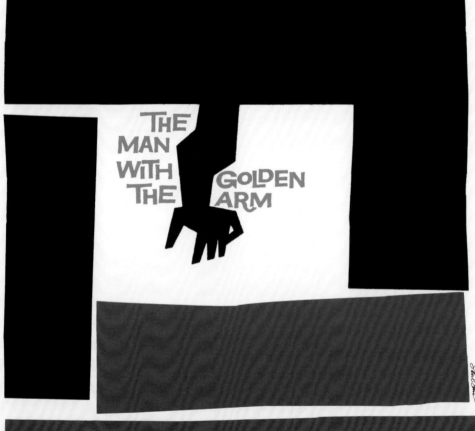

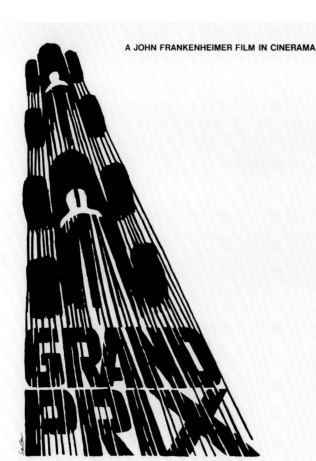

A JOHN FRANKENHEIMER FILM IN CINERAMA

STARRING

JAMES GARNER·EVA MARIE SAINT·YVES MONTAND
TOSHIRO MIFUNE·BRIAN BEDFORD·JESSICA WALTERS
ANTONIO SABATO·FRANCOISE HARDY·ADOLFO CELI

Directed by John Frankenheimer · Produced by Edward Lewis

2

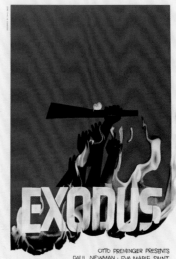

1. 《金臂人》海報　1955
—
2. 《霹靂神風》 Grand Prix 海報　1966
—
3. 《出埃及記》 Exodus 海報　1960

3

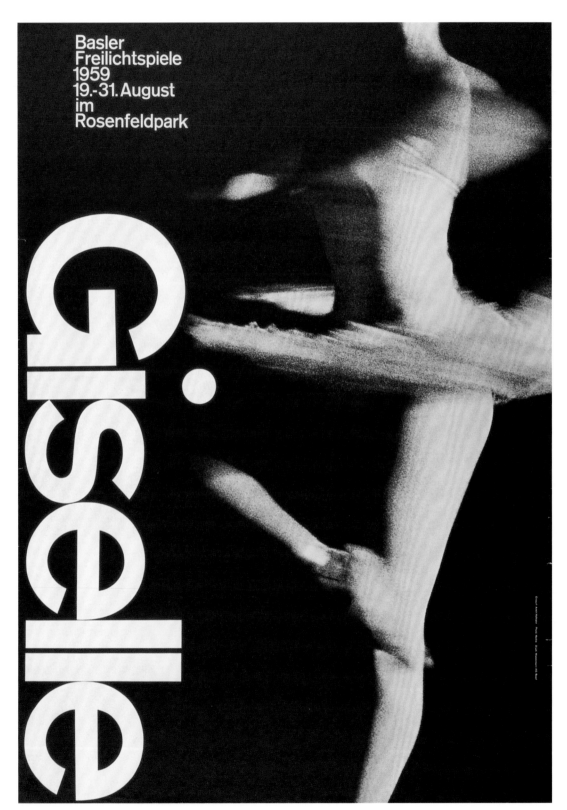

《吉賽兒》巴塞爾露天戲劇節海報　1959

帶有情感色彩的自發之作，與知性經營的作品，兩者不應有所區別。
兩者是互補的，必須視作密切相關。
因此訓練和自由要以同等的重要性看待，彼此滲透到對方之中。

作育無數設計英才

Armin Hofmann

阿敏 · 霍夫曼

瑞士 | 1920–

1. 45年的教學資歷，曾任教於巴塞爾設計學院、費城及耶魯大學
2. 以純黑白作練習，堅持學生手繪，不使用排版字體
3. 為芭蕾《吉賽兒》設計的海報，為瑞士平面設計的經典之作

　　1991年阿敏 · 霍夫曼退休，也成就了將近45年的教學生涯資歷。光是在巴塞爾，他就指導過幾千名學生，其中許多人後來都成為非凡的設計師，像是艾普瑞爾 · 格雷曼（April Greiman，見232頁），丹 · 弗里德曼（Dan Friedman），史蒂夫 · 蓋斯布勒（Steff Geissbuhler）。除了作為一位魅力非凡的老師，霍夫曼也是優異的設計師，他為巴塞爾市立劇院和巴塞爾美術館所做的作品，都可當作海報設計的絕佳典範——內斂，優雅，衝擊力又如此巨大，即使五十年後來看，仍深具啟發性。

　　霍夫曼從蘇黎世工藝美術學院畢業後，從事的是平版印刷的工作，然後在巴塞爾成立設計工作室；他住在巴塞爾超過40年的時間。1968年他開設平面設計高級課程，1973年擔任平面設計系主任。霍夫曼在課堂上教的，都是嚴格的造形和構圖訓練，四年制的課程，每年只收12名學生。他經常以純黑白來做練習，或只用兩種顏色。限制在他眼裡彌足珍貴：「只剩下黑與白時，過程中的對比和衝突變得清晰分明，更容易理解，也更容易學習——對於設計師以及對觀者來說都是如此。」霍夫曼堅持學生手繪，不使用排版字體，他這套教學法因此與其他更中規中矩的方法顯得不同，譬如蘇黎世學院的繆勒-布羅克曼（見100頁）。霍夫曼也在費城和耶魯大學任教，1965年他出版了《平面設計指南：原理與實務》（*Graphic Design Manual: Principles and Practice*）一書，修訂版至今仍在發行中。

　　霍夫曼為文化機構做的作品，就是他設計理念的展

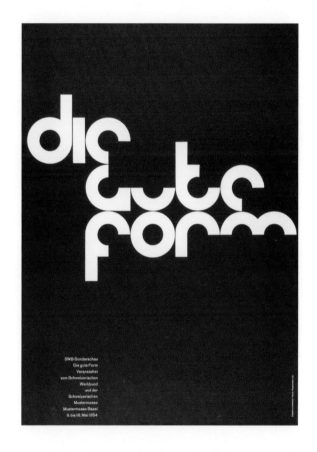

現。他在1959年為露天芭蕾舞表演《吉賽兒》（*Giselle*）創作的黑白海報，被設計師兼歷史學家理查 · 霍利斯形容為「定義瑞士平面設計的其中一個關鍵時刻」。設計師保羅 · 蘭德也推崇霍夫曼的偉大貢獻：「我們之中只有極少數人能夠像阿敏 · 霍夫曼一樣，因為職業使命而犧牲那麼多的時間、金錢和舒適。他也是少數能夠不受限於蕭伯納名言的人：『有能力的，都在做事；沒能力的，都在教別人』。雖然他的目標都是務實性的目標，卻從來不以金錢為主要目的。他的影響力在課堂裡和課堂外都一樣大。即使是他的批評者，也跟他門下的學生一樣渴望獲得他的想法。作為一個人，他簡單樸實、不愛出風頭。作為一名教師，他很少有匹敵的對手。作為設計師，他名列前茅。」

上圖 |《好的造形》（Die Gute Form）海報　1954

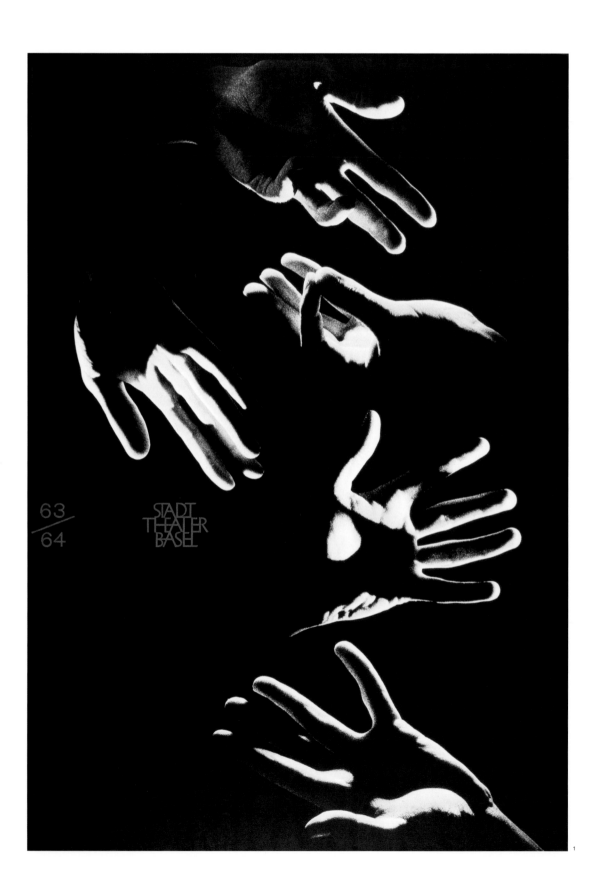

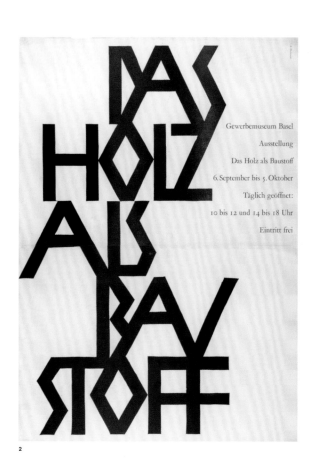

2

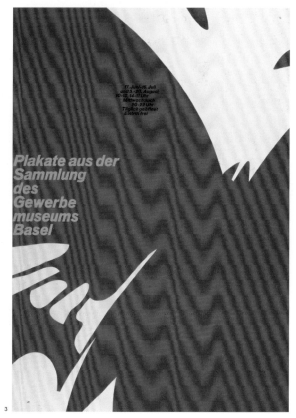

3

1.《巴塞爾市立劇院63/64》海報　1963

—

2.《建材用木材展》橡膠版（linocut）　1952

—

3.《巴塞爾工藝博物館館藏海報展》海報　1964

漢莎航空（Lufthansa）企業識別　1969

好藝術啟發人；好設計激勵人。

寫下世界第一份「品牌指導原則」

Otl
Aicher

奧托·艾舍

德國｜1922-1991

1. 創立德國烏姆設計學院
2. 1972任奧運設計總監，做出第一隻奧運吉祥物
3. 以網格系統設計奧運圖象符號
4. 設計德航、慕尼黑機場識別及全球企業廣泛運用的Rotis字體

奧托·艾舍是1972年奧林匹克運動會的設計總監，他創作出平面設計史上數一數二最受人景仰的視覺設計。他是公認寫下了第一份紙本「品牌指導原則」的設計師，他獨一無二的視野和嚴謹的實作所立下的典範，在四十多年後仍舊影響著平面設計界。

艾舍成長在納粹統治下的德國，參與了白玫瑰反抗組織運動（White Rose resistance movement）；他因為拒絕加入希特勒青年團（Hitler Youth）而被捕。戰爭結束後，他在慕尼黑美術學院學習雕塑，之後於1947年在烏姆（Ulm）成立自己的工作室。艾舍熱衷教育，1953年他和妻子殷格·修勒、友人馬克斯·比爾（見60頁）共同創立烏姆設計學院。學院坐落在比爾設計的建築內，實驗性的視野對設計教育產生巨大的影響。

1966年，艾舍被指派為1972年慕尼黑奧運的設計總監。他負責奧運視覺識別，搭配建築師鈞特·貝尼許（Günther Behnisch）激進的運動場設計，呼應當時所提出的「快樂競賽」口號（可惜後來發生十一名以色列運動員的謀殺慘案而蒙上陰影）。

艾舍選擇一組明亮色系來反襯周圍的鄉村景色，應用從甄選作品中脫穎而出的考爾特·馮·曼施坦（Coordt von Mannstein）「光明太陽」（Bright Sun）螺旋標誌。此外還創作出第一隻奧運吉祥物——彩色臘腸狗「瓦爾迪」（Waldi）。艾舍不放過任何一件周邊設計，從各項運動海報到奧運金牌、徽章、門票、場次表、制服，以及

所有紀念商品，包括紀念杯盤、雨傘和充氣玩具。對每個細節都吹毛求疵，完美無瑕地達成奧運識別的設計任務，許多人認為這項成就至今還沒有被超越。

艾舍為奧運所做設計最長壽的一項，是一套以網格基礎設計出來的圖象符號（pictogram），四年後在蒙特婁奧運上依舊繼續沿用。這些圖象符號常被譽為已臻至完美，不可能再修改得更好了。德國照明公司ERCO在經過授權後，將這套符號作進一步開發擴充，應用在商品上。

艾舍也執行過其他重大設計案，包括為德國漢莎航空、慕尼黑機場、ZDF電視台、德勒斯登銀行設計企業識別。他也是百靈電器（Braun）的顧問，督導公司帶入現代主義美學，以及聘請設計師狄特·蘭姆斯（Dieter Rams）。

1972年，艾舍在德國南部的羅蒂斯（Rotis）成立工作室，進行幾本設計書籍的寫作，並成立「羅蒂斯類比研究學院」（Rotis Institute for Analogue Studies）。他也在這裡設計了Rotis字體（1988），這是一套與眾不同但清晰可讀的字體家族，1990年代在全球企業被廣泛應用，包括Nokia和Accenture顧問公司，幾年之後還被彼得·薩維爾（Peter Saville，見248頁）用來寫Factory唱片公司經紀人東尼·威爾遜（Tony Wilson）的墓誌銘。

上圖｜艾舍 西西·馮·史懷尼茲（Sisi von Schweinitz）攝影 1954

2

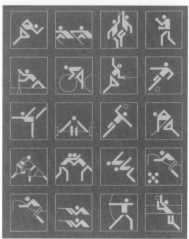

3

4

1.《擇跤賽》雙色海報
1972年慕尼黑奧運
——
2.《女子地板體操》雙色海報
1972年慕尼黑奧運
——
3.第一隻奧運吉祥物「瓦爾迪」
1972
——
4.為1972年慕尼黑奧運設計的圖象符號

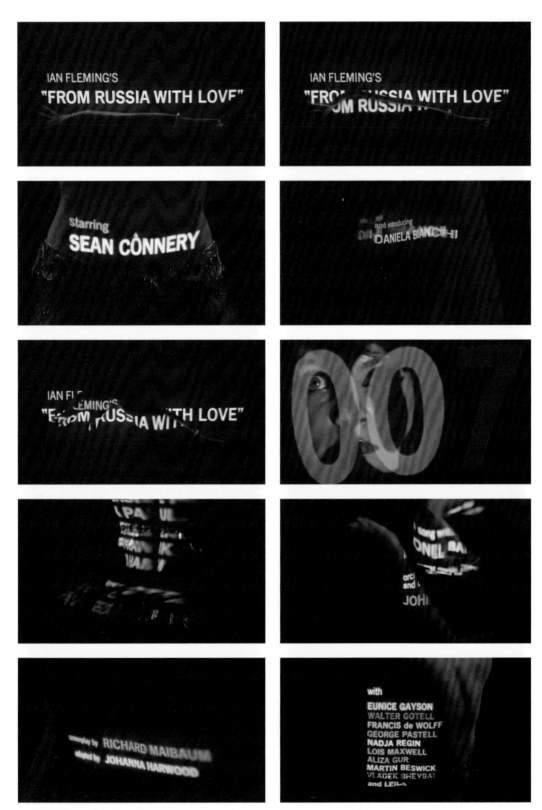

007情報員續集《來自俄羅斯的愛情》片頭　羅伯・布朗瓊執導　崔佛・龐德（Trevor Bond）動畫製作　1963

出於某種理由（也許精神科醫生很了解），
最近我處理的四件設計案都有強烈的性暗示，
都以女體某些部位作為形式。

抹除平面設計與觀念藝術的分野

Robert Brownjohn

羅伯‧布朗瓊

美國 | 1925–1970

1. 最能代表1960年代的平面設計師
2. 為電影007續集，創作電影片頭
3. 1969為滾石樂團設計專輯封面

羅伯‧布朗瓊現在是某種偶像，是最能代表1960年代的平面設計師。他抹除了工作與生活的界線，抹除了平面設計與觀念藝術的分野。從紐約到倫敦，轉換設計根據地對他來說輕而易舉，他來去匆匆，英年早逝，留下數量不多卻不容忽視的作品，確保了他在平面設計史裡的一席之地。

布朗瓊出生於紐澤西，雙親為英國裔，他就讀於芝加哥設計學院，跟著包浩斯流亡名師莫侯利-納吉學習。布朗瓊深受老師實驗精神的影響，研究新科技如何改變平面設計，以及利用光線和電影來實踐這些想法。

布朗瓊搬到紐約後，1957年成立了「布朗瓊、謝梅耶夫與蓋斯馬事務所」（聯合Chermayeff & Geismar，見252頁）。事務所承攬的案子包括1958年布魯塞爾萬國博覽會的美國館，以及倍耐力輪胎，哥倫比亞唱片，百事可樂等企業客戶。布朗瓊跟邁爾士‧戴維斯（Miles Davis）、查理‧帕克（Charlie Parker）、史坦‧蓋茲（Stan Getz）這些音樂家都是好朋友，他們一起在紐約的爵士樂池裡開派對，布朗瓊也不能免俗地染上海洛因的惡習。他在1960年搬到倫敦作為全新開始；他來得正是時候，正好趕上「搖擺的六〇年代」（Swinging Sixties）。透過艾倫‧弗萊徹（Alan Fletcher，見184頁）和美國同事鮑勃‧吉爾（Bob Gill）的介紹，布朗瓊進入崛起中的倫敦平面設計界，並擔任智威湯遜廣告（J. Walter Thomspon）和麥肯廣告（McCann Erickson）的藝術總監。「他喜歡自己的點子看起來像是未經準備、天外飛來

似的」，弗萊徹回憶道：「他喜歡自己看起來好像很懶惰，但要做到這點他可以為之廢寢忘食。」

布朗瓊的作品精緻複雜，但神經質，也保有一種自然流露的味道。他有一件名作，是為羅伯‧弗雷澤（Robert Fraser）畫廊的「痴迷與幻想」（Obsession and Fantasy）展覽所做的宣傳海報。海報上布朗瓊的女友上空，設計師在她胸前手寫文字。這張海報點出了布朗瓊的雙重痴迷──性與排版──自然又引發了一陣騷動。

如果不是因為幫007情報員續集《來自俄羅斯的愛情》（From Russia with Love，1963）創作電影片頭，布朗瓊可能至今都還是個地下人物。據說他是在演講廳裡看到有人在投影機前走動而獲得靈感，在片中，字幕投射在跳肚皮舞的模特兒身上，這個片頭不僅效果奇佳，也讓他聲名遠播。他在《金手指》（Goldfinger，1964）誘人的片頭裡也使用類似手法，只是模特兒的裝扮換成金色比基尼。

布朗瓊最後的設計案，是幫滾石合唱團的黑膠專輯《讓它流血吧》（Let It Bleed，1969）製作封面。這個作品係好友Keith Richards向他委託，以當時的自動唱片換片機為概念，正反兩面分別為「之前」和「之後」，意象鮮明，華麗的蛋糕係由當時尚名不見經傳的廚師Delia Smith所製作。

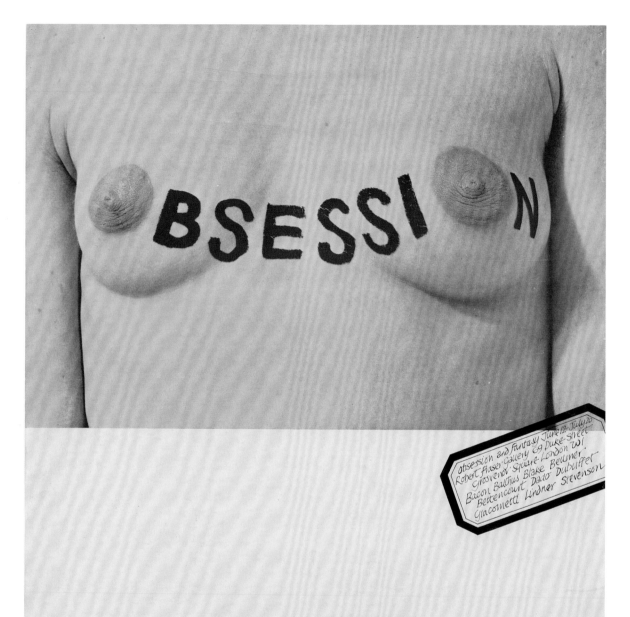

AND FANTASY

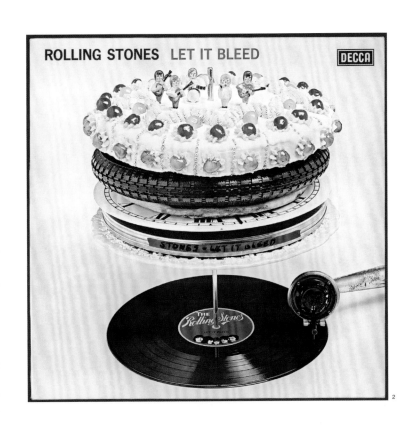

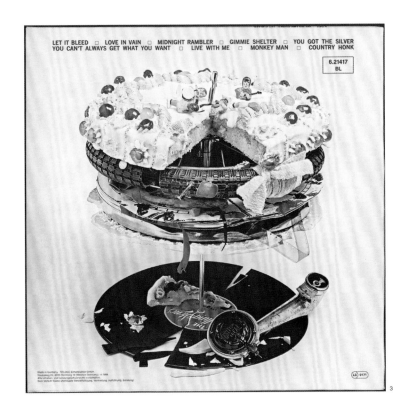

1. 《痴迷與幻想》展覽海報　1963

2.＋3.《讓它流血吧》滾石合唱團黑膠專輯
封面（上）封底（下）　1969

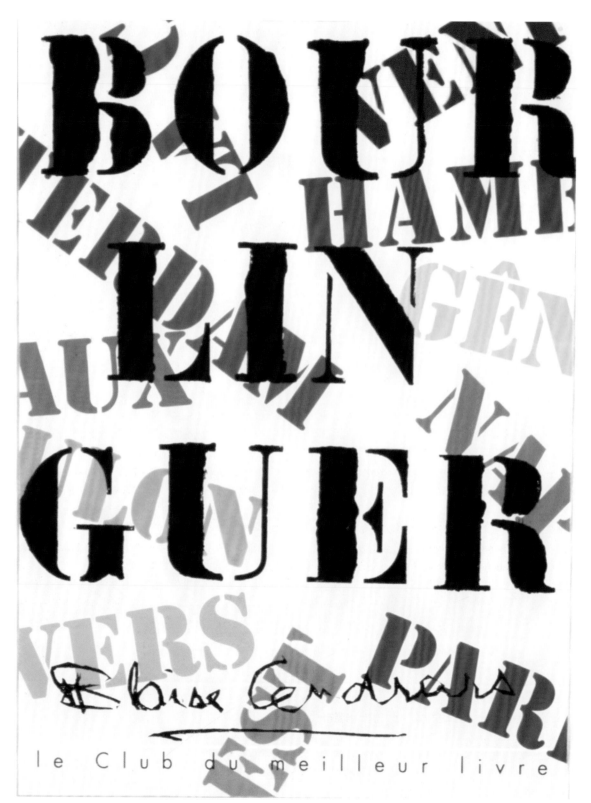

《漫遊者》布雷思・桑德拉（Blaise Cendrars）著 封面設計　1953

海報與書本封面
其實沒什麼不一樣。
當你走過它們時，
都需要被你看見，
它們必須迅速且信服地打動你。

優異的圖書設計師

Robert Massin

羅伯‧馬桑

瑞士 | 1925–

1. 擔任Gallimard出版社的藝術總監逾20年
2. 以《風格練習》、《字母與意象》等書本設計聞名
3. 對前衛劇作《禿頭女高音》的設計詮釋，最為經典

　　對羅伯‧馬桑這樣一位設計師來說，文字的重要性向來不亞於圖像。他是一位優異的圖書設計師，擔任伽里瑪出版社（Gallimard）的藝術總監超過二十年。他的名氣來自革命性書本設計所帶來的豐富表現力：雷蒙‧葛諾（Raymond Queneau）的《風格練習》（Exercices de style），或是《字母與意象》（La lettre et l'image）、《禿頭女高音》（La Canatrice Chauve）等；此外，他自己也寫作——雖然大多是以筆名出版。

　　馬桑從1950年代開始小有名氣。他進入「法國圖書俱樂部」（Club Français du Livre），在書本設計師皮耶‧弗修（Pierre Faucheux）身邊擔任學徒。二戰結束後法國脫離納粹的占領，書籍的需求量日益增高，遂有圖書俱樂部的誕生，「法國圖書俱樂部」即其中之一。這也是馬桑首度進入版面設計、排版、印刷的領域，他學到的是非常身體力行的教導。

　　從1952到1960年，馬桑擔任另一家「好書俱樂部」（Le Club de Meilleur Livre）的藝術總監。會員每個月從小說、文學經典、絕版作品等不同類型圖書中選取一本，讓設計師來進行設計。設計這本書的封面不需考量市場銷售，可以當作一件收藏品來對待。馬桑自己說，這本書「不再只是一個長方體，一塊又厚又死板的磚塊，而是一個活生生的東西；一般人認為印刷術只存在於二維平面上，我們做出的書讓你認知到書原本就是三度空間的。」各種可用來精裝書本的材料都拿來作為實驗——壁紙、木

材、天鵝絨等。

　　馬桑在1960年進入伽里瑪出版社，完全投入商業化的出版界。他負責的書目超過一萬本，他為平裝書設計了一套標準化格式——Folio系列就是完美的範例：簇新的白色封面，搭配精美的Baskerville字體。

　　伽里瑪對於印刷排版的要求偏向古典，馬桑個人創作的表現力則遠遠不止於此。1948年充滿玩心的《風格練習》，讓一則短故事以一百種不同的方式排版，展現排版增添意義的功力。

　　1964年他對歐仁‧尤涅斯科（Eugène Ionesco）的前衛劇作《禿頭女高音》的詮釋，被許多人視為大師之作。演員的每句臺詞都費工地以手工方式組合不同字型，除了驚嘆號和引號外沒有其他標點符號。字型以不同的角度和大小排列，字體有時重疊、覆蓋，表達劇中激烈交談時的情境。人物形象以黑白處理，一場兩分鐘的場景可以用掉48頁。這部戲最後走到一個戲劇性的結局，如馬桑所形容：「結尾處，節奏愈來愈快，意象和文字互相推擠，到達一種話語的狂潮，最後語言被拆毀：彷彿回到語言的源頭，化約成擬聲的音節，或單純的字音和母音。」

le Club du meilleur livre

1

1.「好書俱樂部」包裝紙　1954

2.《禿頭女高音》封面　歐仁・尤涅斯科著　1964

3.《巴黎真正的祕密》尤金・法蘭索瓦・維多克
（Eugène François Vidocq）著　封面與封底　1950

2

3

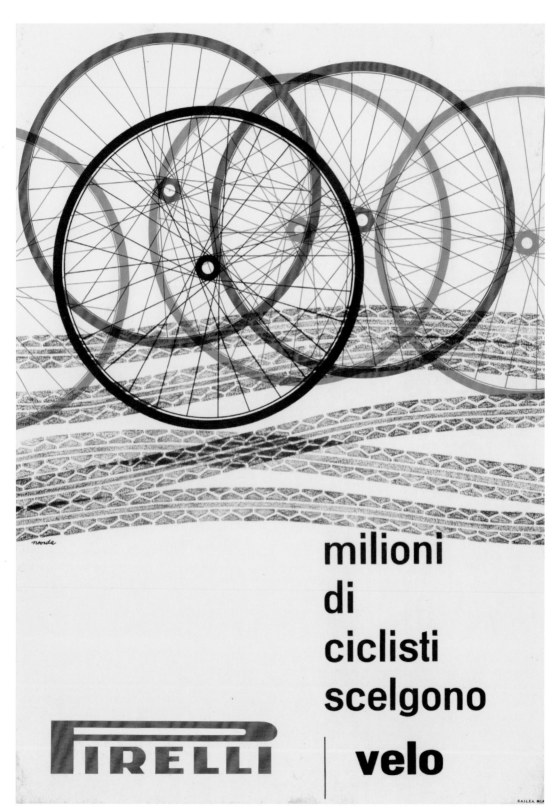

《數百萬車手都選擇倍耐力自行車》 倍耐力自行車胎廣告　1957

別搞神祕兮兮的設計
來令大眾不耐。

為城市地下鐵標示視覺系統

Bob Noorda

鮑勃・諾爾達

荷蘭 | 1927–2010

1. 曾任倍耐力輪胎藝術總監
2. 米蘭地鐵視覺標示系統，獲金羅盤設計獎
3. 規劃紐約地鐵標示系統，沿用至今

　　儘管他來自阿姆斯特丹，大半輩子待在米蘭（他在米蘭為倍耐力輪胎和奧利維堤打字機做設計），但是跟鮑勃・諾爾達的名字永遠相連的城市卻是紐約。他跟馬西莫・維聶里（Massimo Vignelli）一起規劃了紐約地鐵的標示系統，許多標示至今都還沿用。

　　諾爾達在應用美術學院（現為荷蘭皇家藝術學院Gerrit Rietveld Academie）接受過嚴格的包浩斯訓練，為他打下良好的基礎，從他後來的設計作品中，證明包浩斯對他是項珍貴的資產。1954年他從家鄉阿姆斯特丹搬到米蘭，也在米蘭遇到設計師馬西莫・維聶里（見188頁）。

　　倍耐力公司向來有向頂尖設計師邀稿廣告作品的傳統。點將錄名單中有馬克思・胡伯（見128頁），布魯諾・莫那利（見56頁），蘿拉・蘭姆（Lora Lamm，見160頁），以及華爾特・巴爾摩（Walter Ballmer）。諾爾達為輪胎廠做的趣味設計，一舉贏得廣泛的關注，1961年他獲聘為倍耐力藝術總監。

　　1964年米蘭地鐵全新開通，諾爾達負責全盤規劃視覺標示系統（包括指標、地圖、海報）。諾爾達在細心研究後做出的設計廣受好評（也獲得地位崇隆的金羅盤設計獎〔Golden Compass award〕）。有了這次寶貴的經驗，1966年紐約市交通局邀請他和維聶里（以兩人所在的「優尼馬克國際公司Unimark International」為名義）來為紐約地下鐵規劃全新的標示系統。

　　諾爾達憑著專業度，又再度接下拿坡里和義大利的地鐵系統委託案，甚至優尼馬克在1972年解散後，諾爾達仍維持米蘭的辦公室一直營業到2000年，服務客戶包括Total石油、Agip機油、愛快羅密歐汽車等。

　　維聶里回憶起諾爾達的設計方法時說道：「我記得鮑勃來到紐約的時候，他每天都在地鐵裡記錄人潮流量，來確定指標應該放在哪裡。我還記得我們怎麼討論每項細節，從字型、字型間距、顏色的約定意義，到實地付諸施工。鮑勃・諾爾達有一個非常系統化的心思。」

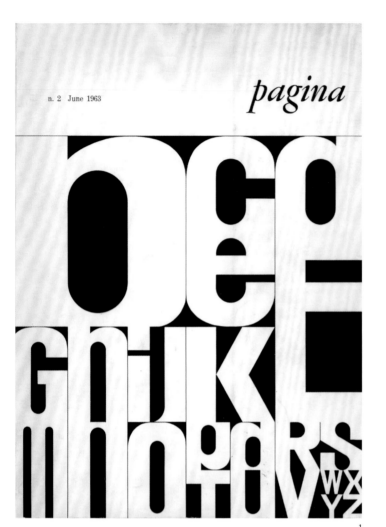

1

3

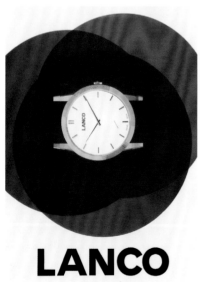

2

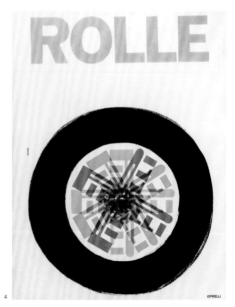

4

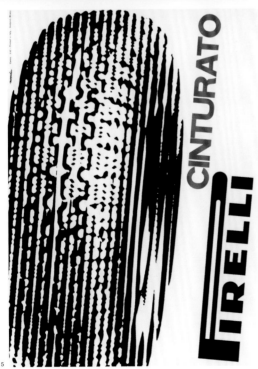

5

1. 《書頁》*Pagina*雜誌　1963年6月第2期
—
2. Lanco錶廣告　1956
—
3. 紐約地鐵標示牌
—
4. 倍耐力ROLLE輪胎廣告　1959
—
5. 倍耐力CINTURATO輪胎廣告　1960

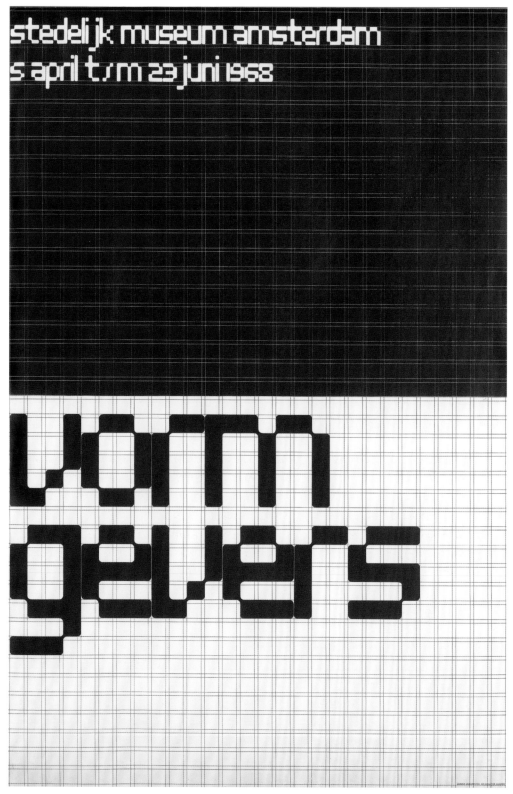

《設計師》 *Vormgevers* 海報　1968

我是一名工程師，
一名被「美」糾纏的工程師。

成就20世紀最重要字型設計

Wim
Crouwel

文·克勞威爾

荷蘭 | 1928–

1. 設計New Alphabet字型，為20世紀創新之作
2. Gridnik字體空前成功，並創作多款顯示器字型
3. 幾款成功字型持續更新，並為後輩新一代設計師廣泛運用

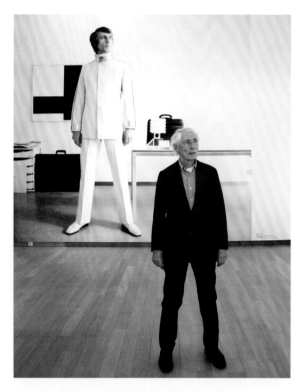

　　光是設計New Alphabet字型，幾乎就可以說，文·克勞威爾成就了二十世紀最重要的字型設計。他在德國的一場印刷商展上看到最早的電腦化排版和編輯器，用Garamond字體做出來的版面在他眼裡實在很糟糕，才引發設計新字型的念頭。克勞維爾不從修改舊字體出發，他創作出全新的字體，是專為新科技打造、配合它局限性的專屬字體。

　　他創作出一種非常實驗性、抽象的字體，不分大小寫，製作在正方形網格上，只使用90度角和45度斜角。這個非常聰明的設計，讓字型可以放大或縮小而不失真變形。克勞威爾的父親幫忙他修剪原版字母，他出版了一本手冊，展示字體特色和背後的創作方法。這個字體事實上備受爭議（基本上，它幾乎無法閱讀），克勞威爾在接下來幾年裡四處演講，宣揚其理念。

　　克勞威爾的Gridnik字體則空前成功（用克勞威爾的暱稱「Gridnik先生」來命名；The Foundry視效軟體公司後續加以數位化和擴充），它是在科技限制下誕生的產物。它始於1974年奧利維堤公司訂製的一款給電動打字機使用的Politene字體，這種字體並沒有付諸生產，但克勞維爾把這種以網格設計的單一粗細（monoline）雋秀字體，善用在他為荷蘭郵局（Dutch Post Office）設計的一系列數字郵票上，這些郵票從1976年一直通用到2002年。

　　在為阿姆斯特丹市立博物館工作期間，克勞威爾還創作了多種以網格為基礎的顯示器字型。從他早年為凡艾伯當代美術館（Van Abbemuseum）的創作裡已經能一窺端倪，利用排版製造出強烈的視覺效果來行銷展覽。一系列網版印刷的吸睛海報和目錄，都是純網格做出的設計。克勞威爾與市立博物館維持了20年的合作關係，之後他被挖角到博伊曼斯·凡·伯寧恩美術館（Boijmans Van Beuningen）擔任館長，身分也從設計師變成客戶。從1985年到1993年間，他委託8vo（見292頁）為美術館設計40多件目錄和25張海報。

　　新版的New Alphabet字型，被布萊特·威肯斯（Brett Wickens）用在彼得·薩維爾為Joy Division設計的1988年黑膠專輯《Substance》封面上，這種字體的各種版本也陸續出現在各種音樂雜誌上。The Foundry軟體公司在1996年與克勞威爾合作，開發他的四種字體，應用在Mac電腦上，包括New Alphabet最早的數位化版本，發行於1997年。後續又有根據克勞威爾的Gridnik原始設計加以發揮的一整套字型家族，意謂著新一代設計師不僅發掘了克勞威爾的作品，也應用他的字體做出自己的設計。

———

上圖 | 克勞威爾的雙重肖像 文森·曼策（Vincent Mantzel）攝影　2011

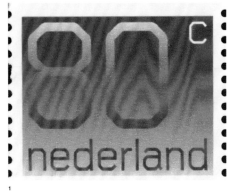

1

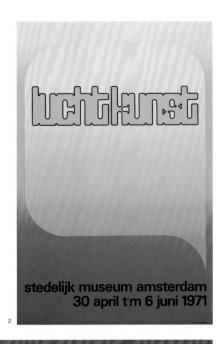

stedelijk museum amsterdam
30 april t|m 6 juni 1971

2

3

neu
ˈlphˈbet

ˈ	een	une	eine
possibility	ˈodelijkheid	possibilitē	ˈodlichteit
for	voor	pour	für
the	de	le	die
neu	nieuwe	dēveloppement	neue
development	ontuiktteling	nouveau	entuicttund

ˈn
 introduction
for
ˈ
programmed
typography

1

《「文藝復興」的時尚不同凡響》海報　1959

精準，清晰，立即，民主，充滿生活的喜悅。
——艾蜜莉歐·德·瑪德蓮娜Emilio de Maddalena

女性平面設計師的文藝復興

Lora Lamm

蘿拉·蘭姆

瑞士 | 1928-

1. 為米蘭傳奇百貨「文藝復興」，創造非凡企業形象
2. 為Elizabeth Arden和Niggi香水做設計
3. 1960年代為耐特力設計一系列經典海報

　　蘿拉·蘭姆是二戰後躋身米蘭的多位瑞士設計師其中之一，但她不像馬克思·胡伯（見128頁）、華爾特·巴爾摩、卡羅·維瓦雷利那麼幸運，設計史的經典人物誌似乎遺漏了她，以她設計的水準來看，實在是說不過去——尤其她從1950年代晚期到1960年代初期為米蘭的傳奇百貨公司「文藝復興」產出的整體作品。設計師伊塔羅·盧比（Italo Lupi）當時也在蘭姆的門下實習，他說：「蘿拉·蘭姆的設計，對文藝復興百貨創造出非凡的企業形象貢獻良多。」

　　蘭姆跟許多瑞士設計師一樣，都是從蘇黎世工藝美術學院訓練出身。她在學院裡待了四年，跟隨包浩斯大師約翰尼斯·伊頓（Johannes Itten），以及恩斯特·凱勒（Ernst Keller）、恩斯特·古布勒（Ernst Gubler）教授學習。畢業後，廣告組主任法蘭克·提辛（Frank Thiessing）建議蘭姆可以到安東尼奧·博傑里那邊工作，於是她搬到米蘭，成為博傑里工作室的設計師。隔年起，蘭姆開始為文藝復興工作。由於馬克思·胡伯的推薦信寫得極為生動，蘭姆沒有參加面試便獲得文藝復興錄取；過不久，胡伯也加入文藝復興的設計工作室並擔任創意總監。蘭姆充滿活力的風格，可以行銷一切從時裝到居家生活的產品；她設計的海報結合生動活潑的插圖，整體布局令人興奮，字體排版大膽。

　　蘭姆的作品深受歡迎，1958年，百貨公司開始將焦點放在吸引更多女性顧客上，蘭姆也升格為顧問。蘭姆在新職位上，得以一方面為文藝復興工作，同時尚有餘裕為其他企業做設計，包括伊麗莎白·雅頓（Elizabeth Arden）、Niggi香水、倍耐力輪胎等。她在1960年代初期為倍耐力設計了一系列經典海報，內容有自行車輪胎、摩托車、熱水瓶等等。

　　蘭姆的處境跟美國的賽普·潘列斯（見76頁）十分相似。她們都是先驅者，都活在一個女性平面設計師的成就不被肯定的時代裡。1960年，蘭姆獲兩位瑞士設計師推薦申請加入國際平面設計聯盟（AGI），但她被拒絕了——理由不是因為作品不夠優秀，而純粹因為聯盟規章裡未允許女性會員加入。如果她能加入，也許就能在平面設計史上保有一席之地。

　　1963年蘭姆決定離開米蘭。由於她無法獲得美國簽證，遂返回蘇黎世定居。蘭姆在蘇黎世打造了成功的事業，擔任法蘭克·提辛的BCR事務所合夥人。

上圖 | 蘭姆　1963

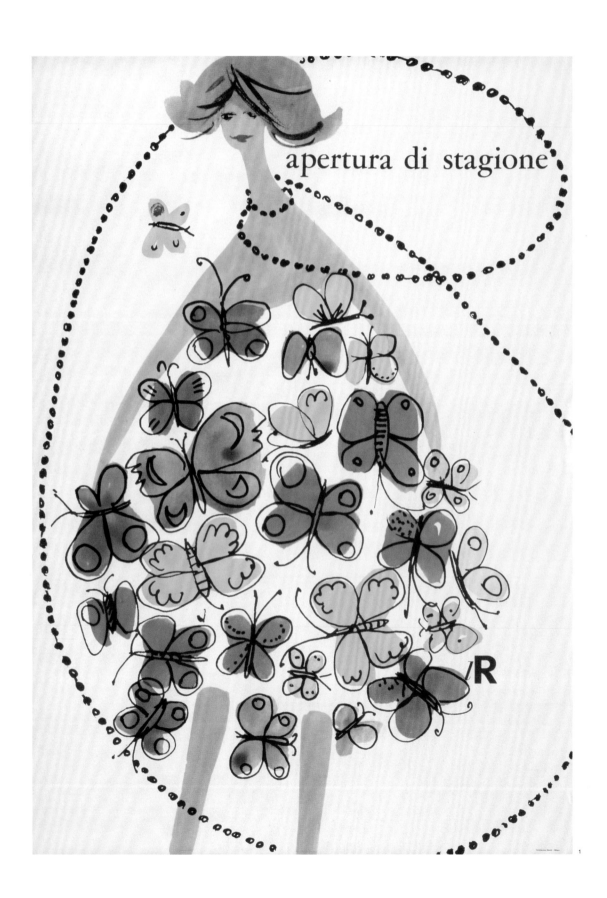

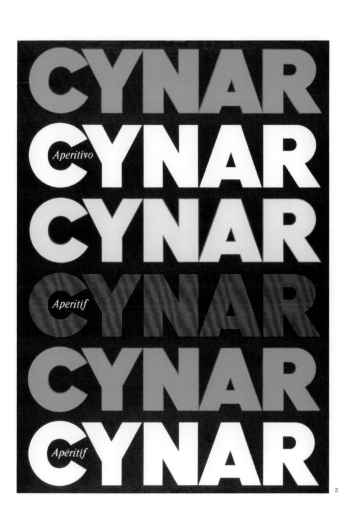

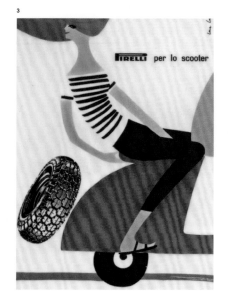

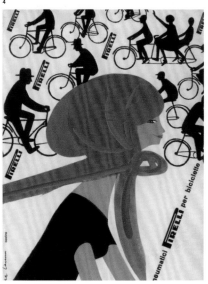

1. 《春裝上市》
「文藝復興」海報 1957
―
2. 《CYNAR酒》海報 1962
―
3. 《倍耐力速克達專用胎》
櫥窗透明貼紙 1959
―
4. 《倍耐力自行車專用胎》
海報／平版膠印 1959

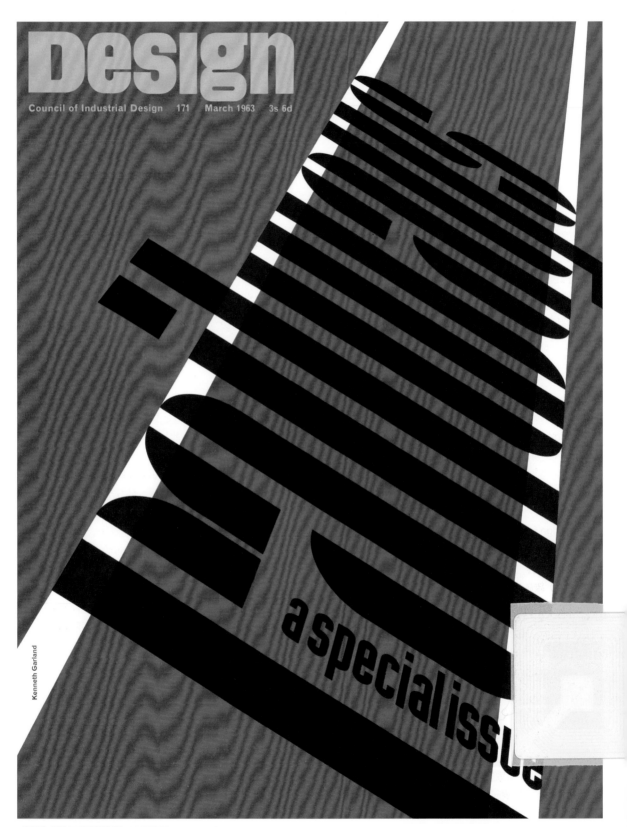

《設計》雜誌171期鐵道專刊　1963年3月

別幻想以為, 一旦成為平面設計師,
你就擁有強大的力量;
你最大的力量, 永遠是憑自己的能
力(最基本就是作為一個選民)
來為政治改革做出貢獻。

設計師宣言起草人

Ken
Garland

肯·加蘭

英國│1929–

1. 提出「優先事物優先」宣言,經BBC報導,蔓延世界各地
2. 為自身信仰做設計,合作對象包含工黨及核武裁軍運動
3. 熱衷寫作和教育,著有《平面設計手冊》

肯·加蘭直言不諱的看法為他帶來的知名度,恐怕不下於他的設計作品。他在1964年發表的「優先事物優先」(First Things First)宣言,很少被人遺忘在檯面下,1999年被重擬過一次,2014年又再度被新世代的平面設計師改寫。加蘭就是這麼一個稀有動物——一位秉持原則的設計師,為自己信仰的理念做設計,他基於理念合作的對象包括工黨(Labour Party)、以及「核武裁軍運動」(Campaign for Nuclear Disarmament, CND)。

加蘭畢業於倫敦中央工藝美術學院。第一份工作是在《居家佈置》(Furnishing)雜誌,之後在《設計》(Design)雜誌擔任美術編輯,這本雜誌是工業設計委員會(現為設計委員會)的內部雜誌。對一個沒有什麼經驗的設計師來說,擔任這個萬眾矚目的職位,加蘭感覺自己「驚險地曝露在眾人面前」,但他待下來了,而且待了六年,直到1962年成立自己的事務所。

「肯加蘭合夥事務所」由加蘭和不到三名設計師組成,團隊密切合作,跨越多領域。Galt桌遊公司20多年來一直是他們的客戶,訂製了大大小小的設計,從1961年為第一家開幕店打造商標,到木頭玩具和紙牌遊戲,包括了Anymals、Fizzog,以及暢銷冠軍Connect遊戲。

1963年,在倫敦當代藝術學院舉辦的一場工業設計師協會會議上,加蘭起草了後來稱為「優先事物優先」的宣言,對抗設計業界日益的消費主義傾向,由21位相同理念的設計師共同聯署。一開始它只是同行間的宣示,但經過國會議員托尼·本恩(Tony Benn)在《衛報》(The

Guardian)上發布後,開始受到關注,並被BBC做進一步的報導,接著便在世界各地蔓延開來。

加蘭為政治運動、社運所做的設計,並不屬於他事務所的業務範圍。1962年,他為核武裁軍運動的復活節大遊行——從歐德馬斯頓(Aldermaston)行走到倫敦——設計了一張海報,沒有拿一毛錢酬勞,不僅如此,還對主辦單位的祕書佩姬·達芙(Peggy Duff)大加稱讚,形容她是「最鼓舞人心、最令人喜愛的客戶。」

加蘭熱衷寫作和教育。他在1966年出版的《平面設計手冊》(Graphics Handbook)是一本暢銷書;歷年寫成的文章,在1994年集結出版為《你眼中的一句話》(A Word in Your Eye),配合雷丁大學(University of Reading)推出的展覽。2008年加蘭成立自己的攝影出版社Pudkin Books。

「優先事物優先」宣言在1998年又登上新聞版面,在《廣告剋星》(Adbusters)上再度復活。提博·卡爾曼(Tibor Kalman,見240頁)提議重擬一個屬於二十一世紀的新版本,在加蘭同意下,他起草了一份修訂文字,設計界有33位名人聯署背書,發表在《廣告剋星》、《AIGA雜誌》、《Blueprint》、《Emigre》、《Eye》、《Form》、《Items》等刊物上。這個議題再度成為設計界爭論的焦點,雖然加蘭仍然維持一貫的謙遜:「這個宣言是在1963年12月的一個晚上,在當代藝術學院寫下並宣布,然後在1964年1月出版。我難以解釋,但至今它仍然讓人深有同感。」

ALDERMASTON TO LONDON EASTER 6

| Aldermaston Good Friday 12noon | Reading Easter Saturday 9am | Slough Easter Sunday 9.30am | Acton Green Easter Monday 9.30am | Hammersmith | Kensing |

RALLY HYDE PARK [near Hyde Pk Corner] **12.30–3PM**

FINAL MARCH :

| Hyde Pk Corner | Sloane St | Victoria St | Whiteh |

1

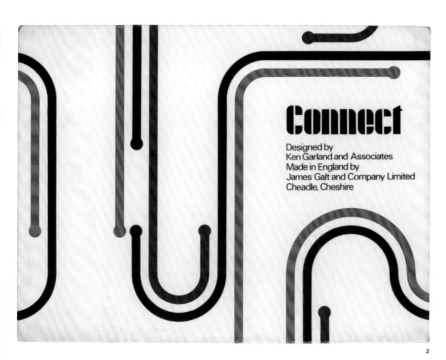

Connect

Designed by
Ken Garland and Associates
Made in England by
James Galt and Company Limited
Cheadle, Cheshire

2

first things first

A manifesto

We, the undersigned, are graphic designers, photographers and students who have been brought up in a world in which the techniques and apparatus of advertising have persistently been presented to us as the most lucrative, effective and desirable means of using our talents. We have been bombarded with publications devoted to this belief, applauding the work of those who have flogged their skill and imagination to sell such things as:

cat food, stomach powders, detergent, hair restorer, striped toothpaste, aftershave lotion, beforeshave lotion, slimming diets, fattening diets, deodorants, fizzy water, cigarettes, roll-ons, pull-ons and slip-ons.

By far the greatest time and effort of those working in the advertising industry are wasted on these trivial purposes, which contribute little or nothing to our national prosperity.

In common with an increasing number of the general public, we have reached a saturation point at which the high pitched scream of consumer selling is no more than sheer noise. We think that there are other things more worth using our skill and experience on. There are signs for streets and buildings, books and periodicals, catalogues, instructional manuals, industrial photography, educational aids, films, television features, scientific and industrial publications and all the other media through which we promote our trade, our education, our culture and our greater awareness of the world.

We do not advocate the abolition of high pressure consumer advertising: this is not feasible. Nor do we want to take any of the fun out of life. But we are proposing a reversal of priorities in favour of the more useful and more lasting forms of communication. We hope that our

society will tire of gimmick merchants, status salesmen and hidden persuaders, and that the prior call on our skills will be for worthwhile purposes. With this in mind, we propose to share our experience and opinions, and to make them available to colleagues, students and others who may be interested.

Edward Wright
Geoffrey White
William Slack
Caroline Rawlence
Ian McLaren
Sam Lambert
Ivor Kamlish
Gerald Jones
Bernard Higton
Brian Grimbly
John Garner
Ken Garland
Anthony Froshaug
Robin Fior
Germano Facetti
Ivan Dodd
Harriet Crowder
Anthony Clift
Gerry Cinamon
Robert Chapman
Ray Carpenter
Ken Briggs

Published by Ken Garland
Printed by Goodwin Press Ltd. London N4

3

巴布·狄倫1967年《精選輯》海報

我們每個人生下來都是天才, 那就像我們的天使教母。
但成長過程, 我們卻不再聆聽自己的內在聲音,
於是我們再也找不回這種創造詩意的超凡能力。

我愛紐約LOGO設計師

Milton Glaser

米爾頓·格拉瑟

美國 | 1929–

1. Bob Dylan精選輯具迷幻藝術風格的經典海報,影響巨大
2. 1977年的I ♥ NY,成為行銷城市不敗經典,全球爭相複製

米爾頓·格拉瑟作為設計師,他的名字將永遠和紐約難分難捨。他除了共同創辦這座城市的同名雜誌,還設計出《I ♥ New York》的標幟,並不斷被人複製——自從1977年推出,至今仍被用來行銷這座城市。

格拉瑟是土生土長的紐約人,從柯柏聯盟學院(Cooper Union)畢業後,申請到傅爾布萊特獎助學金(Fulbright Scholarship),前往義大利波隆那美術學院,受教於畫家喬治歐·莫蘭迪(Giorgio Morandi)門下。1954年他跟雷諾·魯芬斯(Reynold Ruffins)、西摩·喬威斯特(Seymour Chwast)、愛德華·索瑞爾(Edward Sorel)在紐約成立「圖釘工作室」(Push Pin Studios)。工作室充滿玩心的創意風格,跟當時充斥設計界的現代主義美學正好唱反調,格拉瑟所設計具有迷幻藝術風格的經典海報——宣傳巴布·狄倫(Bob Dylan)在1966年發行的黑膠《精選輯》——更是影響巨大。格拉瑟在美國和歐洲有極大的影響力,他跟喬威斯特一起經營工作室20年,然後在1974年單飛成立格拉瑟公司。

格拉瑟公司為知名大客戶設計了數量驚人的海報、出版品、企業識別、室內設計等。出版也是格拉瑟關心的另一個領域,1968年他與克萊·費爾克(Clay Felker)聯手創辦《紐約》(New York)雜誌,他擔任美術指導一直到1977年。1983年,格拉瑟與華爾特·伯納德(Walter Bernard)成立WBMG設計出版公司,負責設計五十多種雜誌和期刊。

1976年,紐約州政府請格拉瑟跟威勒斯瑞奇格林(Wells Rich Greene)事務所來幫紐約推廣旅遊。這時的紐約正處於破產邊緣,犯罪率居高不下,整座城市的氣氛盪到了谷底。事務所想出了一句口號,但還要靠著格拉瑟的大師級圖像詮釋,這句標語才真正深植入美國人心。這行字原本要設計來貼在紐約計程車後,格拉瑟想出以一顆心來替代「愛」這個字,後來的新字型紛紛倣效,將心形符號放入特殊字元裡。Logo引發了巨大迴響,不只紐約人開心擁有,全球各地也爭相複製。

2001年經過911恐怖攻擊後,格拉瑟重新改動了這個標誌:「I ♥ NY More Than Ever」(我更愛紐約了),心上出現了一顆黑點,代表世貿中心。它成為城市遭受襲擊但不屈不撓的象徵。

紐約州政府每年從官方商品的販售獲得權利金,而格拉瑟卻連一塊錢都沒拿到,他甚至沒有從設計logo拿到錢。他做這件事純粹是出於公益:「一開始這個標誌甚至連著作權都沒有,最初的想法是頭十年讓每個人都能使用它,這樣它才能繁衍擴大,深入文化裡。我自己同意把它當成一件公益,因為這對國家有好處。」

上圖 | 格拉瑟 麥可·索摩羅夫(Michael Somoroff)攝影

2

3

1. 《門》視覺藝術學校海報　1967

2. 《I ♥ NY》概念布局　1976

3. Baby Teeth字型　1968

1. 《Bliar》 為停戰聯盟設計的海報　2006
2. 英國鋼鐵公司logo　1970

我所知道的設計——跟木刻版畫或插畫不一樣的設計，的確是從郵票那邊學來的。

改變英國郵票風貌

David Gentleman

大衛‧真特曼

英國 | 1930–

1. 被譽為英國最多產的郵票設計師，設計逾103張
2. 創作一系列暢銷手繪報導畫冊書
3. 鮮明政治立場，2003年為停戰聯盟製作海報及標語牌

大衛‧真特曼名符其實改變了英國郵票的風貌。迄今他設計過的郵票超過**103**張，還要加上很多未被採用過的作品。真特曼稱號「英國最多產、最受讚譽的郵票設計師」，完全實至名歸。

他設計的第一批郵票發行於**1962**年。不過**1965**年在郵政大臣東尼‧班恩（Tony Benn）的實驗計畫中，當時真特曼首度提議將女王頭放在一個小小的橢圓形裡來呈現。這個設計和其他想法一併收錄在《真特曼專輯》（*The Gentleman Album*）中，這部作品裡有各種值得紀念的郵票，和它們所呈現的新主題和新格式，為英國的郵票設計留下永恆的遺產。

真特曼多產的創作生涯並不能光用郵票來概括。他也設計了許多書籍封面（包括一整套的新版企鵝叢書莎士比亞系列）、海報（包括英國國民信託組織的多個系列）、商標，譬如為英國鋼鐵公司設計的標誌，一用就用了三十年。他在查令十字地鐵站製作的一百公尺長壁畫，每年都有數百萬通勤族看到。

真特曼的作品向來有一種引發狂熱的魅力——他手繪的報導畫冊，包括《大衛真特曼的英國》（*David Gentleman's Britain*，1982）、《大衛真特曼的印度》（*David Gentleman's India*，1994）、《大衛真特曼的義大利》（*David Gentleman's Italy*，1997）全都是暢銷書，融合了他對旅行的熱愛和富有表現力的水彩插圖。2012年描繪家鄉之作《倫敦，你是美麗的》（*London,*

You're Beautiful），以一整年的功夫繪製，流露他對這座城市的恆久眷戀。

真特曼毫不妥協的獨立性，無疑是他最鮮明的特徵。他始終堅持初衷，不教書，不去事務所上班，不跟別人一起工作。現在這看起來也許沒什麼，只需要一台電腦和網路就可以辦到，但在真特曼年輕的時代，能夠堅持這種主張真的是稀罕。

真特曼從來不迴避政治立場。他在**1987**年出版《特殊關係》（*Special Relationship*）一書，強力批評英國在柴契爾主政之下對美國亦步亦趨的奉承關係。但由於書本的格式使然，導致它的影響力並沒有得到妥善發揮。真特曼事後覺得自己更應該要做的，是設計一系列海報。

他從**2003**年起為「停戰聯盟」（Stop The War Coalition）製作的海報和標語牌就有更大的影響力，在反對參與伊拉克戰爭的運動中扮演重要而相當引人注目的角色。尤其是他設計的海報《Bliar》（騙子布萊爾），不論就表達或刺激輿論的角度來看，都對新世代平面設計立下了不起的典範。

———

1

2 3

4

1930 ●
出生於倫敦

1950 ●
進入倫敦皇家藝術學院就讀

1962 ●
為皇家郵政設計第一款郵票

1968 ●
設計英國鋼鐵公司商標

1978 ●
設計查令十字地鐵站壁畫

1985 ●
出版《大衛真特曼的倫敦》

2006 ●
為停戰聯盟設計《Bliar》海報

1. 英倫空戰紀念郵票　1965

2. 查令十字地鐵站壁畫　1978

3. 《特殊關係》一書插畫　1987

4. 《佩特沃斯的輪胎痕》
英國國民信託組織海報　1976

Rayonne Fibranne, fr/Frankreich, 212/271, 4000

les colorants qui ont révolutionné la teinture pour laine. Résultats excellents en grand teint, même sur filés fortement tordus et sur tissus serrés

Irgalane

Teinture rapide, tranchage exceptionnel. Ces deux propriétés, qui semblent contradictoires, sont admirablement réunies dans les colorants Irgalane.
Autre qualité: ils donnent, en toute circonstance, des teintures parfaitement solides. Seuls les meilleurs colorants au chrome leur sont comparables.

Produits Geigy
45, rue Spontini, Paris 16e

《Irgalane/Solophényle》 嘉基的染料廣告　1953

我欣賞這樣的道德要求：
每個工作都重要到需要以最高標準來完成。

瑞士「第二波」設計師代表

Karl Gerstner

卡爾·格斯特納

瑞士 | 1930–

1. 為Geigy藥廠所設計的廣告，廣為人知
2. 厚達320頁的《Geigy Heute》，是資訊設計領域的重大成就
3. 著有《設計程式》，預言了平面設計四十年後的樣貌

　　卡爾·格斯特納身為瑞士平面設計界「第二波」的設計師，他把巴塞爾設計學院老師們所教過的東西提升到另一個新的層次。1950年代他為嘉基製藥廠（Geigy）所做的設計廣為人知。在他生涯中也寫下相當多設計文章，1963年的《設計程式》（*Designing Programmes*）完全走在時代前端，歷史學家理查·霍利斯大約在四十年後將這本書形容為「平面設計在未來的大致樣貌」。

　　在巴塞爾學院期間，格斯特納在埃米爾·魯德（見108頁）門下學習基礎課程，畢業後在弗里茨·布勒（Fritz Bühler）的工作室實習，馬克斯·施密特（Max Schmid）和阿敏·霍夫曼也都在同一個地點工作。施密特前往嘉基製藥廠擔任設計工作室主任，格斯特納隨後也在1949年成為製藥廠的設計師。嘉基不論在產品研發或平面設計上都是戰後的翹楚，他們向許多一流設計師訂購作品，包括霍夫曼，和赫伯·羅伊平（Herbert Leupin）。

　　格斯特納為嘉基創作了為數甚多視覺強烈的廣告，但他最令人難忘的作品，應屬1958年為慶祝嘉基二百週年，和公司廣告總監馬庫斯·庫特（Markus Kutter）一起出版的特輯。這本厚達320頁的《今日嘉基》（*Geigy Heute*）設計成正方形格式，標題和內文不作區分，一律靠左對齊。這本劃時代的作品無疑是資訊設計領域的重大成就，也是第一本以圖表、示意圖、分類圖解資訊（格斯特納稱之為「組織圖organigrams」）來說明一家公司的歷史。

　　1959年，格斯特納和庫特成立「格斯特納+庫特事務所」，由格斯特納擔任創意總監，庫特負責文案；1962年改稱GGK，是一家提供「全套服務」的事務所，除了設計外，還包辦從宣傳到印刷的所有業務，採用「整合排版」（integral typography）的概念──將文字稿和圖案作無縫接合──來執行案主的想法。

　　格斯特納在職業生涯過程裡也寫作設計相關文章，包括1955年的建築刊物《Werk》（他負責編輯和設計），以及1964年他自己的著作《設計程式》（*Designing Programmers*）。這本書寫作於電腦和程式發展的早期，暗示了未來無數創造的可能性，書中從重複執行特定單元的「程式」想法出發，藉由創造這些程式，來解決設計的問題。

───

上圖 | 格斯特納 安潔麗卡·普拉登（Angelika Platen）攝影 1971

Irgalane

Geigy

Ein Fortschritt in der Entwick-
lung der Wollechtfarbstoffe!

Spitzenprodukte für die Woll-
echtfärberei mit überraschend
neuer Färbeweise:
1¼ Std. Färbezeit bei neutralem
bis schwachsaurem Färben.
Ausgezeichnete Gesamtecht-
heiten. Eignen sich auch für Na-
turseide und Nylon.

1

2

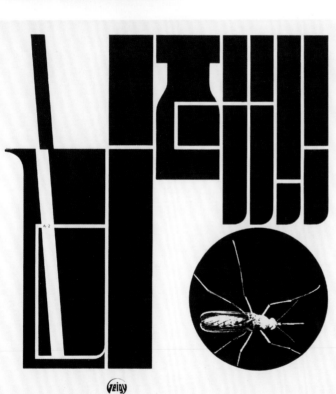

Geigy

Die Geigy-Erzeugnisse, seien es Farbstoffe, Textilchemikalien, synthetische Gerbstoffe, Produkte für Schädlingsbekämpfung und Pflanzenschutz oder pharmazeutische Spezialitäten, geniessen das uneingeschränkte Vertrauen von Millionen von Verbrauchern in der ganzen Welt. Dieser Erfolg ist das Ergebnis einer mit den letzten Erkenntnissen von Wissenschaft und Technik übereinstimmenden Tätigkeit in unsern Forschungs- und Produktionsstätten.
J. R. Geigy A.G., Basel

3

1. 《Irgalane Geigy》染料廣告　1954
—
2. 無標題海報　1961
—
3. 嘉基化學工業廣告　1949-53

世界商業設計展海報　1959

他的作品既完全現代，又深受日本文化的影響。
他精通日本書法，也擅長西式排版，讓他在同行中顯得獨樹一格。
——保羅·戴維斯Paul Davies

無印良品之父

Ikko Tanaka

田中一光

日本｜1930–2002

1. 日本設計中心成員，戰後日本設計核心人物
2. 1964東京奧運暨1970年萬國博覽會日本館設計人
3. 創立無印良品，擔任藝術總監20多年

田中一光融會東西方的功力，沒有比那張1981年的傳統日本舞踊宣傳海報體現得更淋漓盡致了。被高度幾何化的藝伎，具有一種超越時間的永恆品質，表現在他的許多作品裡。他是日本設計中心（見112頁）的一員，也是戰後日本設計界的重要人物，優雅簡約的設計觀，具體而微展現在他協助建立的品牌「無印良品」（Muji）上，他為品牌擔任藝術總監直到2001年為止。

田中一光畢業於京都市立美術專門學校，主修紡織。從事產經新聞社美術設計工作五年之後，參與了日本設計中心的創建，也在中心擔任設計師，服務不少商業客戶。當時日本設計界深受現代主義的影響，加上東京在1960年舉辦世界設計大會，更進一步強化了這種趨勢，當年參加設計大會的講者包括索爾·巴斯（Saul Bass）、約瑟夫·繆勒-布羅克曼、奧托·艾舍、赫伯特·拜耳等人。

田中一光在一趟紐約行後深受啟發，1963年成立自己的工作室。重大設計案接踵而至，包括幫1964年東京奧運設計海報、奧運識別、獎牌，還有1970年大阪萬國博覽會的日本館。

田中一光在他多產的職業生涯裡也製作了許多戲劇海報。1961年，他為大阪的觀世能樂堂設計了一張海報，建立雙方長達三十年的合作關係。他也為東京的國立演藝場和西武劇院（由西武百貨集團所經營，田中當時擔任集團的創意總監）設計海報。另一個長期合作客戶是東京的新國立劇場，田中一光自1996年開始承攬其設計案，之後陸續為他們製作出38張海報。

田中一光也和多位日本時裝設計師合作，包括高田賢三（Kenzo Takada），三宅一生（Issey Miyake），森英惠（Hanae Mori）等，並於1980年應維多利亞和艾伯特博物館（Victoria and Albert Museum, V & A）之邀，參與名為「日本風格」的展覽，以及設計海報。

同年，他與室內設計師杉本貴志（Takashi Sugimoto）、市場行銷顧問小池一子（Kazuko Koike）共同創立「無印良品」（Mujirushi Ryohin）。品牌名稱進一步變成Muji。田中一光二十多年來一直擔任藝術總監，一直到2001年才由原研哉（Kenyo Hara）接任。無印良品的產品兼具機能和典雅，在包裝和圖案上則化約至最簡——儘管有很多產品出自名家設計，但他們的名字從不透露在產品上。

1988
HIROSHIMA
APPEALS

ヒロシマアピールズ

2

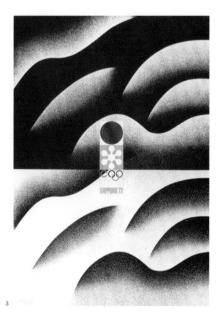

1. 《觀世能》海報　1981

2. 《1988廣島魅力》海報　1988

3. 《札幌'72冬奧》海報　1968

3

《派對—請上倫敦巴士》倫敦交通局海報　1993

我不習慣於自我分析，
但我始終有不滿足的好奇心。

設計師的設計師

Alan
Fletcher

艾倫·弗萊徹

英國 | 1931–2006

1. 創辦英國第一家商業平面設計事務所「五芒星」
2. 設計V&A及路透社LOGO
3. 巨作《側視的藝術》，被設計師與非設計人同聲讚譽

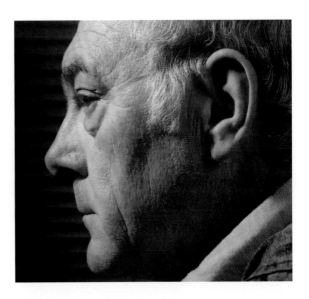

艾倫·弗萊徹對戰後的英國平面設計界，也許比其他任何一位設計師都有更長遠的影響。融合了美式感性和英式風情，「弗萊徹／福布斯／吉爾事務所」（Fletcher/Forbes/Gill）大抵可説是英國成立的第一家商業平面設計事務所。1972年他們改組為五芒星（Pentagram，見284頁），也改寫了平面設計事務所一般可能的運作方式。而弗萊徹跟他所創立的公司比起來，又更加不可限量。他是名符其實設計師的設計師，不管在工作或生活上，都充滿了玩心和調皮的幽默感。

在中央工藝美術學院就讀期間，弗萊徹結交了未來的合作夥伴科林·福布斯（Colin Forbes）、泰歐·克羅斯比（Theo Crosby），以及德瑞克·貝德澤爾（Derek Birdsall）、肯·加蘭等同儕。弗萊徹前往皇家藝術學院繼續深造，畢業時他獲得獎學金得以前往美國一年。他來到耶魯大學，受教於保羅·蘭德和約瑟夫·亞伯斯門下，結識了羅伯·布朗瓊、謝梅耶夫、蓋斯馬、索爾·巴斯等名家。

弗萊徹短暫在米蘭為倍耐力輪胎工作了一段期間，也建立起日後長期合作的關係。返回英國後，他和福布斯展開合作，兩年後，兩人和美國設計師鮑勃·吉爾一起籌組「弗萊徹／福布斯／吉爾事務所」。他們在倫敦梅費爾區（Mayfair）將一間馬廄改建為工作室，事務所幫企鵝圖書、帝國化學工業（ICI）等客戶做出令人驚艷的設計，作品甚至上了《Vogue》雜誌。1960年代，工作室接案的類型愈來愈廣，建築師泰歐·克羅斯比替換了鮑勃·吉爾，接下來又有梅汶·克蘭斯基（Mervyn Kurlansky）和產品

設計師肯尼斯·格蘭吉（Kenneth Grange）加入。弗萊徹意識到用姓氏為事務所命名的局限，他想了一個新名字「五芒星」（Pentagram），於是1972年誕生了世界上數一數二最受人尊敬、最成功的設計公司，每位合夥設計師都可自行接案，管理自己的計畫。公司不斷壯大，吸收更多夥伴，在舊金山和紐約也增設了辦公室。

弗萊徹在五芒星體制下工作二十年，設計出包括維多利亞和艾伯特博物館以及路透社（Reuters）等經典logo；直到1991-92年間，才成立自己的工作室。他的客戶類型眾多，菲登出版社（Phaidon）尤其值得一提。弗萊徹不僅擔任出版社的藝術指導顧問，也透過出版社出版了自己的多部著作，包括巨著《側視的藝術》（The Art of Looking Sideways，2001）。這本厚達1,068頁的書中囊括了圖像、創意、軼聞、奇珍異寶，全都由這位坦承自己是「視覺蒐集癖」，以美麗的方式編排呈現。書本一推出，馬上就被譽為經典之作——尤其是一本專業設計書籍能夠同時被設計師和非設計師所讚賞，的確難能可貴。

弗萊徹所留下的豐富遺產裡還有一項，即他專門為平面設計師籌組的一個會員組織。1963年，為了幫助設計業邁向專業化，他和幾位同儕成立了一個跟紐約藝術指導協會類似的英國組織，名稱是「設計師與藝術指導協會」（Design and Art Director's Association），後來就以D&AD的名字為世人所熟知。

上圖｜弗萊徹 珍妮·梅爾（Jennie Mayle）攝影 約於1990年代

Portraits of famous British Personalities
from 1945 to the 1990's are on permanent
exhibition at the 20th Century Galleries
in the National Portrait Gallery.
Free admission. Open 10 to 5pm weekdays,
10 to 6pm Saturdays and 2 to 6pm Sundays.
Nearest ⊖ Leicester Square & Charing Cross

2

3

System Map

How To Use This Map

Key

IRT

IND

BMT

紐約地鐵圖 平版印刷　1970

如果我們需要的東西找不到，
我們就自己設計。

將義大利設計帶至紐約

Massimo Vignelli

馬西莫·維聶里

義大利 | 1931–2014

1. 受建築影響，雋永的現代主義風格
2. 紐約地鐵圖被奉為資訊設計的聖杯
3. 設計一連串國際級企業logo，包括福特汽車、聯合利華、Jaquar等

馬西莫·維聶里經常名列為美國最偉大的設計師之一。將義大利設計帶來紐約，他功不可沒，除了為布魯明戴爾（Bloomingdales）百貨公司、美國航空（American Airlines）等大客戶設計企業識別，維聶里雋永、現代主義的風格可以套用在所有的東西上，從包裝、產品設計、室內設計、環境設計，以至於服飾和家具一應俱全。他和建築師妻子蕾拉（Lella）一起經營維聶里公司，共事超過四十年。

建築向來對維聶里影響深遠——在米蘭和威尼斯他學的是建築，後來在芝加哥設計學院教的也是建築。他也深受馬克思·胡伯（見128頁）的影響，兩人並結為好友。透過胡伯，他學到嚴謹的瑞士排版學和網格系統。1960年維聶里離開旅居的美國，返回義大利，在米蘭成立維聶里設計與建築事務所。

1965年，維聶里聯合雷夫·艾克斯楚姆（Ralph Eckerstrom）、鮑勃·諾爾達、詹姆士·佛格曼（James Fogelman）、瓦利·葛齊斯（Wally Gutches）、賴瑞·克萊恩（Larry Klein）等設計師，成立「優尼馬克」國際設計顧問公司。這是一家貨真價實的全球企業，在五個不同國家開設了十一間辦公室。原本以米蘭為據點的維聶里搬到紐約，和鮑勃·諾爾達（見152頁）一起領導紐約總部。

優尼馬克最早的設計案，是幫紐約地鐵重新規劃指標和地鐵圖，這些東西今天大部分都還存在。維聶里和諾爾達設計了一個以方格構成的模組，來繪製箭頭和彩色圓圈的路線號碼。此外他們也引進新的粗體字——Standard，這是Akzidenz-Grotesk的美國版。經過他們重新設計的紐約地鐵圖，被許多平面設計師奉為資訊設計的聖杯。類似亨利·貝克（Harry Beck）設計的倫敦地鐵圖，經過高度的形式化（也具有強烈的風格），只應用45度和90度角。

優尼馬克設計的企業識別裡，囊括一連串的國際級大客戶，有美國航空，福特汽車，倍耐力，Jaqar捷豹，Knoll家具，Unilever聯合利華，但公司卻在1972年破產。維聶里已於1971年早一步離開，與蕾拉共組維聶里事務所，夫婦兩人持續經營非常成功的事業。維聶里幾乎從不偏棄自己的現代主義起源，他強調：「我喜歡的設計，要在語意上正確，句法構成有一致性，實務層面可被理解。我喜歡的設計，視覺上要有力，知性上風度翩翩，尤其要有不受時間影響的永恆價值。」

ltoia, Florence Knoll, Saarinen, Mies van der Rohe,
Noguchi have designed for Knoll,
Aulenti, Albinson, Cafiero, Christen, Colombo,
Mangiarotti, Pearson, Pettit, Platner, Pollock,
Schultz, and Stephens still do.
Knoll International, in 28 countries, has all these furniture
and textile designs.
320 Park Avenue, New York

Knoll International

1

《不要再來一次》 網版印刷　1968

我相信，在設計裡，百分之三十的尊嚴，百分之二十的美感，
加上百分之五十的荒謬，都是必要的。

最具玩心的平面設計師

Shigeo
Fukuda

福田繁雄

日本 | 1932–2009

1. 第一位入選紐約藝術指導協會名人堂的日本設計師
2. 獲1975年華沙海報大賽首獎
3. 獲保羅·蘭德訪談，廣為美國設計界認識

　　美國設計師保羅·蘭德（見104頁）有一句形容福田
繁雄的名言：「一顆玩心不需要翻譯」。事實上，蘭德就
是將福田引薦給美國觀眾的主要推手，他於1967年在紐
約的IBM藝廊策畫了日本設計師的作品展。蘭德被傳統的
日本設計影響甚深，而福田也對貫穿蘭德作品的日本主題
知之甚詳。這促成蘭德在公共電視台（PBS）親自訪問福
田，而福田也成為第一位入選紐約藝術指導協會名人堂的
日本設計師。

　　雖然福田深受瑞士平面設計學派的影響，但卻是以充
滿玩心的生活和作品而聲名大噪——也許這點遺傳自他的
父母，兩人剛好都是玩具製造商。1999年他在舊金山亞
洲藝術博物館（Asian Art Museum）展出的作品，正好就
命名為「視覺惡作劇：福田繁雄展」（Visual Prankster：
Shigeo Fukuda）。

　　福田突出的幽默感，並無礙他應付嚴肅的主題，從
他設計過的許多海報裡完全可證明這點。拿他最有名的
《1945年的勝利》（Victory 1945）為例，原本該射出去
的炮彈卻回射向大炮筒，以最簡單的線條，道破戰爭的
無意義，任何人只要一看就懂。這張海報讓福田繁雄贏
得1975年的華沙海報大賽（Warsaw Poster Contest）首
獎。他在1980年為國際特赦組織（Amnesty）設計的海
報，緊握的拳頭被鐵絲網所圍繞，字母S用一副鐐銬來代
替，亦見證他以最小的安排製造最大衝擊感的大師功力；
他在1982年設計的《快樂地球日》（Happy Earth Day）

環保海報，也有異曲同工之妙。

　　福田許多作品都顯示他熱衷於創造「幻象」，聰明地
幫觀者做一個視覺扭曲，讓他們來拆解：「與其餵養大眾
的設計敏銳度，不如利用視覺幻象誘使他們上鉤，讓他們
欣然滿足自己的優越性，是更高明的設計。」

　　福田對幻象的熱愛不僅只存在於他的作品裡。史蒂
芬·赫勒（Steven Heller）在《紐約時報》的一篇訃聞
裡，提到西摩·喬威斯特（Seymour Chwast）拜訪福田
在東京的家：「福田先生在生活裡就是個不折不扣的惡作
劇專家。訪客要走到他位於東京近郊的家門口，必須穿過
一條看起來距離大門很遠的小徑。但你別被表象給矇騙
了，事實上，大門只有四英尺高。走進室內，福田先生會
從跟白牆完全同色調的隱藏白門後面走出來，為客人奉上
一雙紅色的拖鞋。」

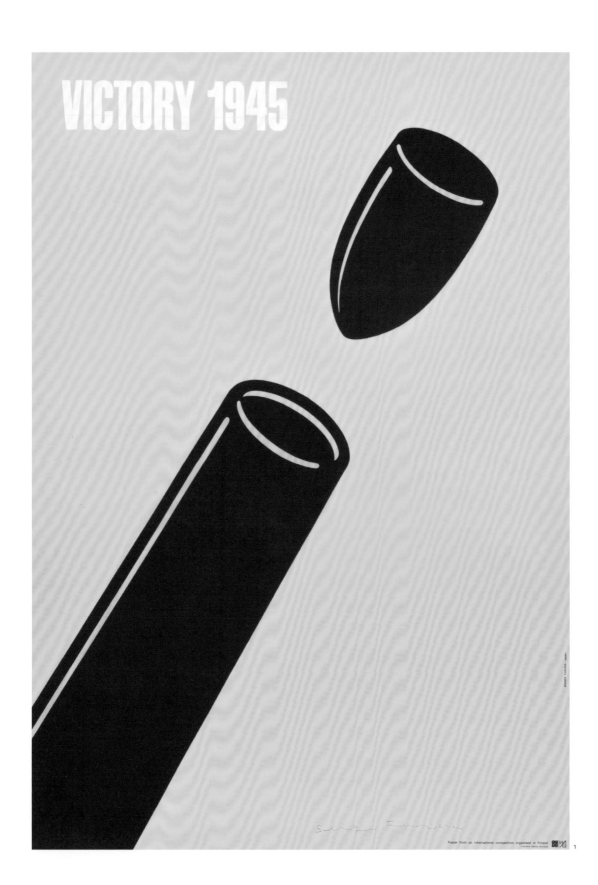

VICTORY 1945

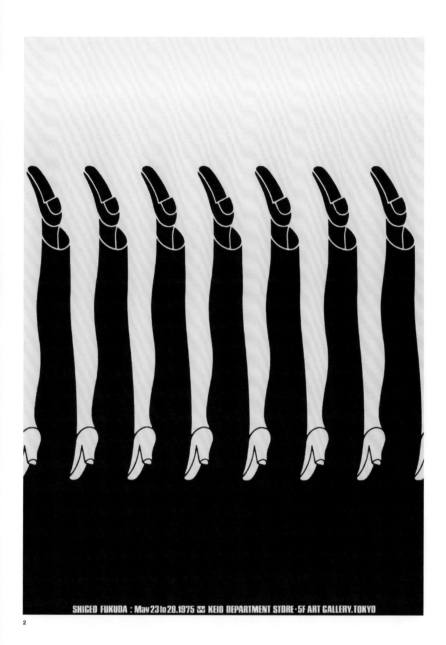

1. 《1945年的勝利》海報　1975
—
2. 福田繁雄展　海報　1975

VAN ABBEMUSEUM
EINDHOVEN

CHAGALL — hommage à Appollinaire,1911

DUCHAMP — oculist witnesses,1920 uitv Hamilton / rotor relief, ontw 1931 replica

KANDINSKY — kerk te Murnau,1910

YVES KLEIN — blauw monochroom,1959

MONDRIAAN — kompositie,1930

MOHOLY NAGY — lichtmachine

PICASSO — zittende vrouw,1909

f 273.969,— +/−

12 februari tm 28 maart 1971
openingstijden dagelijks 10 tot 5 uur zon-en feestdagen 2 tot 6 uur
dinsdagavond 8 tot 10 uur

恩荷芬凡艾伯當代美術館《海報選》　1971

怎麼做都有可能，你可以引述任何東西，你可以運用任何風格，但是，真正能讓我們社會的處境產生根本改變的論述在哪裡？

挑戰思考的批判性設計師

Jan van Toorn

揚·凡·托爾恩

荷蘭｜1932–

1. 被譽為平面設計界的布萊希特
2. 挑戰現狀，強調設計師有責任關注自己創造出的價值
3. 熱心教育，發起一系列公共講座、設計活動及出版品

　　揚·凡·托爾恩很難被歸類。他是成功的設計師、教師、博物館館長，經常被形容為激進，他宣稱傳播設計就是要挑戰現狀，而不光是被動接收文化產業和主事者給定的、非歷史性的意義。托爾恩的批判性在同儕中（這些人包括文·克勞威爾和班·波斯〔Ben Bos〕）顯得異類，儘管他不愛出風頭，不過卻一點不減損他作品的重要性。

　　托爾恩在出道早期便擔任恩荷芬的凡·艾伯當代美術館（Van Abbemuseum）的專任設計師。在館長尚·萊林（Jean Leering）任職期間，他製作了一系列目錄和海報，每件作品都是針對主題做出的回應（通常都帶有爭議性），也常常使用非正式的視覺策略和風格。在他為阿姆斯特丹市立博物館（Stedelijk Museum Armsterdam）、凡艾伯當代美術館所做的作品中，很明顯跟文·克勞威爾中規中矩的設計形成強烈的對比。1972年，兩人在阿姆斯特丹的佛多博物館（Museum Fodor）進行了一場公開辯論，過程被完整記錄下來。克勞威爾堅持設計師的職責不應該干涉內容，托爾恩則認為設計師有責任關注自己創造出來的價值，因此他強調策略和語言應用的重要，如此才得以解放觀眾。兩人的立場，等於是不加個人詮釋的「科學式客觀性」，以及與鼓動觀眾主動詮釋的「政治主觀性」對決。

　　除了質疑內容和形式的意義，托爾恩也利用自己的各種設計案來對編輯方法和媒體做實驗，他稱之為視覺新聞學（visual journalism）。1970年他成為《今日荷蘭藝術與建築》（*Dutch Art + Architecture Today*）雜誌的美術編輯（由荷蘭文化休閒社福部自1977年至1988年間發行）。雜誌包裝巧妙地利用穿孔，將封面和外包裝結合起來。他幫Mart Spruijt印表機（1966年至1977年間生產）設計的日曆，在設計圈贏得廣泛的關注。托爾恩也跟荷蘭郵局有長期合作關係，設計許多郵票和年度報告。

　　熱心教育的托爾恩，1991年被遴選為馬斯垂克的揚·凡·艾克學院（Jan van Eyck Academy, Maastricht）院長，就任後他除了監督學術計畫，將學院中的美術、設計、理論課程跟公共生活中有共通領域的部分相結合，他還發起一系列具爭議性的公共講座、設計活動，發表出版品，包括《全民的正義》（*And Justice for All*，1994），《朝向一個影像的理論》（*Towards a Theory of the Image*，1996），《超越設計的設計》（*Design beyond Design*，1998）。

　　托爾恩在1998年卸下院長職位，仍繼續在荷蘭執業從事設計。作家杰拉德·弗爾德（Gerard Forde）這麼形容他：「凡·托爾恩一直是平面設計界的布萊希特（Brecht），努力遊走在勾引和異化之間，始終在找尋揭露自己作為操縱者的方式，而不是掩飾這種身分，他始終在挑戰現存的詮釋網絡。」

———

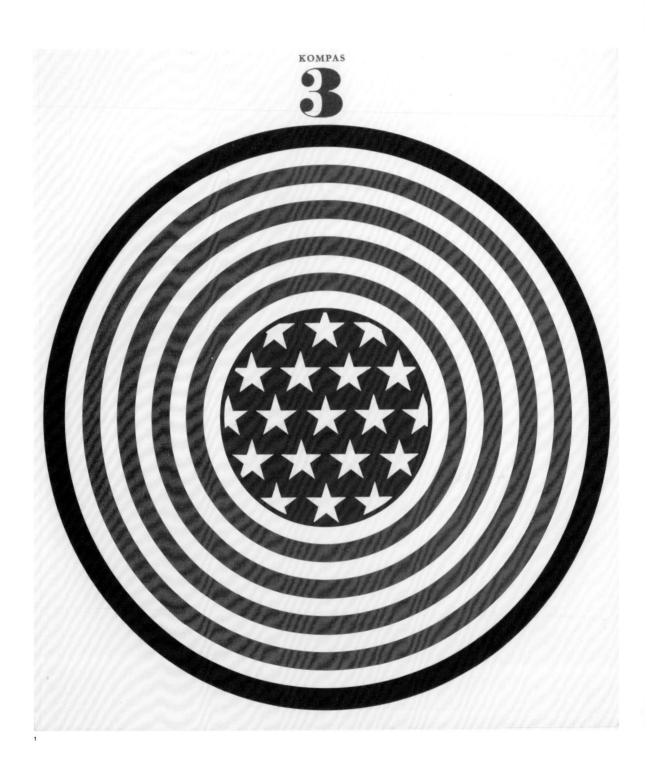

1

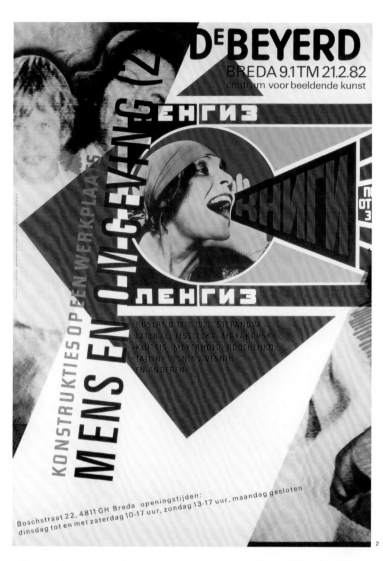

倍耐力月曆 1968

我不禁這麼想，書籍，也許現在該說網站
——也就是資訊，才是設計真正要處理的東西。
其他東西都是《藍色彼得》*，是下課後的遊戲而已。
這是關於真實的文字，而且有人真的花上大半輩子試圖把它做好。

最完美的書本設計師

Derek
Birdsall

德瑞克·貝德澤爾

英國 | 1934–

1. 協助籌組英國平面設計師協會，即D&AD前身
2. 企鵝教育叢書的藝術顧問
3. 致力圖書設計，專著《書籍設計筆記》廣獲佳評

德瑞克·貝德澤爾是最完美的書本設計師，他把自己的技藝形容為「依據對內容的縝密研究，以得體的字型，巧妙布局文字和圖片」。不管是設計一本普通的口袋書，或大部頭的藝術叢書，他永遠致力於讓閱讀成為一件簡單和愉快之事，巧思無所不在。

貝德澤爾就讀於韋克菲爾德藝術學院（Wakefield College of Art），專攻字體，畢業後獲得一筆獎學金，得以前往中央工藝美術學院學習書籍製作。進取的貝德澤爾這時候已經買下自己的印壓機（可用來印製名片和信紙抬頭），不過排版室卻是個不對學生開放的禁地，因此貝德澤爾經常利用晚上偷摸進排版室工作。他在字型與排版的領域受過最完整扎實的訓練，師從包括安東尼·佛羅紹格（Anthony Froshaug）、赫伯特·史賓塞（Herbert Spencer）、愛德華·萊特（Edward Wright）等人，卻在學業最後階段因為作品只有六份信紙抬頭和三張名片而未獲畢業文憑（外部評審老師愛德華·包登〔Edward Bawdwn〕給的評語是「工作量不夠，字體太小」）。

貝德澤爾並不因此意氣消沉。他找來喬治·道爾比（George Daulby）、喬治·梅修（George Mayhew）、彼得·威爾堡（Peter Wildbur），在1959年成立了BDMW事務所，跟同輩成立的弗萊徹／福布斯／吉爾事務所差不多同時。這時期是英國設計界一段激動人心的時代，貝德澤爾扮演十分重要的角色，他協助籌組「平面設計師協會」，即「設計師與藝術指導協會」D&AD的前身。

貝德澤爾設計過各類型的案子，包括1964年首度推出的倍耐力月曆，蓮花跑車廣告；1960年起他開始幫企鵝叢書設計封面，跟企鵝維持了長期而豐富的合作關係。1967年貝德澤爾成立Omnific事務所，持續從事書籍設計和藝術典冊目錄製作，也設計雜誌諸如*Nova*、*Town*、*Twen*、*The Independent Magazine*等。1971年，貝德澤爾成為企鵝教育叢書的藝術顧問，他向三十多位設計師購買超過兩百本的純排版封面設計。他為蒙提·派森（Monty Python）劇團設計的書沒有收取一毛錢，只換取蒙提派森的臨時會員資格以作為版稅，傳為美談。

公元2000年貝德澤爾完成了一件重大的設計案：新版的《教會禮拜儀節》（*Book of Common Worship*，英格蘭聖公會的禮拜儀式）。這本堪稱大師之作的設計——以Gill Sans字型精心排版，紅黑雙色印刷，不僅十分典雅，周詳的設計考量也讓使用者非常順手。

貝德澤爾令人引頸期盼的著作《書籍設計筆記》（*Notes on Book Design*）在2004年發行，一推出即廣獲佳評。他用平易又吸引人的方式來描述一本書的設計過程，並舉自己喜歡的作品為例。2005年貝德澤爾終於贏得體制認可，榮獲菲利普親王設計師大獎。

＊Blue Peter，英國CBBC和BBC One的兒童電視節目。

PENGUIN MODERN PSYCHOLOGY READINGS

HUMAN

AGE NG

EDITOR: SHEILA M. CHOWN

EDITORS: R.J.BALL AND PETER DOYLE

INFLATI,000,000N

PENGUIN MODERN ECONOMICS READINGS

Common Worship

Services and Prayers for the Church of England

The Order for the Celebration of
Holy Communion
also called
The Eucharist
and
The Lord's Supper

155

1. 企鵝教育叢書封面　1971
—
2. 《教會禮拜儀節》　2000

資訊設計最佳化時，會讓地圖看起來最好——資訊設計並不是在照顧一堆牽一髮動全身的平行構件。這就是我所認為「建築」的作用，這也是更準確的字，用來表示它跟工作中、執行中系統的關係。

TED創辦人

Richard Saul Wurman

理·索爾·伍爾曼

英國 | 1935–

1. 身兼建築師、製圖師、平面設計師、教師
2. 創辦TED，幫助一般人理解複雜訊息
3. 著作和演講是最被公認的成就

　　理查·索爾·伍爾曼最膾炙人口的成就是創辦了TED，他的使命是幫助一般民眾增加對複雜訊息的理解能力，他被認為是現代資訊設計的先驅，並被冠上「資訊建築師」（information architect）的頭銜。伍爾曼多才多藝，身兼建築師、製圖師、平面設計師、教師，他的著作和演講，則是最被公認的成就。

　　從1962年的第一本書《城市：形式與尺度的比較》（Cities: A Comparison of Form and Scale）算起，伍爾曼已經寫作了83本書。他在1984年寫下深具遠見的《資訊焦慮》（Information Anxiety），預見了我們現在稱為「大數據」的現象，並將大數據轉化成「大了解」。

　　他自行出版的「途徑」（Access）指南，先以一系列旅遊指南作為開端，從大城市和大地區出發，接下來便邁入其他主題，進入伍爾曼真正關心的主題。打開一本「途徑」系列，全部是易懂的圖像，銷售量動輒以百萬冊計（光是他的1984年奧運指南便售出320萬冊）。

　　他的《認識醫療》（Medical Access，1995）和之後的《認識醫療保健》（Understanding Healthcare，2003）是引起最廣泛關注的著作。他將手術過程和診斷檢查以視覺化作出解釋說明，也回答了一般常見的醫學疑問。在網路的時代，資訊往往在滑鼠幾個點擊下便能取得，但在《認識醫療》出版的年代，這本書彌足珍貴，它將以往只有在醫學教科書才能讀到的複雜資訊，整理成每個人都能輕易理解的東西。

　　憑著一股探索精神，伍爾曼從1984年起開始策劃TED演講，並主持每屆會議，一直到2002年為止。最初每屆會議都吸引來自科技、娛樂、設計領域最令人期待的講者，多年下來，TED關注的領域也愈來愈廣。史蒂芬·施德明（Stefan Sagmeister，見268頁）把TED形容為「我們這一行以及其他許多領域最重要且獨一無二的傳播平台，有效地將設計跟科學、科技、教育、政治、娛樂聯繫起來。」2002年伍爾曼將TED出售給遊戲雜誌公司Imagine Media，在「理念值得傳播」（Ideas Worth Spreading）的口號下，TED風靡全球，數以千計的演講免費在線觀看，吸引數十億的觀眾。

　　伍爾曼靠著永不止息的好奇心和追求清晰的態度，不斷驅策自己前進。「許多我交往過的人士，他們的確是在為其他神服務：美之神，風格之神，瑞士平面設計之神，海報之神，金錢之神，成功、名望、財富之神，而我只服務一位神：理解之神。如果你為這位神服務，其他事情自然就會獲得照顧。」

上圖｜伍爾曼 梅利莎·馬荷尼（Melissa Mahoney）攝影。

1.「途徑」指南封面 倫敦指南,
洛杉磯指南:雷文 · 伍爾曼攝影,
理查 · 伍爾曼美編、插圖
紐約指南:勞勃 · M · 庫力克封面繪製,
理查 · 伍爾曼美編、插圖
1980年代
——
2.《夏季奧運途徑指南》
射箭開頁 伍爾曼美編,
麥可 · 艾弗利(Michael Everitt)插圖
1988
——
3.《認識醫療》開頁 伍爾曼美編
尼格 · 荷姆斯(Nigal Holmes)插圖
1973

《1945-1995戰後日本文化軌跡》海報　1996

我做的東西，引起當時設計界蠻大的批評。
我回頭去撿那些現代設計看不上眼、丟掉的東西。
設計界的人常常把我的作品視為「反設計」。

日本的安迪・沃荷

Tadanori Yokoo

橫尾忠則

日本｜1936–

1. 作品意象強烈，色彩與形式暴走
2. 為日本名家大島渚、寺山修司等人設計海報
3. 獲約翰・藍儂等音樂人賞識，1972於MoMA辦展

　　橫尾忠則在作品中流露出的流行藝術嗅覺，有時被人稱為「日本的安迪・沃荷」，他也拓展了日本平面設計的疆域。他跟恪遵現代主義教誨的同時代設計師完全處於天平兩端。意象強烈的作品，表現在色彩和形式的暴走，任何東西一到他手中，舉凡和服標籤或是兒童遊戲紙牌，皆轉化成意象的大噴發。他除了有一大票的崇拜者，1972年紐約現代美術館MoMA也為他舉辦了特展。

　　橫尾幼年時被一對開和服工廠的夫婦收養。他沒有受過正式的藝術或設計訓練，但這不礙他在印刷廠工作，接著他又到報社、廣告公司上班。1960年他前往東京，不久便加入新成立的日本設計中心（見113頁）。橫尾的作品很快引起日本前衛藝術家社群的關注，包括電影導演大島渚（Nagisa Oshima），舞踏家土方巽（Tatsumi Hijikata），劇作家寺山修司（Shuji Terayama），他為這些名家設計了一系列作品海報。

　　1967年橫尾忠則前往紐約觀摩。紐約現代美術館MoMA的策展人買下橫尾設計的全部海報，每幅100美元，跟當時安迪・沃荷的《瑪麗蓮夢露》（Marilyn）海報同價。隨後他受邀參加1968年在MoMA舉辦的「文字與影像」（Word & Image）展，四年後MoMA為他舉辦個展。

　　橫尾對神祕主義日漸著迷，也深深被當時方興未艾的迷幻畫面所吸引，1970年代他進行了一趟全面的印度之旅。他的作品博得許多音樂人的賞識，包括披頭四（尤其是約翰藍儂），ELP，凱特・史蒂文斯（Cat Stevens），

山塔納（Santana）等，也為這些人設計許多張黑膠唱片封面。

　　1981年，當他在紐約參觀畢卡索回顧展時，突然靈光乍現，決定永久退出平面設計界，專注在個人的藝術追求上。「那是一瞬間發生的事。非比尋常的一刻。當我步入展廳時，我是一名平面設計師，當我離開時，我是一個畫家。就是發生得這麼神速。我被畢卡索的整個生命就是在追求創作、追求自我表達而震懾了。」

　　紐約插圖畫家保羅・戴維斯（Paul Davis）推崇橫尾忠則了不起的貢獻：「他是獨一無二的。沒有任何藝術家像他一樣。與其針對一個主題設計，他會把一個主題打開，找到非常多的方法來表現它，以及表達他的熱情；他在這個過程裡，已無形間改變了平面設計。」

————

1. 凱特·史蒂文斯海報
 1972

2. 《29歲已達人生高峰我也死
 了》網版印刷 1965

3. 《戰後日本電影流派：幫派
 片》海報 1968

4. 《西維沙瓦先生家》海報
 1965

imago apresenta
isabella
oduvaldo v. filho
sérgio brito
luiz linhares
joel barcelos
maria bethania zé keti

o desafio

um filme de
paulo cezar saraceni

《挑戰》電影海報　1965

眾多天才身後的天才。
——納里安·馬托斯Narlan Mattos

巴西最受尊崇的平面設計師

Rogério Duarte

羅傑里歐·杜瓦爾特

巴西 | 1939–

1. 1960年代巴西反文化運動的關鍵人物
2. 「熱帶主義運動」的創始先驅
3. 集音樂家、歌詞創作者、詩人、哲學家、教授等身分於一身

羅傑里歐·杜瓦爾特，一位有如文藝復興時期的人物，他是音樂家、歌曲創作者、詩人、哲學家、教授，當然也是巴西最受尊崇的平面設計師。杜瓦爾特是1960年代里約熱內盧反文化運動的關鍵人物，是前衛文化運動「熱帶主義運動」（Tropicália）的創始人之一。他本身就是卓然有成的音樂家，還為巴西音樂家吉貝托·吉爾（Gilberto Gil）、Gal Costa、Jorge Ben Jor、卡耶塔諾·費洛索（Caetano Veloso）、João Gilberto等人設計唱片封面。

1960年，杜瓦爾特從家鄉巴伊亞（Bahia）搬到里約熱內盧，在里約的現代藝術博物館就讀一個實驗設計課程。他在阿羅席歐·馬伽埃斯（Aloisio Magalhães）的平面設計工作室工作了兩年，然後在全國學生聯合會擔任視覺藝術部門的統籌人。他在這個職位上籌組了《運動》（Movimento）雜誌社，聯合學生、知識分子、藝術家創作立場激進的雜誌，也成為熱帶主義運動的先驅。

杜瓦爾特在早期生涯裡也對巴西電影貢獻良多。他設計了許多具有里程碑意義的海報，譬如1964年的《黑色上帝，白色魔鬼》（Black God, White Devil），他本人也執導片子，亦在幾部電影中飾演角色。

1960年代晚期，杜瓦爾特成為熱帶主義運動的靈魂人物，這個運動旨在對抗1964年上台的巴西軍政府獨裁統治。熱帶主義融合了傳統巴西文化與外來影響，透過藝術、大眾文化、尤其透過音樂，摸索出一條屬於巴西人的新的國家認同道路。杜瓦爾特為熱帶主義唱片公司設計專輯封面，第一張出版的唱片是吉貝托·吉爾和卡耶塔諾·費洛索等藝術家的合輯，被公認為熱帶主義運動的音樂宣言。

杜瓦爾特也策劃了幾場萬眾矚目的藝術活動。1968年他參加首都發生暴亂後舉辦的「十萬人大遊行」活動，連同弟弟一併被逮捕，並遭到軍方刑求，他後來提筆寫下拘禁期間飽受折磨的境遇。

獲釋後，杜瓦爾特持續創作，整體作品產量豐富，包括書籍與報紙設計、商標、海報，唱片封面。儘管熱帶主義運動在音樂上已經有完備的記錄，羅傑里歐·杜瓦爾特在運動裡的貢獻卻逐漸被人淡忘。多虧新一代設計師的出現（包括巴西及其他國家的設計師），他已開始獲得應有的推崇。

1. 《太陽之國的上帝與魔鬼》
（即《黑色上帝，白色魔鬼》）海報　1964

2. 《Jorge Mautner》專輯封面　1974

3. 《吉貝托‧吉爾》專輯封面　1968

聖馬特諾劇院 阿斯寇納　2013春、夏季節目海報

就算你一直破口大罵,
溝通也不會變得更好,
你只是把體系裡面的
言談和耳語拿掉而已。

奧塞美術館開幕標誌設計

Bruno Monguzzi

布魯諾·蒙古奇

瑞士 | 1941–

1. 第二代現代主義者
2. 為奧塞美術館及盧加諾州立美術館做設計
3. 於瑞士任教,指導排版設計和感知心理學

布魯諾·蒙古奇時常被稱為「第二代現代主義者」,他待過英國、義大利、蒙特婁、法國及瑞士,從各地吸取養分所孕育出典雅的設計,具有超越時間的永恆特質且獨樹一格。他為巴黎奧塞美術館設計的標誌簡潔有力(目前已不再使用),大膽而古典的排版式風格令人難忘。

蒙古奇在瑞士義語區長大,畢業於日內瓦應用美術學院。在認真學習過設計和排版工藝後,他很快就發現「即使在瑞士,平面設計課程也非常不關心溝通。」

為了尋求一個更全方位的學校,1960年他搬到倫敦,在聖馬丁藝術學院跟隨羅梅克·馬爾伯(Romek Marber),在倫敦印刷學院追隨丹尼斯·貝里(Dennis Bailey),在中央工藝美術學院上課。設計師肯·布里格斯(Ken Briggs)介紹他認識格式塔心理學(Gestalt theory)——這套關於視覺感知的心理學研究,對年輕的蒙古奇產生深遠的影響:「1961年,在那個時機點上,我開始相信平面設計是一門解決問題的職業,而不是製造問題的職業。」此外他也深受美國名設計師的影響,像是赫伯·盧巴林,盧·多夫斯曼,以及路易·丹齊格。

蒙古奇下一站前往米蘭。1961到1963年間他在博傑里工作室工作,這個階段他展現全新的表現主義風格。他將這種轉變歸功於創始人安東尼奧·博傑里,約束他將直覺式投向現代主義的完美主義傾向。博傑里曾經提醒他:「瑞士的平面設計往往就像一張蜘蛛網那麼完美,但這種完美是無用的完美。只有當蜘蛛網被一隻飛進來的蒼蠅弄破,網才能顯出其用途。」之後蒙古奇受邀到蒙特婁參加67年世博會,為九個展館做設計。1971年他返回瑞士,進入盧加諾應用美術學院(Applied Arts in Lugano)任教,指導排版設計和感知心理學。

蒙古奇也幫多個博物館做設計,包括盧加諾的州立美術館(1987至2004年間)。他經手過最重要的案子就是奧塞美術館的標誌設計,這間坐落在舊火車站的美術館,在1986年整修完畢開幕。蒙古奇跟巴黎辦公室的尚·維德麥(Jean Widmer)合作,創造出獨樹一格的標誌:大寫的Didot字體M和O,被一道橫線分隔,外加一個撇號(蒙古奇將這三個符號重新畫過,使它們的比例正確)。這個標誌被用在所有文具和標示上,但最能代表這項設計的,依舊是蒙古奇為美術館開幕日所製作的四米海報,以巧妙的布局脫穎而出。他讓撇號單獨擺在畫面中央,只加上美術館開幕日期,對一個logo的處理手法可說極為大膽。蒙古奇解釋:「館長不想在海報裡看到建築,主策展人不想看到藝術品。所以,我們的海報概念從原本的『圖片跟隨文字』發展成『文字不跟隨任何圖片』。真正要的只有兩樣東西——Logo跟日期。但這麼一來,看不出有事情發生、有任何開啟、或有什麼要開始。我翻開一本拉提格(Lartigue)的攝影集:他哥哥試圖乘滑翔機起飛的照片,提供了答案。蒼蠅(fly)打破了蜘蛛網。」

1

9 décembre 1986

2

1.《自由的自由》
基亞索爵士音樂節海報　2008

2. 奧塞美術館開幕海報　巴黎　1986

3. 馬雅可夫斯基、梅耶荷德、
史坦尼斯拉夫斯基展海報　1975

24.–28.3.1981
Basel/Schweiz

18.
Internationale Lehrmittelmesse

18.
DIDACTA
EURODIDAC

第18届Didacta Eurodidac海報　1981

光是清晰可讀，
如果沒能引起你去注意它，
又有什麼用？

排版界「新浪潮」關鍵人物

Wolfgang
Weingart

沃夫岡·懷恩加特

德國 | 1941–

1. 任教巴塞爾設計學院，鼓勵學生用實驗精神排版
2. 教學方式獲主流認同，炙手可熱
3. 1970年代開始字體實驗及層疊影像

　　沃夫岡·懷恩加特經常被說成是排版界「新浪潮」的關鍵人物，在他出道時，卻是極力擁抱國際版式風格的。後來他徹底顛覆這種風格，並大大拓展了排版設計的領域。此外他也投身教育，鼓舞未來世代的設計師勇於突破。

　　懷恩加特在德國斯圖加特的梅茨學院（Merz Academy）學習平面設計，學校裡的出版印刷機讓他第一次實地體驗到印刷製程，驅使他報名了斯圖加特的盧維（Ruwe）印刷廠開設的三年排版學徒班。他在這裡學會了如何熟練地操作熱燙的鉛字模，並且認識了印刷廠的顧問設計師，卡爾·奧古斯特·漢克（Karl August Hanke），漢克某程度變成了懷恩加特的個人導師。漢克曾在巴塞爾設計學院追隨阿敏·霍夫曼（見136頁），他鼓勵懷恩加特去實踐夢想，一樣去追隨霍夫曼。1964年懷恩加特以獨立學生的身分入學，但發現巴塞爾並不是他想像中那個充滿啟發性的地方。這裡的教學方式已變得教條而枯燥，使他對自己來這裡求學的決定產生了懷疑。

　　不過懷恩加特的天分並沒有被埋沒。1968年，他便被請去教授排版課程，接替埃米爾·魯德（見108頁）的位置。上任後，他馬上鼓勵學生用更實驗的精神來排版。「我試著教學生從各種不同角度來看待排版：字體不必永遠設定成靠左對齊、右側不齊，不必只能有兩種字體大小，不一定只能直角布局，不必只能用黑紅兩色。排版絕對不能乾巴巴、過度拘謹或僵硬。字體也可以設定為對齊

中軸線、左右不齊，甚至有時可以是混亂式的。」

　　懷恩加特一邊教書，一邊也進行設計工作，他這種風格從他作品裡可以一窺端倪，但不應以「混亂」來形容。它一反傳統做法，譬如網格，但並非全盤捨棄不用。這種新風格在巴塞爾並沒有太受青睞。懷恩加特坦承：「1972年每當我發表作品，總有一群觀眾特別憎厭，另一群人喜歡，剩下的觀眾會在發表會途中全部走掉。」1970年代中期，懷恩加特除了做字體實驗，也開始利用膠卷軟片和平版膠印（offset printing）玩層疊影像。

　　當他教過的學生如丹·弗里德曼、艾普瑞爾·格雷曼（見232頁）也闖出名氣後，懷恩加特的方法頓時獲得更多主流認同，不管在教學或演講上都變得炙手可熱。他在2000年出版了史詩級的十部專論《我的排版方法》（My Way To Typography），由Lars Müller發行。

上圖 | 《巴塞爾當代視覺藝術展1976/77》海報　1977

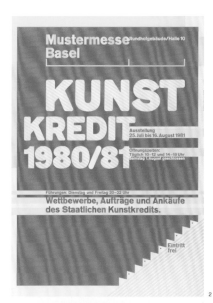

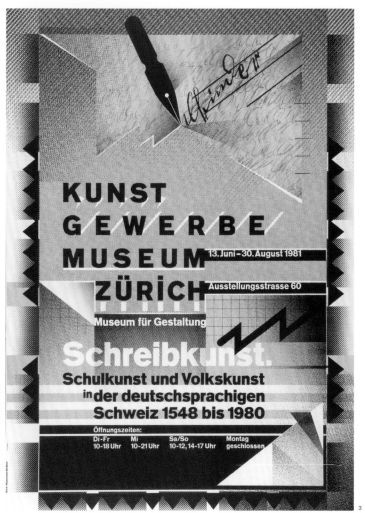

1. 《瑞士海報展1900-1984》海報　1981

2. 《巴塞爾當代視覺藝術展1980/81》海報　1981

3. 《書寫藝術展》海報　1981

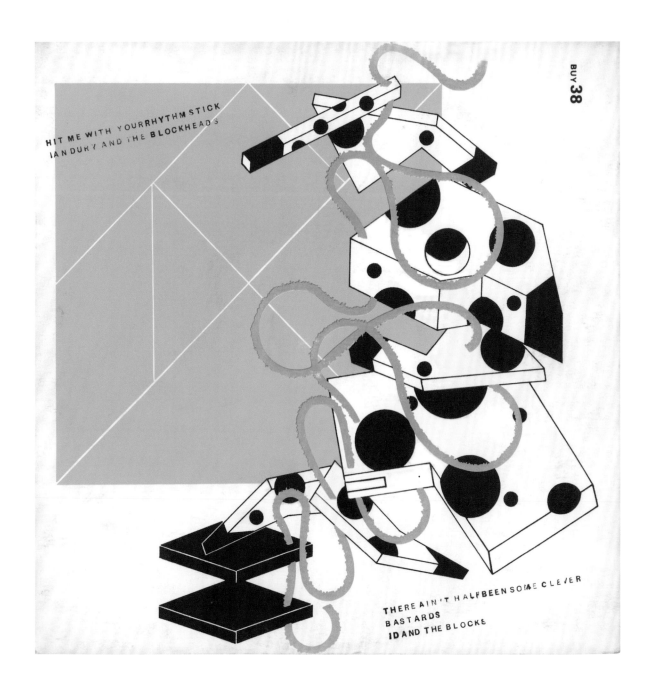

《用你的節奏棒敲打我／有點聰明的混蛋其實還不到一半》 艾恩・迪里和傻瓜樂團　7吋單曲唱片封面　1978

我強烈覺得，我做東西是做給別人的，
所以我不愛在專輯上署名——
就像你幫尼克‧羅威（Nick Lowe）做專輯，
它就是尼、克、羅、威、的專輯了，不是你泡泡巴尼的專輯！

後龐克專輯封面設計大師

Barney Bubbles

泡泡巴尼

英國 | 1942–1983

1. 行事低調，不願掛上自己的化名
2. 為唱片公司Still Records的御用設計師
3. 執導多部音樂錄影帶

跟自我中心、追逐頭版新聞的巨星級設計師完全相反，泡泡巴尼對作品極端低調謙虛，甚至不願掛上化名。因為這一點，再加上複雜個性和有點亂七八糟的生活，造成他的影響力多年來隱而不顯，儘管在後龐克時他在許多設計師心中其實具有不可動搖的地位。

科林‧弗爾徹（Colin Fulcher）在倫敦一個尋常的郊區長大，就近進入特威克納姆藝術學院（Twickenham Art School）就讀。他很快便展露天分，1965年進入當時時髦的科倫設計集團（Conran）工作。兩年後，弗爾徹離職，改名泡泡巴尼，展開六個月的朝聖之旅，他去了舊金山的嬉皮之都「海特-艾許伯里」（Haight-Ashbury）。返回英國後，他已經成為武藝高強的嬉皮，1968年搬到諾丁丘的合租屋裡。在這裡結識了Hawkwind合唱團的尼克‧特納（Nick Turner），因緣促成他為樂團設計一張影響深遠、神祕、科幻風的開頁式黑膠唱片封面——1971年的《尋找外太空》（In Search of Space）。接下來幾年，他陸續為樂團設計從海報到爵士鼓具有一貫精神的大小圖樣。

當泡泡巴尼遇上強硬唱片公司（Stiff Records）的傑克‧里維拉（Jake Riviera），標記著另一段旅程的起點。里維拉將他拉去看詛咒合唱團（The Damned）的演唱會，泡泡巴尼從此一頭栽入，變成唱片公司的御用設計師。他們厚臉皮的標語是「如果不強，就只值個屁」（If it ain't Stiff, it ain't worth a fuck），強唱片代表的就是龐克DIY的精神，旗下藝人包括詛咒合唱團，艾維斯‧卡斯提洛與吸引力樂團（Elvis Costello and the Attractions），艾

恩‧迪里和傻瓜樂團（Ian Dury and the Blockheads）。

強硬唱片在行銷和唱片設計上的創新態度，給予泡泡巴尼完全的創作自由。風格、體裁、圈內人才懂的笑話、象徵符號，在他手裡結合得毫不費力，頑皮的後現代手法既大逆不道又令人興奮。他為艾恩‧迪里設計的1979年黑膠專輯《自己動手做》（Do It Yourself），使用不同的皇冠牌壁紙設計出31種唱片封面，馬上成為搶手的收藏品，此外1979年為艾維斯‧卡斯提洛設計的《武裝部隊》（Armed Forces），可以有許多不同組合的折疊法，堪稱是刀模壓裁（die-cut）的傑作。他為X世代、Billy Bragg、Dr Feelgood樂團、Psychedelic Furs合唱團設計的唱片封面，每次都使用不同的假名。

從1970年代晚期到1980年代初期，泡泡巴尼執導了幾部音樂錄影帶，包括The Specials的《鬼城》（Ghost Town），Squeeze樂團的《是愛嗎》（Is That Love），Fun Boy Three的《瘋子已經攻占瘋人院》（That Lunatics Have Taken Over the Asylum）。泡泡巴尼非常敏銳體認到這個新興媒體的力量，正如他在意外殞逝前一天，罕見地接受Smash Hits音樂雜誌採訪時表示：「一支優秀的音樂錄影帶的行銷效果可能還勝過唱片。唱片公司也了解這一點。我想蛹唱片公司（Chrysalis）也覺得特別人物合唱團（The Specials）的《鬼城》影片幫他們多賣了很多唱片。今年我打算拍一些不用花什麼大錢卻很有創意的影片。這做得到，你知道的。」

1

2

3

4

1. 《尋找外太空》 Hawkwind合唱團專輯封面
刀模壓裁卡紙 1971

2. 《自己動手做》 艾恩·迪里和傻瓜樂團唱片封套
17套壁紙樣本卡之一 1979

3. 《武裝部隊》 艾維斯·卡斯提洛與吸引力樂團
專輯內開頁 1979

4. 《武裝部隊》 艾維斯·卡斯提洛與吸引力樂團
專輯封面 1979

5. 《白紙上的巴尼臉孔》 自畫像 1981

西敏市街景，可見路牌標示和英國國鐵標誌　約於1967年

簡單不是目標，只不過當你愈來愈趨近事物的真實意義時，
便不由自主地走向簡單。
——赫伯特·瑞德Herbert Read

「企業識別」的先行者

Design Research Unit

設計研究單位

英國｜1943年成立

1. 英國第一間跨領域顧問公司
2. 英國鐵路計畫是有史以來最宏大的企業識別案
3. 其設計對倫敦地景影響甚深

設計研究單位（DRU）成立於1943年，也是不折不扣的先驅者——它是英國第一間跨領域顧問公司，跨足平面設計、工業設計、建築，整合成旗下的共同業務。它是我們現在所說的「企業識別」領域最早的先行者。DRU經手的案子——英國國鐵、沃特尼·曼恩啤酒廠（Watney Mann brewery）、倫敦金融城，為戰後的英國留下了持久的風景。

DRU由評論家赫伯特·瑞德和廣告公司主管馬庫斯·布魯姆威爾（Marcus Brumwell）共同創立，這是一群曾在英國政府新聞部工作過的設計師，期望為戰後的英國共同打造一個新的設計榮景。他們規劃了三個設計領域：設計與製造、科技與研究、財務與行政。

DRU的第一個企業識別設計案是為軟片廠Ilford在1946年所做，1966年再度重新設計（加入「太陽光」的logo）。1951年的不列顛節（Festival of Britain）請DRU助陣，含括多個領域——指示標誌、幫「發現館」設計展覽、為帆船賽餐廳做內外規劃，以及設計貝利橋（Baily Bridge）。

1956年DRU開始進行兩件重要的企業識別案。第一件是沃特尼·曼恩啤酒廠。在15年間，DRU為這家啤酒品牌創造了截然不同的企業形象，以醒目的紅色酒桶為主視覺，啤酒廠所經營的眾多酒吧，從內到外都換上新設計的圖案。DRU的設計永久改變了英國酒吧的風貌。

同一年，事務所的米夏·布萊克（Misha Black）著手進行為期六年的英國鐵路公司顧問計畫。伴隨而來的企業識別工程無比浩大，牽涉到2,000個火車站，4,000輛火車頭，23,000輛車身，以及45艘駁船。鐵路公司有了新名字——「英國鐵路」（British Rail），新logo（由杰拉德·巴尼〔Gerald Barney〕設計），和特別訂作的字體New Rail Alphabet，由DRU的前夥伴裘克·基納和瑪格麗特·卡爾弗所設計（見116頁）。這項計畫的目標是統一全國的鐵路網絡，提振民眾對政府的信心，它成為有史以來規模最宏大的企業識別案。作為規劃案一部分的品牌指南（洋洋灑灑四大冊），內容周全詳盡，也成為新一代平面設計師的參考聖典。

DRU後來陸續完成不少大客戶的案子，其中兩件對倫敦地景影響至深。一件是1968年完工的倫敦維多利亞線地鐵，由DRU設計標誌和指示牌，也包括月台壁繪，由愛德華·包登、湯姆·埃克斯利（見88頁）、亞伯拉罕·蓋姆斯（見92頁）負責。另一件是西敏市市容案，由米夏·布萊克設計了極為討喜（也不斷被倣效複製）的紅黑字路牌。

1

2

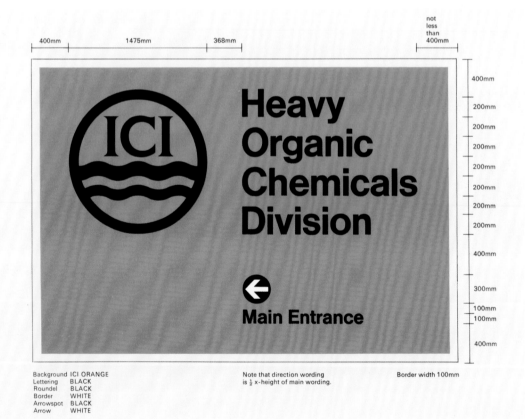

400mm	1475mm	368mm		not less than 400mm

400mm
200mm
200mm
200mm
200mm
200mm
200mm
200mm
400mm
300mm
100mm
100mm
400mm

Background ICI ORANGE
Lettering BLACK
Roundel BLACK
Border WHITE
Arrowspot BLACK
Arrow WHITE

Note that direction wording
is ½ x-height of main wording.

Border width 100mm

1

The symbol may be used with or without the rectangular box, in positive or negative form. The box bears a specific relationship to the symbol. An outline version of the symbol is also available. On no account should the proportions of symbol or box be altered to suit particular applications.

4

1943
赫伯特‧瑞德與馬庫斯‧布魯姆威爾創立DRU，加上米爾納‧格雷和米夏‧布萊克的參與

1951
設計帆船賽餐廳和不列顛節的發現館展場

1956
為沃特尼‧曼恩啤酒廠設計企業識別

1961
設計英國鐵路企業識別

1967
理查‧羅傑斯與蘇‧羅傑斯成為合夥設計師

1968
米夏‧布萊克為西敏市設計市區標誌

1977
設計銀禧紀念道鋪面金屬圓盤

2004
與史考特‧布朗尼
Scott Broenrigg
建築師事務所合併

1. 英國國鐵的新面貌 設計中心展覽 1965

2. 倫敦地鐵標誌 牛津圓環站 1968

3. ICI（帝國化學工業）商標
由羅納德‧阿姆斯壯（Ronald Armstrong）
和米爾納‧格雷（Milner Grey）負責的企業識別案
約1969

4. 英國國鐵logo的建議使用法
（杰拉德‧巴尼設計），
收錄於《英國鐵路企業識別手冊》 1965

5.Courage & Co.啤酒杯墊
企業識別設計案 1949-55

《WET》雜誌 艾普瑞爾·格雷曼與詹姆·奧傑斯 1979

人們說：「噢，艾普瑞爾．格雷曼……她是平面設計師」，
不過自從1984年我就不說自己是平面設計師了，
那一年我有了一台麥金塔。

掀起數位藝術浪潮

April Greiman

艾普瑞爾·格雷曼

美國 | 1948–

1. 利用電腦進行設計探索與實驗
2. 提倡將平面設計改為視覺傳播
3. 1986年設計真人大小數位輸出海報，引發業界爭論

　　儘管有些設計師在麥金塔電腦剛推出時抱持觀望心態，艾普瑞爾．格雷曼倒是第一個擁抱新科技的人。她把它看作未來，而不是威脅──一種全新的探索和實驗。格雷曼身為一個非常有影響力的人物，她把電腦當成開發平面設計可能性的工具，而不滿足於平面設計既有的成就。

　　格雷曼從堪薩斯市立藝術學院畢業後，進入巴塞爾設計學院，拜師於阿敏．霍夫曼和沃夫岡．懷恩加特門下（見136頁、220頁）。雖然當時學校的教學主軸仍放在國際風格上，懷恩加特已經在做全新的排版美學嘗試，更直觀、更具實驗精神──後來被稱為「新浪潮」。

　　回到美國後，格雷曼在紐約執業一段時間。到了1970年代中期，她感覺自己必須要脫離舒適圈，於是搬往洛杉磯。她在這裡與攝影師詹姆．奧傑斯（Jayme Odgers）建立合作關係，帶領她前往一個未知又令人振奮的新方向。

　　1982年，加州藝術學院邀請格雷曼主持學院的平面設計課程，格雷曼因此有機會接觸到最新設備。她把閒暇時間都花在拼貼作品上，研究新科技，遊走在數位和類比之間。1984年她成功說服學院的設計系改名，從原本的平面設計改為視覺傳播，她解釋道：「我們不再只是平面設計了，我們只是還沒有新名字而已。」

　　1984年格雷曼卸下教職，恢復全職設計師的身分，這一年她買了第一台麥金塔電腦。1986年，沃克藝術中心（Walker Arts Center）出版的第133期《設計季刊》（*Design Quarterly*），採用她大膽激進的作品，在設計界引發一場地震。她拋開傳統雜誌格式，改採真人大小的數位輸出海報，裸體的格雷曼疊上文字和圖片，都是用最早的MacDraw製作出來的成果。以當時工具的局限性，格雷曼的成就就令人驚豔，更在業界成為爭論焦點。突然間，原本極盡所能阻止電腦入侵設計界的設計師，也意識到數位藝術令人振奮的可能性。

　　格雷曼的「太空製造」（Made in Space）工作室一直在運作，她也持續執業接案。這位設計師總是不斷前進，挑戰我們對平面設計的先入之見，也啟發未來世代的設計師。

proton . neutron . electron . moron . milli . micro . nano . pico . kilo . mega . giga . tera . order . chaos

1

Los Angeles 1984 Olympic Games

2

3

1. 《設計季刊》133期：〈這樣成立嗎？〉 1986

2. 1984年洛杉磯奧運海報
艾普瑞爾·格雷曼與詹姆·奧傑斯設計 1982

3. 美國平面設計協會（AIGA）
《加州設計2》海報 1995

4. 《輪到你，輪到我，3-D，1983》
太平洋設計中心／Westweek 1983

南極洲地圖 壓克力顏料、畫布 2011

去找一件事, 可以讓你去推動, 可以讓你去發明,
可以讓你對它徹底無知, 可以讓你自覺狂妄, 可以讓你失敗,
可以讓你變成一個傻瓜。
因為, 終究這就是你成長的方式。

五芒星的當家女設計師

Paula Scher

寶拉·雪兒

美國｜1948–

1. 擅長應用大型字體做設計
2. 與彭博社、花旗銀行、微軟、Tiffany等大企業合作
3. 手繪文字圖案地圖, 並集結出版

　　寶拉·雪兒對排版藝術和地圖學有滿腔熱忱。她坦率的作品贏得眾人一致讚賞, 從彭博社（Bloomberg）、Tiffany、花旗銀行等企業客戶到紐約公共劇院、大都會歌劇院等文化機構通通買單, 此外她也展現自己精緻手繪的文字圖案地圖。

　　雪兒初出道, 便在哥倫比亞（CBS）和大西洋（Atlantic）兩家唱片公司擔任藝術總監, 每年規劃數百張的唱片封面設計。所有藝術家的作品都需經過核准, 所以她實際上要有兩組對象需要討好, 這對她未來和客戶打交道是極為寶貴的經驗。之後她和泰瑞·柯帕（Terry Koppel, 雪兒在費城的Tyler泰勒藝術學院所結識）成立「柯帕&雪兒」事務所, 服務眾多客戶, 包辦從廣告到包裝的大小事務。Swatch手錶也是客戶之一, 她幫錶廠設計了多款海報, 皆刻意捉弄赫伯·馬特幫瑞士國家旅遊局設計的現代主義經典海報（見52頁與55頁）。雪兒喜好搗蛋的幽默感在她許多作品裡都可以發現, 但這種內行人才懂的設計師玩笑, 不見得每個人都喜歡。

　　1991年, 雪兒成為五芒星事務所（見284頁）的第一位女性成員。一直到2002年麗莎·史特勞斯菲爾德（Lisa Strausfeld）加入, 才打破事務所裡只有一位女性設計師的事實。雪兒一向極力推動女性加入, 2012年增加了更多女性夥伴:「我認為應該讓更多女性來負責具有能見度的案子, 讓她們獲得讚揚, 也要有更多男性願意跟優秀的女性設計師合作、推薦她們。今年, 五芒星總算有了四位女

性夥伴。讚啊！」

　　雪兒幫企業客戶像微軟以及Tiffany做的設計, 成就皆有目共睹, 她與文化機構合作的作品也深獲讚揚。跟她合作最久的客戶——紐約公共劇院, 從1994年雪兒首度為院方設計劇院標誌以來, 已經產出一系列令人驚豔的海報。雪兒喜愛字體——尤其是應用大型字體——在她的作品裡歷歷可見, 尤其紐澤西表演藝術中心室內空間那令人眼花撩亂的字體, 表現得最為淋漓盡致, 或是朗訊科技（Lucent Technologies）藝術教育中心的外觀, 同樣引人入勝。

　　雪兒畫了相當多的文字圖案地圖。這些以高度個人風格呈現的城市和國家, 在紐約展出後, 由普林斯頓建築出版社（Princeton Architectural Press）在2011年集結出版為《寶拉雪兒之地圖集》（Paula Scher：Maps）。

　　除了贏得同儕的廣泛尊敬, 雪兒還擁有破表的人氣, 她也開心接受自己的高人氣:「我想我曾經說過, 寧可當披頭四也不當菲利普·葛拉斯（Philip Glass）——兩者都有才華, 只是前者比起後者有更多粉絲喜愛。」

上圖｜《被過度使用的官方照片後的真相（約於1985）》　雪兒自畫像 約於1992

1

2

3

1948
出生於美國維吉尼亞州

1972
擔任CBS唱片公司藝術總監

1982
與泰瑞・柯帕成立
「柯帕＆雪兒」事務所

1991
加入五芒星成為合夥人

1992
在紐約視覺藝術學院任教

2002
出版個人生涯著作
《Make It Bigger》

1. 紐澤西表演藝術中心外觀　2001

2. 《噪音來，放克來》
紐約公共劇院海報　1995

3. 《莎士比亞戲劇節：亨利五世、雅典人泰門》
紐約公共劇院海報　1996

4. 《錯誤的喜劇、愛的徒勞》
紐約公共劇院海報　2013

a magazine about the rest of the world una rivista che parla del resto del mondo

COLORS

tribù a new york
cowboy in polonia
il re di tonga e la regina dell'aglio
(E UN principe o DUE)
colazione in tibet
(E IN EGITTO E IN RUSSIA E IN COSTA D'AVORIO)
eroi in guatemala
(E IN SUD AFRICA E IN TAILANDIA)
baci dappertutto

tribes in new york
cowboys in poland
breakfast in tibet
(AND EGYPT AND RUSSIA AND CÔTE D'IVOIRE)
king of tonga & queen of garlic
(AND A prince OR TWO)
heroes in guatemala
(AND SOUTH AFRICA AND THAILAND)
kisses everywhere

「寶寶出生了！」《色彩》雜誌第1期　1991

我們活在一個社會、文化、經濟模式
都要讓每件事情看起來規規矩矩的地方……但是，從本質上來說，
如果你做的東西沒有人討厭，一定也沒有人會喜歡。
所以我對缺陷、怪癖、瘋狂、不可預測，深深著迷。

《色彩》雜誌的旗手

Tibor Kalman

提博·卡爾曼

匈牙利 | 1949–1999

1. 紐約設計的核心人物
2. 深信設計能改變世界，以坦率辛辣方式處理嚴肅議題
3. 把藝術注入商業，為Benetton設計一系列引發熱議的廣告

　　提博·卡爾曼是一號怪胎——他身為設計師，為商業客戶提供服務，但不忘自己的社會責任；他算是紐約設計舞台的核心人物，但在批評它時也毫不留情。他在《色彩》（Colors）雜誌上充分利用影像的力量來衝撞、或鼓勵觀眾對自己看到的東西提出質疑。

　　孩提時期，卡爾曼就搬離家鄉匈牙利，定居紐約。他在紐約大學新聞系就讀，畢業後進入邦諾書店（Barnes and Noble）工作，負責宣傳和櫥窗展示，之後升格為駐店設計師。1979年他成立M＆Co（合夥人有卡蘿·波庫尼維茨〔Carol Bokuniewicz〕、麗茲·楚瓦托〔Liz Trovato〕），事務所很快取得佳績，客戶有Talking Heads合唱團，《藝術論壇》（Artforum）雜誌，和紐約的時尚餐廳「佛羅倫」（Florent）。

　　卡爾曼認為設計具有兩種功能——一是讓生活變得更好，二是拉高對社會議題的關注度。他在1980年代中期以M&Co為平台，為遊民等社會議題發聲，也引發設計界較不關注慈善事務一方的非議，認為這不過是自我宣傳的公關技倆。

　　除了深信設計應該用來改變世界，他也抨擊那些在他眼裡自以為是、平庸無比的設計，並且公開批評這些爛設計的元凶。他也喜歡把客戶拉出他們的舒適圈，「我們的使命是要讓他們體認到設計其實無比危險、不可預測。我們的工作，是要把藝術注入商業裡。」

　　1991年，卡爾曼獲得一個新的表達自己觀點的機會。在他協助奧利維羅·托斯卡尼（Oliviero Toscani）為時裝

零售業「班尼頓」（Benetton）做完一系列引發熱議的廣告後（題材涉及愛滋、戰爭、種族主義等），卡爾曼成為公司發行的新雜誌《色彩》的總編輯。兩年後，卡爾曼結束M&Co，搬到羅馬全職投入《色彩》，他形容這本雜誌是「為地球村發行的第一本雜誌」。雜誌的爭議性始終不減，卡爾曼也獲得了一個全球性的發聲平台。雜誌有一期討論種族主義問題，讀者在〈萬一〉（What If）這篇文章裡看到一系列驚人的變臉照片（拜Photoshop之賜）——黑皮膚的伊麗莎白二世，白人史派克·李（Spike Lee），亞洲臉孔的教皇若望·保祿二世。《色彩》刻意跟絕大多數時裝雜誌唱反調，以坦率辛辣的方式處理嚴肅議題，訴求國際的年輕族群。

　　卡爾曼在1997年因病返回紐約。他重新成立M&Co事務所，改走較溫和路線，只投入他真正關心的案子，為《紐約時報》撰寫文章，以及每週在紐約視覺藝術學院教一堂課。1999年他因癌症去世。

上圖 |「AIDS」《色彩》雜誌第7期 1994

what if..?
e se..?

1949 ●
出生於匈牙利布達佩斯

1957 ●
定居紐約

1979 ●
與卡蘿·波庫尼維茨、
麗茲·楚瓦托成立M&Co

1991 ●
擔任《色彩》雜誌總編輯

1993 ●
結束M&Co，定居羅馬

1997 ●
返回紐約，重新經營M&Co

1999 ●
逝於波多黎各

NOVEMBER
SOUP BOUDIN & WARM TARTS

GUSTY WINDS
HIGH S UPPER 40S TO MID 50S
LOWS UPPER 30S TO MID 40S

FLORENT

OPEN 24 HOURS 989 5779

WATCH FOR HEAVY RAINS

WEAR YOUR GALOSHES

MNCO

1. 《色彩》雜誌第4期開頁內容　1993
—
2. 佛羅倫餐廳廣告海報　1987

《Bar Cel Ona》插畫　1979

> 我認為畫畫是一種寫作，
> 用一條很簡單的線條，
> 就可以解釋很多事情，
> 像是一個字母。

跨界設計奇才

Javier Mariscal

哈維兒·馬里斯卡

西班牙 | 1950–

1. 體現後佛朗哥時期的西班牙設計精神
2. 涉足平面、室內裝潢等領域，為眾多家具及燈具大廠設計師
3. 偏好手繪，從平面跨足3D，製作動畫電影

哈維兒·馬里斯卡愉快、富有表現力的作品，體現了後佛朗哥時期的西班牙精神。他是少數從平面設計成功跨界到三度空間設計的奇才，從他完成的作品來看，堪稱是真正的跨領域奇才。除了充滿活力的平面美術（商標、圖書、漫畫、識別物），他也設計家具、壁紙、室內裝潢、陶瓷、玻璃、玩具、雕塑，甚至製作一部有動畫內容的電影《樂來樂愛妳》（*Chico & Rita*，2010）。

馬里斯卡在巴塞隆納的艾利薩瓦設計與工程學院（Elisava School of Design and Engineering）短暫求學過一陣子，又投入一段時間在漫畫設計上。他手繪的巴塞隆納城市代表圖案，第一次成功引起民眾的關注。頑皮的線條和明亮的顏色，「Bar Cel Ona」（酒吧·天空·海浪）完美概括巴塞隆納這座馬里斯卡的第二故鄉所全新展現的樂觀精神。經過四十年佛朗哥的獨裁統治，西班牙終於轉型為民主國家並加入歐盟。到了1986年，巴塞隆納又贏得1992年奧運主辦權；馬里斯卡設計的吉祥物寇比（Cobi）——一隻貪玩的加泰隆尼亞牧羊犬，它是歷屆奧運銷售最好的吉祥物，甚至有自己的電視影集。

1980年馬里斯卡設計了第一間酒吧——「Duplex吧」，在瓦倫西亞（Valencia）——也因此有了扭扭腳、顏色鮮豔的Duplex高腳椅，這是他設計的第一件量產家具。馬里斯卡作為家具設計師的名氣愈來愈大，他受邀到米蘭跟Memphis集團一起參展。從那時起，馬里斯卡便成為眾多家具廠、燈具大廠的設計師，包括Magis、Alessi、Artemide、Cassina和Moroso。

儘管馬里斯卡的產出相當多元，他的平面設計作品一直供不應求。他的客戶類型眾多，曾為瑞典社會民主黨製作黨徽，為格拉斯哥燈塔藝術中心、巴塞隆納動物園設計標誌，以及幫倫敦的後製公司Framestore設計商標。他充滿活力的美學，跟使用無襯線字體、網格、瑞士現代主義影響下的平面設計學派簡直天壤之別，但在看似天馬行空的線條下，實掩藏著他的精心構思。

馬里斯卡似乎能設計任何東西——他設計過12期《紐約客》封面，一座日本主題樂園，Camper童鞋背包，以及巴塞隆納H&M店舖內裝。馬里斯卡偏好手繪，避免使用電腦，他會用馬克筆或鉛筆速寫出想法，他的作品裡有一種獨特的品質和一種難以抗拒的力量。雖然許多他設計的餐廳和酒吧現在已不復存在，但在巴塞隆納他已經留下個人標誌：他的「大龍蝦」（La Gamba）雕塑。這原本是為當地一間時髦的「地標」海鮮餐廳（Gambrinus）所做，由建築師阿爾弗雷多·阿里巴斯（Alfredo Arribas）在1988年設計該餐廳。而餐廳最終結束營業後，馬里斯卡捐出大龍蝦，由市議會買下進行修復。如今，遊客一來到巴塞隆納舒爽宜人的海灘，就會看到這隻卡通造型的大雕像，伸出巨大的鉗子對你微笑。

3

1. 《樂來樂愛妳》電影海報　2010

2. 《樂來樂愛妳》片中一景　2010

3. Vespa偉士牌機車海報　1996

4. 「寇比」巴塞隆納奧運官方海報　1992

4

New Order專輯《權力，腐化，謊言》。《玫瑰花籃》係亨利‧豐丹拉圖（Henri Fantin-Latour）繪於1890　彼得‧薩維爾合夥事務所設計　1983

與「工廠」工作，完全沒有商業模式可言，
不打廣告，沒有行銷主任，沒有人在管賺錢這件事。

影響視覺傳播的藝術家

Peter Saville

彼得·薩維爾

英國｜1955–

1. 成立「唱片工廠」公司，發行專輯
2. 幫新一帶英國流行樂團，設計專輯
3. 近年淡出平面設計，創作概念性藝術作品

　　彼得·薩維爾也許不認為自己是一位平面設計師，不可諱言，近幾年來他的確轉往藝術界發展，不過，他在視覺傳播界的影響力，以及設計界之所以呈現今日的風貌，薩維爾都無法被忽視。

　　薩維爾第一件為東尼·威爾遜（Tony Wilson）的夜店「工廠」（The Factory）所舉辦的活動做設計時，仍是曼徹斯特理工學院的學生，這也是他「挪用」既有形象、整合成自己作品的早期例子。這張海報後來被稱為《FAC1》，結合一個工業警告標誌（從藝術學院一扇門上找來的），配上停車場的黃底和無襯線粗體字。這件作品既是既有物件，也是對早期齊修德的致敬。薩維爾和威爾遜，加上艾倫·伊拉斯摩斯（Alan Erasmus），共同成立「工廠唱片」公司（Factory Records），發行Joy Division（後來的New Order）、A Certain Ratio、OMD和Happy Mondays等樂團。雖然公司在商業管理方面亂七八糟，但薩維爾在設計和預算方面都擁有完整的創作自由：「我們活出了一種理想，完全不被金錢支配。那真是一個奇觀。」

　　不受商業束縛，一直在薩維爾生涯裡反覆出現。他無法接受傳統朝九晚五的束縛，連這也變成他個人傳奇的一部分。1992年短暫的五芒星經驗，算是唯一一次屈就於現實職場的經歷。不過把焦點放在拒絕服從體制容易讓人忽略他的視野，以及他跳脫平面設計傳統框架的能力。

　　五芒星之後，薩維爾前往好萊塢短暫發展過一陣子，

然後便返回英國。1995年廣告公司Meiré und Meiré幫他在倫敦梅菲爾區（Mayfair）安置了一間1970年代風格的單身公寓。這簡直是襯托薩維爾最完美的背景──他身著絲質睡袍，知性、厭世、華麗，跟衣衫筆挺、滿腦子策略思維的1990年代平面設計師完全是南轅北轍的對照。薩維爾除了為時尚和商標做設計，也繼續跟New Order合作，以及幫新一代的英國流行樂團Suede和Pulp設計。

　　2003年薩維爾獲得來自體制的推崇。倫敦設計博物館舉辦了「彼得·薩維爾秀」回顧展，伴隨一本《彼得·薩維爾設計》（Designed by Peter Saville）的出版。隔年他進一步被認可，成為第一任曼徹斯特市官方創意總監。而這位新一代藝術總監，早就因其學生時期作品而被許多人認識。他開始被當作典範，也開始有新世代委請他設計。

　　近年來，薩維爾或多或少已離開平面設計界，他開始創作概念性作品，並在畫廊開展。他的書《彼得·薩維爾的不動產》（Peter Saville：Estate，集結他在蘇黎世米格羅斯當代美術館〔Migros Museum for Contemporary Art〕舉辦個展的作品），係以豐富多樣的資料呈現薩維爾的個人傳記。

上圖｜薩維爾 伍夫剛·史塔爾（Wolfgang Stahr）攝影 2011

1

1. New Order專輯《技術》（*Technique*）崔佛・基（Trevor Key）、彼得・
薩維爾雙色處理；彼得・薩維爾合夥事務所設計　1989
—

2. Joy Division專輯《未知的喜悅》（*Unknown Pleasures*）工廠唱片發行
Joy Division與彼得・薩維爾設計　1979
—

3. New Order單曲《藍色星期一》（*Blue Monday*）彼得・薩維爾與布萊
特・維根斯（Brett Wickens）設計　1983

2

3

泛美航空企業標誌

設計要導向人性。
設計是在解決人的問題，先找出問題，然後執行最佳解決方案。

經手逾300件企業商標

Chermayeff & Geismar & Haviv

謝梅耶夫&蓋斯馬&哈維夫

美國 | 1957創立

1. 對企業識別發揮革命性影響力的美國設計團隊
2. 帶動抽象圖形商標的潮流
3. 客戶宛如美國企業名人錄，除商標外，也擅展場設計

他們經常被譽為美國最具影響力的平面設計夥伴。伊凡‧謝梅耶夫（Ivan Chermayeff）和湯姆‧蓋斯馬（Tom Geismar），已普遍公認對企業識別領域產生革命性的影響。他們經手的企業商標超過三百件，包括大通曼哈頓銀行（Chase Manhattan）、全錄、泛美航空，這些商標構成戰後美國平面設計風景中辦識度極高的一部分。

謝梅耶夫和蓋斯馬兩人是在耶魯大學藝術與建築研究所相遇。畢業後，謝梅耶夫（出生於倫敦，建築師賽基‧謝梅耶夫〔Serge Chermayeff〕之子）進入CBS，跟隨艾爾文‧拉斯提格（Alvin Lustig）；蓋斯馬（老家在紐澤西）進入美國陸軍展覽單位，擔任平面和空間設計師。

1957年，兩人聯合羅伯‧布朗瓊（也是賽基‧謝梅耶夫的學生，參閱144頁），成立「布朗瓊、謝梅耶夫和蓋斯馬」事務所，承攬業務有企業識別、書籍封套、唱片封面設計，也負責1958年在布魯塞爾舉辦的萬國博覽會美國館。布朗瓊在1960年離職前往倫敦發展，事務所更名為「謝梅耶夫&蓋斯馬」。1961年，他們為大通曼哈頓銀行設計的新商標（至今仍繼續沿用）吸引了世人目光，公認帶動了抽象圖型商標的潮流。

列舉謝梅耶夫&蓋斯馬的客戶，就像列舉美國企業名人錄。他們產出的簡單但深具大師風範的商標，包括泛美航空（1957）、全錄（1963）、美孚石油（1964）、美國建國兩百年標誌（1976）、公共電視PBS（1983）及Univision電視台（1988），有的商標一用就是幾十年。事

務所除了數量驚人、類別繁多的企業識別，還擅長於展場設計，負責為1958年（布魯塞爾）和1970年（大阪）舉辦的萬國博覽會設計美國館。

事務所運作到2005年，幾位長期合作的夥伴包括史代夫‧蓋斯畢勒（Steff Geissbuhler）單飛，謝梅耶夫&蓋斯馬縮小了工作室的規模。2006年設計師薩吉‧哈維夫（Sagi Haviv）加入，再度形成三人組。2013年，公司更名為謝梅耶夫&蓋斯馬&哈維夫。

Pan Am

4

Mobil

5

6

《珍愛》 Cocteau Twins專輯　背面與正面　1984

我永遠從音樂出發，讀歌詞。不然我認為它只會是一種簡單
或膚淺的工作——找一個美妙的意象，來一點時髦字體，哇，超棒的封面。
但是，如果不跟音樂連結，它就毫無價值。
我認為最強的唱片封面，就是各部分的總和。

獨立音樂專輯設計師

Vaughan Oliver

佛漢・奧利弗

英國 | 1957–

1. 獨立唱片公司4AD御用設計師
2. 為樂團凸顯獨立風格，塑造品牌精神
3. 反對設計服膺菁英，獲「詩性」、「深奧」評價

　　佛漢・奧利弗的名字永遠會跟獨立唱片公司4AD的音樂、以及Pixies和Cocteau Twins這類受歡迎的樂團連結在一起。一如許多開花結果的創意合作關係，唱片公司負責人伊弗・瓦茨盧梭（Ivo Watts-Russell）讓奧利弗全權負責公司旗下的藝術產出，也非常清楚專輯應用的獨特高品質紙張和特殊印刷製程所需支付的成本。奧利弗的手法凸顯了每個樂團的精神特質，專輯封面一方面是音樂的延伸，本身也是一件獨一無二的作品。

　　奧利弗1979年從新堡（Newcastle）理工學院畢業，來到正值後龐克時期的倫敦，一開始擔任包裝設計師。1981年他接到4AD唱片公司的第一件設計案，隔年，他和攝影師奈格爾・格里爾森（Nigel Grierson）成立「23 Envelope」事務所。未來的六年兩人皆聯手工作。

　　奧利弗基本上就是4AD的御用設計師，為公司旗下倍受讚譽的獨立音樂家製作專輯封面，包括Lush、Ultra Vivid Scene、This Mortal Coil、Pixies和Cocteau Twins。儘管各個樂團都要求各自的獨特風格，但是4AD旗下樂團的作品卻是一眼即可辨識的：「我想，一開始我們的初衷就是要有一種品牌辨識度，但當時根本就沒有獨家風格這種事……我們想要的是一種風格的統一性。這是在開始使用「品牌塑造」（branding）一詞之前的年代了。」

　　格里爾森在1988年離開事務所後，奧利弗和同業設計師克里斯・畢格（Chris Bigg）成立了「v23」事務所，同時跨足到工業設計、時裝、出版，客戶包括隆・阿拉

德（Ron Arad）、約翰・加利亞諾（John Galliano）、和皮卡多（Picador）出版社。他們這時期的作品已拋棄1990年代早期對於現代主義和新古典主義的迷戀，採取一種更具表現力、多層次和實驗性的手法，採用特殊的印刷製程、拼貼和手寫字體，產出的風格經常獲得「詩性」、「深奧」的評價。奧利弗的作品雖然看起來像經過Photoshop處理，但他的早期作品其實先於電腦修圖出現前，都是手工創作出來的。

　　奧利弗反對設計屬於精英階層的想法。他相信樂迷值得擁有跟音樂本身一樣用心製作、美麗又精巧的唱片包裝：「4AD就是要比其他主流公司更肯定平常人的價值……一般大眾其實遠比企業對他們的評價更聰明、更懂得怎麼看東西。我堅信這一點。」

1. Pixies專輯《Bossanova》封面　1990

2. Ultra Vivid Scene同名專輯封面　1988

3. Pixies專輯《Doolittle》封面　1989

「詹姆士，珍妮弗，喬吉娜」─明信片裡的一則故事　2011

網路上可以找到很多東西，但怎麼編輯才是個問題。
書本，作為內容的具體載體，會變得愈來愈珍貴。

設計世界最美圖書

Irma
Boom

伊瑪‧布姆

荷蘭 | 1960–

1. 對書籍尺寸和格式進行實驗
2. 設計逾250本書，其中50本被MoMA永久珍藏
3. 《作為隱喻的編織》獲萊比錫書展金牌獎，被譽為世上最美圖書

　　伊瑪‧布姆的書，本身就是一件收藏品。所有元素彼此爭奇鬥妍——她對尺寸和格式進行實驗，沒有東西未經思考；色彩無比繽紛，各式紙張、印刷製程，技藝精美，而且每個地方之所以這麼做，都有它的原因。布姆向來以毫不妥協的風格聞名於世，她設計的書超過250本，其中有50本被紐約現代美術館MoMA永久收藏。

　　布姆畢業於荷蘭恩斯赫德（Enschede）的AKI藝術與設計學院。在海牙的政府出版印刷辦公室工作了五年，接著在1991年成立伊瑪布姆工作室，服務客戶包含企業和文化機構。

　　荷蘭集團控股公司SHV請她設計一本紀念刊物，促成《思想書》（The Think Book）的問世——這本備受讚譽的作品耗時五年完工，其中前三年半的時間都花在研究公司遍及烏得勒支（Utrecht）、阿姆斯特丹、巴黎、倫敦、維也納的檔案，以及出席股東大會。編書計畫沒有預算限制，但得要做出非比尋常的東西，而且要在1996年5月前完成。最後的成書有2,136頁，設計成非線性的閱讀體驗，沒有頁碼或索引，鼓勵讀者自行發掘其中的豐富內容。這本書總共只印刷了4,500冊，逐漸流傳向世界各地。

　　並不是每個人都喜歡布姆的創意。藝術家奧托‧特勞曼（Otto Treumann）認為，布姆在1999年幫他設計的專書裡面有太多「她自己」了。關於這點，她回答道：「這才讓設計變得有趣啊，你請一個想合作的設計師來做設計，是因為喜歡他的設計嘛。這就是我對工作的詮釋方

式，我想把最好的一面呈現出來。我沒有想成為奧托‧特勞曼；我仍然是我自己。」

　　布姆設計的許多獲獎書籍當中，2006年為織品設計師希拉‧希克斯（Sheila Hicks）製作的《作為隱喻的編織》（Weaving as a Metaphor，配合在紐約巴德研究生中心〔Bard Graduate Center〕展出的個展），無疑是箇中珍品。布姆以未修邊紙張的簡單巧思，與書本精神一致的手法，榮獲多個設計獎，包括萊比錫書展金牌獎，贏得「世界上最美麗圖書」的頭銜。

　　布姆近期的設計作品還包括一本不裝訂、輕盈優雅的《香奈兒5號》，完全以壓印製作；此外還為阿姆斯特丹國立博物館設計新標誌，取代頓拔工作室（Studio Dumbar，參閱288頁）用了32年的logo。還有一本跟SHV刊物形成強烈對比、僅僅50 × 38毫米的《布姆》（Boom）——一本個人作品集，配合2010年在阿姆斯特丹大學圖書館舉辦的回顧展「伊瑪‧布姆：用書寫成的自傳」——做成一本小到不能再小的書。

1

18

116 138

The Road Not Taken /
Bouillon, 1999

Mantra
A 718-page book with only one
poem by Robert Frost repeated
on every right page (pages are
numbered). It smells like soup,
a reference to the work of the
artist Jop Koelewijn with whom
I made the book. If you read
the poem again and again by
turning the pages, it becomes
a mantra. The poem will take
possession of you. 'I took the
one less traveled by, And that
has made all the difference'
became a lesson for life.

454 151

2

1. 《SHV思想書1996-1896》　1996

2. 《書的建築學（修訂與增補版傳記，
　　按反編年序2013-1986)》　2013

CELEBRATING
THE POSTER
OCTOBER 23
NOVEMBER 14
2000

GILES GALLERY
DEPARTMENT OF ART
EASTERN
KENTUCKY
UNIVERSITY

DAVID CARSON

JULIUS FRIEDMAN

PHILIPPE APELOIG

MILTON GLASER

APRIL GREIMAN

MC RAY MAGLEBY

JAMES MC MULLAN

PAULA SCHER

NANCY SKOLOS

《The Poster：為海報慶祝》 東肯塔基大學，里奇蒙 網版印刷 法國平面藝術製作 2000

我喜歡以簡單、基本的方式使用完美的字型。
字母帶入的元素要細膩、有表現力。
它們還要能投射類比關係，
或作為隱喻來反映科技、功能性和藝術性。

運用字型大師

Philippe Apeloig

菲利普·阿普洛瓦格

法國｜1962–

1. 把字型當意象使用
2. 長期與博物館合作，包括奧塞美術館與羅浮宮
3. 巴黎裝飾美術館舉辦「字型萬象」個展

很少有設計師能夠像菲利普·阿普洛瓦格那麼自信且才華洋溢地處理字型。的確，他經常在作品裡把「字型當意象」使用，但字型絕不僅止於扮演裝飾性的角色——協助內容的傳播，才是最要緊的，而且是用富於意義、常帶有風趣詼諧的方式。阿普洛瓦格的海報，顯然都經過精心規劃和精確執行，卻仍能散發出一股鮮活、興奮和一種即興的感覺。

阿普洛瓦格從巴黎的莒佩雷（Duperré）國立高等應用美術學院和國立高等裝飾藝術學院（ENSAD）畢業後，前往阿姆斯特丹的Total Design事務所實習了兩次。從他挑選的實習地點就可以看出：除了家鄉法國，他還想看得更多更遠。1988年他申請到法國政府的補助，前往洛杉磯跟隨艾普瑞爾·格雷曼一起工作。1993年他獲得法蘭西藝術學院的獎金，到羅馬的梅迪奇美墅（Villa Medici）工作兩年。1999年他前往紐約成立工作室，並在柯柏聯盟學院擔任設計教授。他也在該校的「赫伯·盧巴林設計與排版中心」擔任策展人，規劃展覽和演講。

文化單位，尤其是博物館，長期以來一直是阿普洛瓦格的合作對象。他從1985至1987年為新開幕的巴黎奧塞美術館擔任設計師，之後又到羅浮宮工作；2008年他離開羅浮宮時，已經是博物館藝術總監。阿普洛瓦格也設計過許多海報和書本，包括2013年一張愛馬仕國際馬術障礙賽的海報。同一年他獲得一項殊榮待遇——巴黎裝飾藝術博物館為他舉辦「字型萬象」（Typorama）大型個展，詳

盡蒐羅了他生涯前三十年的作品。

雖然阿普洛瓦格使用的媒材眾多，但他對海報始終保有恆久不渝的感情。在他早期為奧塞美術館的開館展覽「芝加哥：大都會的誕生」（Chicago, Birth of a Metropolis）所做的海報裡，應用45度角和環繞的字體，是阿普洛瓦格利用電腦製作出的第一件作品，預示了未來的創新應用。

2000年他為東肯塔基大學（Eastern Kentucky University）所做的《為海報慶祝》（Celebrating the Poster），將白紙折角變成不同的字母，看起來簡單至極。這件平面設計是極少數能被非平面設計師賞識的典範，它讓人想起艾倫·弗萊徹充滿玩心的風格（見184頁）。阿普洛瓦格自己解釋道：「要讓一個想法有溝通力、精準又簡潔，就必須刪減，把一開始看起來不可或缺的東西丟掉。我在樸素、簡單、繁複之間，找到一個美妙的平衡點。」

Armada Rouen 2003 Voies navigables de France

bateaux

Exposition 28 juin – 5 juillet 2003

sur l' eau

rivières et

canaux

2

3

1.《水上之船，河流與運河》盧昂的無敵鑑隊，
法國的可航運水路　網版印刷
杜布瓦影像廠製作　2003

2.《芝加哥：大都會的誕生1872-1922》巴黎奧塞美術館
賈克倫敦／畢多斯（Jacques London/Bedos）印製　1987

3.《羅斯的爆發》普羅旺斯艾克斯，
外國文學展　網版印刷　法國平面藝術製作　1999

《施德明無節制展》海報　2003

好的設計，要嘛幫助人，要嘛令人開心。

獲葛萊美獎專輯設計

Stefan Sagmeister

史蒂芬·施德明

奧地利 | 1962–

1. 擅長手繪及幽默感，熱愛音樂專輯封套設計
2. 裸體入設計，引發騷動
3. 站上TED talk，暢談休假的力量、創造幸福的7條定律

　　奧地利出生的設計師史蒂芬·施德明，向來不吝於剝露自己的靈魂，或是身體。在其職業生涯中，以對材料的高明掌握、傻傻的幽默感、以及令人欣賞的誠實，獲得客戶滿意，也令崇拜者著迷。

　　施德明公司成立於1993年，他聽取提博·卡爾曼的建議，讓公司保持小規模，成員只有施德明本人，設計師夏爾堤·卡森（Hjalti Karlsson），和一名實習生。施德明真正熱愛的工作是設計唱片封套，CD盒的尺寸在他眼裡不是限制，而是展現身手的好機會。他為H.P. Zinker、David Byrne、Lou Reed和滾石合唱團設計的專輯，屢獲葛萊美獎提名，最後在2003年以Talking Heads的《一生一次》（Once in a Lifetime）得獎。

　　除了手繪字體外，幽默感也從來不從施德明的作品裡缺席，他更是不忌諱引起爭議。在他設計為紐約和紐奧良舉辦的AIGA（美國平面設計協會）演講海報上，已經或多或少可見，而他那張在1999年為底特律AIGA設計的演講海報，證明他絕對不是只懂得設計酷炫唱片封套的人才。在這張被大量複製的海報上，文字是由他的實習生動手，直接刻在施德明的裸體上，如此刻意的挑釁（尤其很可能用Photoshop也做得到），持續在設計圈外引發波瀾。

　　迷人，自嘲，施德明對自己身為平面設計師自營工作室所面臨的挑戰，表現出一種毫無武裝的坦誠。他的書《施德明讓你看》（Sagmeister: Made You Look，2001）下了一個半諷刺性的副標：「另一本自我耽溺的

設計專書（我們設計過的所有東西，包括爛東西）」。他一直不斷對自己的作品和創作歷程進行重新評價，驅使他每隔七年就要停業一年，進行實驗性、非營利的計畫。其中一次是一整年待在峇里島，成果是拍攝出《快樂電影》（The Happy Film，2010），這是一部野心勃勃的紀錄長片，記錄施德明透過一連串實驗性藥物、冥想、心理治療來解放自己，找出通往幸福之鑰。

　　在被問到為何在作品中使用裸體時，施德明坦承：「這只是一個便宜的伎倆。它過去有效，未來也可能有效。裸體對我來說不是難事（維也納許多公共澡堂都是全裸或上半身赤裸的），但在美國，似乎每次都會引起騷動。」2012年自然也不例外，當時傑西卡·沃爾什（Jessica Walsh）加入成為新夥伴，公司以兩人在工作室並排的裸照發布消息；2013年網站推出時，又一次（跟其他員工）一起拍攝裸照。

———

上圖 |《我的人生到目前為止學到的東西》（Things I have Learned in My Life So Far）書本外盒 2008

3

1. 《試圖看起來順眼限制了我的人生》
（*Try to Look Good Limits My Life*）裝置字型　2004

2. Lou Reed《讓黃昏天旋地轉》
（*Set the Twilight Realing*）海報　1996

3. 底特律AIGA海報　1999

大衛・鮑伊《隔天》專輯封面 原始攝影：鋤田正義 2013

當設計為對的人服務，
並且將問題推入主流政治議程，
就可以改變世界。

大衛·鮑伊御用設計師

Jonathan Barnbrook

強納森·巴恩布魯克

英國 | 1966–

1. 將字體、平面設計、行動主義和社會批判無縫結合
2. 以煽動卻專業的字體設計，獲得推崇
3. 設計大衛·鮑伊《隔日》專輯及特展目錄、平面影像

強納森·巴恩布魯克作為平面設計師不尋常之處，在於他將字體、平面設計，以及行動主義和社會批判無縫結合。在他職業生涯中，既有服務客戶的商業案子，也有他基於個人信念投入的計畫，在此同時，他還能以命名煽動性和具專業級的字體設計，而獲得一票追隨者的崇拜。

字體與排版在巴恩布魯克的作品裡占有本質性的地位。在皇家藝術學院就學期間他就設計了第一款字體Bastard（混蛋），後來又推出Exocet（飛魚導彈）、Manson（曼森是一名罪犯，後來因為客訴更名為Mason），由加州Emigre字型公司發行。1997年他成立「病毒字型」公司（VirusFonts），發行自己的字型，但聲稱這項行動的宣傳目的大過商業考量。巴恩布魯克極具煽動的字體命名（包括Bourgeois資產階級，Infidel異教徒，Shock and Awe震驚和敬畏，Tourette圖雷特氏症候群，Moron蠢蛋），顯示他選擇用一種大不敬的方式來切入這個傳統上非常沉悶的設計領域。

同一年，巴恩布魯克還與英國藝術家達米恩·赫斯特（Damien Hirst）合作，推出赫斯特的第一本書《我想把我接下來的生命浪費在任何地方，跟任何人，一對一，永遠這樣，直到永遠，從現在起》（*I Want To Spend The Rest Of My Life Everywhere, With Everyone, One To One, Always, Forever, Now*）。這本書裡有彈出圖案和特殊油墨，耗時兩年工夫完成，贏得一籮筐的獎項，為下一代重新定義了藝術專論的格局。巴恩布魯克還跟赫斯特聯

手合作，為赫斯特備受爭議的「藥房」（Pharmacy）餐廳設計圖案，餐廳開幕於1998年。

儘管巴恩布魯克刻意維持工作室小規模，卻不礙他接下大型案子。他設計的識別圖樣包括東京戰後最大的開發案「六本木之丘」（Roppongi Hills），洛杉磯當代藝術博物館，以及2010年在雪梨舉辦的第17屆雙年展。產出多元化無疑就是工作室最突出的特徵——其他案子還包括東京喪葬業，英國心臟基金會廣告，以及資生堂化妝品商標。

巴恩布魯克對於政治參與從來不遲疑。除了為「廣告剋星」（Adbusters）工作，他也參與了1999年重新起草的「2000年優先事物優先」宣言（參閱165頁）。不光是身為聯署人，他也製作一面宣傳牌，引用提博·卡爾曼的話，呼籲「設計師們，遠離付錢請你撒謊的公司」。最近巴恩布魯克還為「占領倫敦」運動設計識別標誌——民眾票選他來做這件事。

巴恩布魯克名氣最響亮的客戶，非大衛·鮑伊莫屬，雙方從2002年的專輯《異教徒》（*Heathen*）開始就持續合作。2013年，維多利亞和艾伯特博物館舉辦了一票難求的大衛·鮑伊特展，由巴恩布魯克設計目錄和平面影像。同一年他也為鮑伊設計了備受爭議的專輯封面《隔日》，這個封面（以他的客戶就是一位不折不扣的再發明大師來說，其實設計得很到位），是對鮑伊早年的專輯《英雄》（*Heroes*）的再加工。

3

4

平克‧佛洛伊德專輯《鎢鎷鼓碼》（Ummagumma）原始作品　1969

我喜歡攝影，因為它是一個現實的媒材，不像畫畫是非現實的。
我喜歡亂搞現實……歪曲現實。
我的一些作品讓人很難不問：這是真的還是假的？」
——史東姆·陶格森Storm Thorgerson

讓平克·佛洛伊德永垂不朽

Hipgnosis

嬉皮諾斯底

英國｜1968–1983

1. 1973《月之暗面》專輯的三稜鏡設計，奠定名聲
2. 擅玩視覺雙關語，運用攝影影像暗房做工設計
3. 創造1970年代流行音樂史上最難忘專輯意象

　　嬉皮諾斯底幾乎包辦了平克·佛洛伊德（Pink Floyd）的所有專輯，此外，他們還為齊柏林飛船（Led Zeppelin），Peter Gabriel、T-Rex、ELO、10cc、UFO等名氣響亮的藝術家創作同樣吸睛的黑膠唱片封面。雖然嬉皮諾斯底的名氣永遠會跟這些超強爆發力的作品連在一起，但他們為英國樂隊XTC的1978年黑膠專輯《Go 2》所作封面設計——相當不起眼，純文字，概念式的作品——卻被設計圈視為最了不起的創作。它放在一個全黑的背景裡，以打字機打出白色文字，明確陳述目的：「這是一張唱片封面。這個書寫是唱片封面的設計。設計旨在幫助唱片銷售。」最後幫讀者貼上「受害者」的標籤，並且指示「立即停止閱讀」，詼諧，不花大錢，概念又極為出色。

　　嬉皮諾斯底之名，是從他們公寓門口的塗鴉而來。史東姆·陶格森（Storm Thorgerson）和歐布瑞·鮑威爾（Aubrey Powell）把「嬉皮諾斯底」看作「hip」（代表一切年輕、新穎、酷炫的事物）和「gnostic」（與神祕主義有關的知識）的組合。這兩人還是皇家藝術學院電影系的學生時，就開始設計唱片封面。兩人和平克·佛洛伊德的團員就讀同一間學校，他們的第一個設計案便是平克·佛洛伊德的第二張黑膠專輯《祕密的滋味》（A Saucerful of Secrets，1968），這也是EMI唯一的兩次同意由非唱片公司專人來設計專輯封面。EMI後來又委託他們設計了其他唱片，嬉皮諾斯底利用鮑威爾家工作了一陣子，後來在南肯辛頓開設了第一間工作室。

　　兩人在這段期間裡設計了許多黑膠唱片封面。1973年發行的《月之暗面》（The Dark Side of the Moon，持續作為史上最暢銷的黑膠專輯之一），一舉奠定他們作為當代最搶手的設計團體。《月之暗面》雖然是最具代表性的作品，但跟平克·佛洛伊德諸多專輯相比，其實相當直截了當。其他專輯所表現出更耐人尋味的（也都微微令人不安的）超現實小品，震撼人心又驚豔絕倫。他們從來不乏幽默感，常常玩視覺雙關語。唱片通常包含了摺頁、精心製作的內頁和長條標籤。

　　他們的作品比Photoshop早了幾十年，係以相片影像（以中幅底片拍攝而成）加工的藝術創作，這些影像很少以音樂家為對象，而是用模特兒和演員，添加了電影般的氛圍。這些圖像都經過暗房操作，運用一連串的技巧，例如噴槍、剪貼，而光是原始影像，往往也花費很大的功夫才得以拍攝完成。拿平克·佛洛伊德的《動物》專輯（Animals，1977）來說，他們做了一隻9公尺的豬造形氦氣氣球，讓它飄浮在巴特錫（Battersea）火力發電廠上空，氣球最後飄落到肯特郡的一塊田地上降落，氣壞了當地農民，抱怨它嚇壞了牧場裡的乳牛。

This is a RECORD COVER. This writing is the DESIGN upon the
record cover. The DESIGN is to help SELL the record. We hope
to draw your attention to it and encourage you to pick it up.
When you have done that maybe you'll be persuaded to listen to
the music — in this case XTC's Go 2 album. Then we want you
to BUY it. The idea being that the more of you that buy this
record the more money Virgin Records, the manager Ian Reid and
XTC themselves will make. To the aforementioned this is known
as PLEASURE. A good cover DESIGN is one that attracts more
buyers and gives more pleasure. This writing is trying to pull
you in much like an eye-catching picture. It is designed to get
you to READ IT. This is called luring the VICTIM, and you are
the VICTIM. But if you have a free mind you should STOP READING
NOW! because all we are attempting to do is to get you to read
on. Yet this is a DOUBLE BIND because if you indeed stop you'll
be doing what we tell you, and if you read on you'll be doing what
we've wanted all along. And the more you read on the more you're
falling for this simple device of telling you exactly how a good
commercial design works. They're TRICKS and this is the worst
TRICK of all since it's describing the TRICK whilst trying to
TRICK you, and if you've read this far then you're TRICKED but
you wouldn't have known this unless you'd read this far. At
least we're telling you directly instead of seducing you with
a beautiful or haunting visual that may never tell you. We're
letting you know that you ought to buy this record because in
essence it's a PRODUCT and PRODUCTS are to be consumed and you
are a consumer and this is a good PRODUCT. We could have
written the band's name in special lettering so that it stood
out and you'd see it before you'd read any of this writing and
possibly have bought it anyway. What we are really suggesting
is that you are FOOLISH to buy or not buy an album merely as a
consequence of the design on its cover. This is a con because
if you agree then you'll probably like this writing — which is
the cover design — and hence the album inside. But we've just
warned you against that. The con is a con. A good cover design
could be considered as one that gets you to buy the record, but
that never actually happens to YOU because YOU know it's just a
design for the cover. And this is the RECORD COVER.

1

1. XTC專輯封面《Go 2》 1978

2.《動物》平克‧佛洛伊德專輯封面 1977

3.《神聖宮殿》（*Houses of the Holy*）齊柏林飛船專輯封面 1973

2

3

《一起去吧》海報 1977

我們發現了符號學這門學問，這對我們非常重要。
它讓我們得以解構影像，所以我們可以對政治單位的業主說：
「我們要為你製作的形象是真正有意義的。
我們會製作出真正的政治形象。」

左翼文化捍衛者

Grapus

格拉普斯

法國｜1970–1991

1. 只跟左翼政治團體及文化工作者合作
2. 成立於巴黎學運後，產出作品不屬於任何特定成員
3. 最後設計案為重新開幕的羅浮宮

　　1960年代晚期，法國經歷了政治劇變與社會動盪，一千一百萬名學生和工人發動全國性大罷工，抗議戴高樂政府及其政策，引發長達數個月的示威和動亂。格拉普斯就是在這個動盪的背景下在巴黎成立的，成員包括皮耶·伯爾納（Pierre Bernard）、法蘭斯瓦·米鄂（François Miehe）和傑哈·巴黎克拉維（Gérard Paris-Clavel）。格拉普斯的政治主張激進，誓言只跟和他們擁有相同理念的左翼政治團體和文化工作者合作。

　　伯爾納在巴黎求學期間的老師是尚·維德麥。他和巴黎克拉維都被二十世紀的波蘭海報所吸引，兩人前往華沙，受業於偉大的海報設計師亨瑞克·托馬澤夫斯基（Henryk Tomaszewski）門下。1968年，兩人在人民工作室（Atelier Populaire）遇見當時仍是學生的米鄂。人民工作室是在巴黎暴動期間被占領的幾個工作室（位於巴黎高等美術學院裡），它搖身一變為社運的溫床，每天透過網版印刷生產新的抗議海報，張貼到城市各個角落，成為「為抗爭服務的武器」。

　　格拉普斯成立於學運後的1970年。作為一個群體的團隊，他們設定好明確的目標，只服務和他們有共同政治觀點的客戶，團隊共同產出的作品不屬於任何特定成員的功勞。共產黨是他們的第一位客戶（格拉普斯的成員都是活躍的共產黨員）。其他的合作對象有工會、劇團、教育機構和其他非營利組織，每件作品都展現了格拉普斯精力充沛的風格，結合吸睛意象、拼貼、手繪字體等。他們會不斷督促客戶採取極端的行動，這固然導出激勵的成果，但伯爾納也坦言，長期而言這並不算精明的商業策略：「我想我們的態度刺激了他們，但也讓他們必須付出風險。人們並不喜歡接二連三地冒險——如果他們已經嘗過兩次危險，自然就不會想再試第三次。這太驚心動魄，也太困難了。」

　　格拉普斯最後一個設計案，是為重新開幕的羅浮宮設計標誌。這個案子在團體內部引起了諸多討論，有些人認為這個機構太精英了。案子一結束，格拉普斯內部也隨之決裂，伯爾納另組「平面創作工坊」（Atelier de Création Graphique），巴黎克拉維成立「不屈不撓」（Ne Pas Piler）工作室。

上圖｜為巴黎海報美術館舉辦的「格拉普斯特展」所做海報　1982

1. 法國共青團運動
春天的22場慶典海報 1976

2. 《16年，一整季的紀念》
薩特魯維勒（Sartrouville）劇院海報 1981

3. 《歌劇院裡的愛之死》
萊茵歌劇院工作坊
（Atelier Lyrique of the Rhine）
法國廣播公司（Radio France）海報 1981

五芒星設計的代表性商標：第一排：Asea Brown Boveri，1987；布魯克林歷史學會，2005；花旗銀行，2000；達拉斯歌劇院，1978；橄欖樹出版社，1991；第二排：Faber & Faber出版社，1981；The Good Diner餐廳，1992；心臟中心，1979；Ila，2007；Joyco，1999；第三排：Kanuhura島，2004；Landmark購物中心，2012；東方文華，1985；紐約噴射機橄欖球隊，2001；企鵝圖書，2003；第四排：Qasr al Hosn豪森堡，2010；倫敦皇家藝術研究院，2012；薩克斯第五大道，2007；Tactics古龍水，1984；UCLA建築與都市規劃系，2007；最後一排：維多利亞和艾伯特博物館，1989；Waller Brothers，1979；Xinet，2005；Yound Foundation，2005；Zeckendorf不動產，2007

我們之中有人擅長拉業務，有人善於讓客戶滿意，有人專長得獎……
雖然我們拿的是相同的薪水，但獲利能力有時會差到三倍之多。
不過我們知道，每個人都扮演了重要的角色。
——科林·福布斯

最成功的設計事務所

Pentagram

五芒星

英國 | 1972年創立

1. 合夥設計師達19位，客戶遍及全球
2. 要求每位合夥設計師開發自己的案子
3. 年年穩健成長，靠吸納新血保持產出活力

　　五芒星作為有史以來最成功的跨領域設計事務所，客戶遍及全球，在五個據點設有辦公室，合夥設計師達19位，而且依舊忠於1972年的創立宗旨。它有獨特的制度安排，要求每位合夥設計師都必須開發自己的案子，管理個人團隊，負責財務平衡。這種制度既兼顧小型事務所的好處（創造性的管理，打破階級劃分），同時又擁有團隊合作的優點，得以共享管理和財務等資源，利潤也共同均分。

　　受到美國設計師羅伯·布朗瓊、保羅·蘭德等人的啟發，艾倫·弗萊徹、科林·福布斯、鮑勃·吉爾三人從1962年便合夥創立了「弗萊徹／福布斯／吉爾」事務所。建築師泰歐·克羅斯比在1965年加入，到了1972年，「五芒星」事務所成立（少了鮑勃·吉爾；肯尼斯·格蘭吉和梅汶·克蘭斯基加入），選擇在倫敦威斯伯恩路（Westbourne）一家廢棄乳品廠作為工作室。雖然五芒星按照高度民主模式在運作，前二十年擔任非式主席的科林·福布斯，依然負責主持每半年舉行一次的合夥設計師會議。

　　五芒星成功抵擋了被併購的誘惑（許多大小相近的事務所在1980至1990年代間紛紛陣亡），始終保持獨立性，並且年年穩健成長，在紐約、舊金山、奧斯汀、柏林成立辦公室。他們跨足的領域極廣，包括建築、室內設計、產品設計、平面設計，以及數位媒體，廣納眾多客層且跨不同行業類別。

　　雖然現在的五芒星早已屬於成就斐然的傳統派，但它仍然不斷進行年輕化，靠著吸納新血保持產出活力。新設計師大多挑選自公司外的人才（最近一次的例外是新人娜塔莎·珍〔Natasha Jen〕，她原本是實習生，2012年成為合夥設計師）。候選設計師必須通過嚴格的加盟程序，並且經過全數合夥人投票同意後才能正式加入，然後還必須通過兩年的試用期。

　　並不是每個人都能跟五芒星的特殊體質水乳交融，合夥人必須十分留意財務收支，又要兼顧創意產出。1989年加入倫敦辦公室的約翰·若許沃茲（John Rushworth），當年31歲，他是目前在五芒星待得最久的設計師。

上圖 | 五芒星創始成員。
從左至右：泰歐·克羅斯比，肯尼斯·格蘭吉，
科林·福布斯，梅汶·克蘭斯基，艾倫·弗萊徹。

1. 《聖經口袋書》（*Pocket Canons*）
安格斯・海蘭德（Angus Hyland）封面設計 1998
—
2. 《衛報》新版面
大衛・希爾曼（David Hillman）設計 1988

海牙　荷蘭舞蹈節海報　1995

同事們有時會指責我
自以為是設計界裡的藝術家, 但這正是我想要的。
我一直都把純美術當作孕育各種應用設計的溫床。

後現代主義設計團隊

Studio Dumbar

頓拔工作室

荷蘭 | 1977年創立

1. 荷蘭設計的關鍵及爭議人物
2. 拒斥功能主義、理性主義、網格等主流價值
3. 建構具表現風格,結合插畫、攝影、雕塑的新設計

蓋爾特‧頓拔(Gert Dumbar)在1980至1990年代的荷蘭設計界裡扮演了關鍵角色,也一直是個充滿爭議的人物。他拒斥功能主義、理性主義、網格等多年來主導荷蘭平面設計的方法,他建立出一種新的、合作式的工作模式,更具有表現風格,更接近後現代主義,而非長期以來主導荷蘭平面設計界的現代主義。

頓拔畢業於海牙皇家藝術學院,主修繪畫,1960年代中期前往倫敦皇家藝術學院學習平面設計。結束學業後,他與伙伴成立了Tel Design工作室;十年後,於1977年成立「頓拔工作室」。工作室以海牙為據點,設計師在十二位上下,外加來自克蘭布魯克藝術學院(Cranbrook Academy)和皇家藝術學院的實習生——頓拔曾經多次回到皇家藝術學院任教。

頓拔工作室以不帶官僚氣息聞名,其多層次的設計極具創新性,表現力十足的排版經常與插畫、攝影、和雕塑結合。頓拔的目標是在商業案子裡表現純藝術風格,事實證明它形成了一股巨大的影響力,在荷蘭及其他地方都有為數甚多的追隨者。

工作室除了意料中的文化客戶(如長期合作的荷蘭舞蹈節,有一系列吸睛的海報),還贏得許多公共部門的案子,包括荷蘭警察部隊、荷蘭國鐵、荷蘭郵局等。他們在1989年為郵局設計了一個非常極端的企業識別形象,適逢郵局進行備受爭議的私有化過程,現在它已被視為後現代主義企業識別的典範。

雖然頓拔的風格深受同時代專業人士的喜愛,更傳統派的荷蘭設計師顯然有不同看法。文‧克勞威爾說:「蓋爾特的觀點跟我十分不同。看到他為皮特‧茨華特(Piet Zwart)和蒙德里安(Mondrian)展覽所做的諷刺海報,我其實極為憤怒。」儘管在有些人眼中頓拔屬於反傳統派,他卻在1987年擔任了一個最「傳統」的職位:英國最重要的「設計師與藝術指導協會」D&AD主席。

上圖 | 蓋爾特‧頓拔 雷克思‧凡‧彼得森(Lex van Pieterson)攝影 2003

1.、2. 荷蘭皇家郵政視覺識別　1989
——
3.、4. 荷蘭國際戲劇節海報　1988

荷仙達夜總會七週年慶海報 1989

每件工作都比前一件做得更好，永遠不重複，既不複製別人，也不重複自己。

推出影響深遠的排版期刊《Octavo》

8vo

英國│1984–2001

1. 不認同任何設計圈，或特定派別
2. 三人組合，作品以手工手法達到多層次的繁複精緻
3. 創作獨立刊物，實驗印刷精神

First of Eight Issues

8vo在他們17年的運作期間產出了大量商業作品，但毫無疑問，它們推出的八期內容龐雜、影響深遠的排版期刊《Octavo》，為他們贏得了最多讚譽。8vo三人組的作品精緻、繁複、多層次，雖然看起來像是數位化製作的（特別是對沒經歷過無Photoshop時代的設計師來説），但其實大多是以手工完成。

西蒙·強斯頓（Simon Johnston）和馬克·霍爾特（Mark Holt），在1984年開始使用8vo的名義來做設計，不久後漢米許·繆爾（Hamish Muir）也加入。強斯頓和繆爾都是非科班出身，兩人念完巴斯輔導學院（Bath Academy）後，進入巴塞爾設計學院，受業於阿敏·霍夫曼和沃夫岡·懷恩加特（見136頁、220頁）之下。馬克·霍爾特曾在新堡讀書，畢業後在舊金山待了三年。1986年加入的合夥設計師邁可·伯克（Michael Burke），曾廣泛參與奧托·艾舍（見140頁）的1972年慕尼黑奧運視覺設計案。他們每個人都對現代主義有根深蒂固的愛好，厭惡1980年代早期在英國流行、廣告味濃厚的、過分矯飾的設計風格。他們相信，嚴謹的排版是比「大創意」更重要的平面設計基礎。

8vo之名來自書本製作專業術語「octavo」（八開）的縮寫。他們自視為局外人；他們強烈、直言不諱，不認同任何設計圈，或投入特定派別的懷抱。他們是實用主義者，苛求細節，認為表現性應該是設計過程的結果，而不是動機。

第一期的Octavo在1986年夏天出刊，內容為排版專論以及安東尼·弗羅尚（Anthony Froshaug）和理查德·隆恩（Richard Long）的文章。之後的每一期雖然格式不變（A4版面，16頁，外覆描圖紙保護頁），但都是以獨立刊物的精神在對待。從第一期到第三期，內容大致針對8vo的產出作品；第四到第六期更具有實驗性，第六期的Octavo 88.6首度以四色印刷。製作第七期時，他們義無反顧投入4萬英鎊，僅印行5,000本，完全置盈虧於度外。雖然8vo承認自己是一群「印刷迷」，雜誌卻不斷反映當時變化的印刷技術——發行最後一期時，採用的是CD-rom的形式。

8vo的商業作品同樣令人讚賞，合作對象有工廠唱片、荷仙達夜總會、Concord照明企業、當代藝術學院（ICA）、《新音樂快遞》（NME）、設計博物館等。1988年，當時擔任鹿特丹博伊曼斯·凡·伯寧恩（Boijmans Van Benuingen）美術館館長的文·克勞威爾（見156頁），委託8vo為博物館設計視覺形象（就像他以前為市立博物館做過的一樣）。接下來五年裡，他們交出了近50本目錄和40張海報。複雜的資訊設計，包括為泰晤士水務公司（Thames Water）、Powergen電力公司、Orange電信集團和美國運通卡所做；還有為愛丁堡Flux音樂節設計的一系列充滿活力的排版作品，成為8vo的告別作。

———

上圖│《國際排版雜誌Octavo》86.1（第一期）封面　1986

Edinburgh Fringe, Aug 98

Flux

@Queen's Hall Clerk Street Fri 14/Sat 15 Spiritualized & Steve Martland. Sun 16 Ken Kesey & Ken Babbs, Fri 21/ Sat 22 Nick Cave. Fri 28 John Zorn. Sat 29 The Creatures. @Jaffa Cake Grassmarket Sun 16/Mon 17 The Jesus & Mary Chain, Tue 18 Je t'aime Gainsbourg, Thu 20 Roddy Frame. Fri 21 The Bathers, Pearl Fishers. The Swiss Family Orbison. Sat 22 Arab Strap & The Nectarine No 9. Sun 23 David Thomas & Yo La Tengo. Tue 25 P J Harvey, Thu 27 Asian Dub Foundation. All doors 8pm Tickets from £8 Box Office 0131 667 7776 A USP Arts Presentation

1. 愛丁堡藝穗節（Edinburgh Festival Fringe）之
 Flux新音樂節海報　1998
 —
2. 《硬體》展覽海報　1989
 —
3. 愛丁堡藝穗節之Flux新音樂節海報　1997

Pho-Ku企業（「工作 購買 消費 死亡」）海報　1995

這件事是關於假資訊，因為假資訊比真資訊更能引起反應⋯⋯
也許引發的東西不是你想要的，但你仍然誘發了對話。

流行文化的數位巴洛克

The Designers Republic (TDR)

設計師共和國

英國 | 1986年創立

1. 既嘲諷消費文化，又慶祝消費文化
2. 為電玩遊戲製作視覺效果，流行全球

以英格蘭北部雪菲爾（Sheffield）為基地的設計師共和國，有時候會給人來自另一個星球的印象。高密度、帶著濃濃流行文化的圖像設計（被形容成「數位巴洛克」digital baroque），加上日本文字，顛覆性的logo，挑釁意味的口號，再再讓人感覺他們來自未來。他們既嘲諷消費文化，又慶祝消費文化，領導人揚・安德森（Ian Anderson）帶頭大放厥詞。TDR的東京店舖（「民眾消費詢問處」），諷刺性的別名Pho-Ku，以及吉祥物「西西」（Sissy）和「憤怒男人」，TDR的舉動與其說是一間設計事務所，更像是酷炫的服裝或音樂品牌。

雖然外貌看起來像百分之百的北方人，安德森其實來自倫敦南區的克羅伊登（Croydon），而且沒受過正規設計訓練。他到北邊的雪菲爾大學念哲學，就學期間就開始為他的樂團製作海報和傳單。1986年他和尼克・菲利普（Nick Phillips）合組TDR，早期的生意包括為Age of Chance和Pop Will Eat Itself樂團設計唱片封面，他們都是雪菲爾當地Warp唱片公司旗下的藝人，也一直由TDR負責設計。

TDR高峰時期有13名設計師，包括麥可・C・普雷思（Michael C. Place, Build）、馬特・派克（Matt Pykt, Universal Everything）和大衛・貝利（David Bailey, Kiosk）。他們逐漸引來一群死忠的粉絲，尤其當1994年《流亡人士》（Emigre）雜誌刊登了12頁的特別內容後，更是盛況空前，雜誌銷售也創下紀錄。1995年電玩遊戲《磁浮飛車》（Wipeout）推出，TDR負責製作視覺

效果。磁浮飛車看準了方興未艾的電玩族群，遊戲設定在2052年，並找來Chemical Brothers、Leftfield、Orbital等樂團製作配樂。這是索尼PlayStation推出的第一款非日文遊戲，《磁浮飛車》將TDR推向更廣大的全球人口。

儘管TDR如偶像般被崇拜，他們也能吸引可口可樂、MTV、Nike等企業客戶——他們都不吝於砸錢，只求自己的獨家品牌可以變得更酷。TDR也幫Swatch設計了一款手錶，為「俠盜獵車手」（Grand Theft Auto）電玩遊戲原始版設計包裝，在日本開設一家門市。他們的線上設計平台吸引了大量閱覽人次（和大量貼文），線上商店以商品形式販賣的東西有T恤和海報。

2009年，TDR現金周轉出現問題，公司遭清算解散。安德森買下了TDR的名字，幾個月後，設計師共和國復活了，唯人事經過大幅裁減，安德森凡事也更加親力親為。「當我退居二線，讓TDR自行成長，它就死了，它的創造火花自行熄滅。」他反思道：「我愈是抽身而出，看沒有我它能不能運作得更好，答案就愈清楚，揚・安德森和設計師共和國無法分割。」

1. 《(Made—) North of Nowhere》 印刷　2013

2. TDR 25週年展　東京銀座平面設計藝廊　2011

3. TDR憤怒男人logo

《女牛仔／骯髒史詩》地下世界專輯封面　1994

我們彼此間始終不斷接觸，進行中的對話便一一塑造出我們的作品。
當有人問起番茄的作品，我總是回答：
「這有點像匿名戒酒會，是一個互助體系和批評論壇」。
——約翰·渥瑞克John Warwicker

跨領域的設計團體

Tomato

番茄設計團隊

英國｜1991年成立

1. 為1990年代英國的平面設計界，投下震撼彈
2. 實驗風格吸引高端企業客戶，如可口可樂、耐吉等
3. 兩位團員為電影《猜火車》製作電影原聲帶，一炮而紅

這是一群朋友組成的團體，成員有平面設計師、插畫家、電影導演、電音／電子舞曲techno音樂家。「番茄」代表一種新的、跨領域的合作生產方式，它對於字型和影像的實驗手法，對新媒體的著迷，以及看似毫不費力的工藝與科技的融合，為1990年代早期英國日益古板、以企業為重的平面設計界，投下了一顆震撼彈。

番茄設計團隊是由約翰·渥瑞克、史蒂夫·貝克（Steve Baker）、德克·凡·朵仁（Dirk Van Dooren）、卡爾·海德（Karl Hyde）、瑞克·史密斯（Rick Smith）、賽門·泰勒（Simon Taylor）和葛拉罕·伍德（Graham Wood）共同創立。跟大多數集體事務所一樣，從1991年創立以來，他們經歷過多次路線嘗試。這時期的平面設計界令人振奮，影像、動畫、電影相互跨界，多虧價格合理的數位技術在1980年代晚期出現，不然這種榮景根本不可能實現。

番茄的實驗風格自然引起崇拜者的追捧，不過他們跟其他相同路數的團隊不同的地方在於，他們也吸引到高端企業客戶，例如可口可樂、耐吉、索尼、飛利浦等，以及政府客戶，包括英國國家廣播公司和維多利亞和艾伯特博物館。爆發力、多層次、字型排版式的風格，相較當時流行的油腔滑調「大創意」平面設計學派，提供了另一種清爽的選擇。

渥瑞克解釋道，番茄的名氣來自於拓展設計彊界：「這裡每個人的義務就是帶回一些不一樣的東西，無論是

工藝上的改進，或某個截然不同、意想不到的東西。」團隊的商業產出和團員個人的案子相互提攜進步。

番茄設計團隊很久以前便與音樂結下了不解之緣。渥瑞克之前幫過一家流行音樂公司製作廣告短片；番茄裡還有兩位成員，瑞克·史密斯與卡爾·海德（加上DJ Darren Emerson）——成立techno樂團「地下世界」（Underworld）。地下世界自從為電影《猜火車》（Traimspotting）製作了一曲電影原聲帶後，除了龐大的展演空間樂迷，已經在全球大紅大紫，銷售數百萬張唱片，並且大規模巡迴演出。「地下世界」獨特的視覺效果（包括印刷品、電視影像、舞台演出），不亞於他們獨樹一格結合舞曲與techno音樂的威力。不管是在家裡的小螢幕觀看，或親臨樂團的live house，都找不到比番茄為「地下世界」史詩級舞曲所製作的影像那麼強而有力，無懈可擊地融合了字型、影像、和聲音。

1991

由約翰‧渥瑞克、史蒂夫‧貝克、德克‧凡‧朵仁、卡爾‧海德、瑞克‧史密斯、賽門‧泰勒和葛拉罕‧伍德於倫敦共同成立

1996

出版五年回顧集《歷程》Process

1998

成立番茄電影公司

1999

成立番茄互動設計

2000

《嗯⋯摩天大樓我愛你》
Mmm⋯Skyscraper I Love You
出版

1

Balenciaga 2002春夏服裝展展邀請卡，根據藍斯維爾德和瑪塔丁專為活動拍攝的作品製作　2001

一個意象光是本身並不讓人感興趣。意象之所以有效，在於一個事實——裡面包含了先前的對話、故事、各個對話者的經驗；以及另一個事實——它引發了對這些先前既有價值的質疑。一個好意象應該要位於兩個意象之間：一個先前的意象，以及另一個將來的意象。

遊走於音樂時尚藝術界

M/M
Paris

法國 | 1992年創立

1. 運用插畫、拼貼、手繪字母等，呈現多層次的繁複
2. 為服裝設計師山本耀司、Jill Sander、歌手碧玉設計
3. 擔任藝術家經紀人、策展人、在雜誌界也炙手可熱

　　M/M Paris自1990年代初創立以來，毫不費力遊走在音樂、時尚、藝術界之間，將商業與文化融為一體，創造出驚人的效果。他們以客製化的字體和手繪字母，運用插畫和拼貼，將作品呈現出多層次、繁複性，且往往帶有神祕感。M/M Paris跟客戶的關係與其説是客戶，不如説是合作者——「我們是設計師，但我們定義裡的這個角色，不僅是某人想法的媒介而已。」——所有合作對象都是重量級角色，其中還有許多跟他們兩人一直保持著合作關係。

　　馬提亞斯・奧古斯提尼亞克（Mathias Augustyniak）和麥克・安姆薩拉格（Michael Amzalag），在巴黎國立高等裝飾藝術學院（Écde National Supérieure des Arts Décoratifs, ENSAD）就讀期間結識。兩人都對學校裡學院派的思想感到失望（「學院在平面設計領域所走的路完全不切實際，我們都知道那是個死胡同。」）他們得出一個結論：「沒有哪一塊領域特別叫作藝術或文化，所有東西都彼此交織在一起。」

　　奧古斯提尼亞克前往倫敦皇家藝術學院繼續就讀，1992年返回法國後，兩人成立M/M Paris。一開始他們為唱片公司做設計，不久便接下時裝界的案子，如山本耀司（Yohji Yamamoto）、Jil Sander和Martine Sitbon。兩人在1995年結識了攝影師藍斯維爾德（Inez van Lamsweerde）和瑪塔丁（Vinoodh Matadin），雙方一拍即合，開啟日後長期合作關係。他們攜手最有名的案子是碧玉（Björk）在2001年的黑膠專輯《Verspertine》。

　　M/M Paris開始與服裝設計師史黛拉・麥卡尼（Stella McCartney）和尼可拉斯・蓋斯奇葉爾（Nicolas Ghesquière）合作，也扮演起國際藝術家的經紀人和策展人，如擔任漢斯・尤利希・歐布里斯特（Hans Ulrich Obrist）、菲利普・帕雷諾（Philippe Parreno）、皮耶・于格（Pierre Huyghe）的經紀人。藝廊空間也是M/M Paris擅長的項目，不管是設計藝廊標誌、目錄、展覽圖案、策展，或是他們為自己舉辦的展覽。M/M Paris包羅萬象的觸角，在雜誌界也極為搶手，《Paris Vogue》、《Arena Homme+》、《Purple》和《Interview》都邀請他們擔任藝術總監。

　　2012年M/M Paris成立20週年，Thames & Hudson出版社發行了一本528頁的專著《M/M (Paris)：從M到M》（M to M of M/M〔Paris〕）。這本書歷時十二年完工，記錄了兩位設計師的藝術視野。正如奧古斯提尼亞克所指出：「奧利佛・查姆（Oliver Zahm，《Purple》雜誌）對我們的關係做出最完美的比喻。他説，一個人是骨頭，另一個人是肌肉。對我來説，這就是對我們的工作最精準的描述。」

上圖 | 馬提亞斯・奧古斯提尼亞克和麥克・安姆薩拉格 藍斯維爾德（Inez van Lamsweerde）與瑪塔丁（Vinoodh Matadin）攝影

1

The Alphamen • M/M (Paris) • Inez van Lamsweerde & Vinoodh Matadin

2

3

1. Björk《Medúlla》專輯封面 藍斯維爾德與瑪塔丁攝影
一個小印第安人唱片公司 2004

2. 《阿爾法男》 藍斯維爾德與瑪塔丁原始攝影
為《V Man》雜誌第一期2003/04秋冬所作

3. 《偶像,指標,象徵》展場意象 耶穌會小教堂
國際海報與平面藝術展 法國修蒙(Chaumont) 2003

Further Reading

General

Eskilson, Stephen J. *Graphic Design: A History,* 2nd edition (Laurence King Publishing, 2012).

Heller, Steven and Véronique Vienne. *100 Ideas that Changed Graphic Design,* (Laurence King Publishing, 2012).

Hollis, Richard. *Swiss Graphic Design; The Origins and Growth of an International Style, 1920–1965*, (Laurence King Publishing, 2006).

— *Graphic Design: A Concise History (World of Art),* revised edition (Thames & Hudson, 2001).

Meggs, Philip B. and Alston W. Purvis. *Meggs' History of Graphic Design,* 5th edition (John Wiley & Sons, 2011).

Purvis, Alston W. and Cees W. de Jong. *Dutch Graphic Design: A Century of Innovation,* (Thames & Hudson, 2006).

Remington, R. Roger and Lisa Bodenstedt. *American Modernism: Graphic Design 1920 to 1960* (Laurence King Publishing, 2003).

By Designer

8vo – On the Outside, Mark Holt and Hamish Muir (Lars Müller Publishers, 2005).

Otl Aicher, Markus Rathgeb (Phaidon, 2007).

Typorama: The Graphic Work of Philippe Apeloig, Philippe Apeloig (Thames & Hudson, 2013).

Gerd Arntz. Graphic Designer, Ed Annink (010 Publishers, 2010).

Saul Bass: A Life in Film & Design, Jennifer Bass and Pat Kirkham (Laurence King Publishing, 2011).

Barnbrook Bible: The Graphic Design of Jonathan Barnbrook (Booth-Clibborn Editions, Jun 2007).

Lester Beall: Trailblazer of American Graphic Design, R. Roger Remington (W. W. Norton & Company, 1996).

Notes on Book Design, Derek Birdsall (Yale University Press, 2004).

Irma Boom: The Architecture of the Book, 2nd edition (Lecturis BV, 2013).

Josef Müller-Brockmann, Kerry William Purcell (Phaidon Press, 2006).

Alexey Brodovitch, Kerry William Purcell (Phaidon Press, 2002).

Robert Brownjohn: Sex and Typography, Emily King (Laurence King Publishing, 2005).

Reasons to be Cheerful: The Life and Work of Barney Bubbles, Paul Gorman (Adelita, 2010).

Design and Science: The Life and Work of Will Burtin, R. Roger Remington and Robert Fripp (Lund Humphries, 2007).

A. M. Cassandre: Oeuvres graphiques modernes 1923–1939, Anne-Marie Sauvage (Bibliothèque Nationale de France, 2005).

Design Research Unit: 1942–72, Michelle Cotton (Verlag der Buchhandlung Walther König, 2012).

Dorfsman & CBS, Dick Hess and Marion Muller (Rizzoli International Publications, 1990).

Marginàlia 1, Rogério Duarte (BOM DIA BOA TARDE BOA NOITE, 2013).

The Art of Looking Sideways, Alan Fletcher (Phaidon Press, 2001).

Shigeo Fukuda: Master Works (Firefly Books, 2005).

Abram Games, Graphic Designer: Maximum Meaning, Minimum Means, Catherine Moriarty, June Rose and Naomi Games (Lund Humphries, 2003).

Ken Garland, Structure and Substance, Adrian Shaughnessy (Unit Editions, 2012).

Art Work, David Gentleman (Ebury Press, 2002).

Graphic Design, Milton Glaser (Gerald Duckworth & Co Ltd, 2012).

Something from Nothing: The Design Process, April Greiman and Aris Janigian (Rotovision, 2002).

Franco Grignani, Alterazioni Ottico Mentali, 1929–1999 (Allemandi, 2014).

FHK Henrion, The Complete Designer, Adrian Shaughnessy (Unit Editions, 2013).

Graphic Design Manual, Armin Hofmann (Niggli Verlag, 2009).

Max Huber, Stanislaus von Moos (Phaidon Press, 2011).

Tibor Kalman, Perverse Optimist, Michael Beirut, Peter Hall and Tibor Kalman (Booth-Clibborn Editions, 1998).

Lora Lamm: Graphic Design in Milan 1953–1963, Lora Lamm and Nicoletta Cavadini (Silvana, 2013).

Herb Lubalin, American Graphic Designer, 1918—81, Adrian Shaughnessy (Unit Editions, 2012).

M to M of M/M (Paris), Emily King (Thames & Hudson, 2012).

Mariscal, Drawing Life (Phaidon Press, 2009).

Massin, Laetitia Wolff (Phaidon Press, 2007).

Bruno Monguzzi: Fifty Years of Paper: 1961–2011, Bruno Monguzzi (Skira Editore, 2012).

Pentagram Marks: 400 Symbols and Logotypes (Laurence King Publishing, 2010).

Vaughan Oliver: Visceral Pleasures, Rick Poynor (Booth-Clibborn Editions, 2000).

Cipe Pineles: A Life of Design, Martha Scotford (WW Norton, 1998).

Paul Rand: A Designer's Art, Paul Rand (Yale University Press, 1985).

Typographie: A Manual of Design, 7th revised edition, Emil Ruder (Verlag Niggli AG, 2001).

Things I Have Learned in My Life So Far, updated edition, Stefan Sagmeister (Abrams, 2013).

Designed by Peter Saville, Emily King (ed.) (Frieze, 2003).

Make it Bigger, Paula Scher (Princeton Architectural Press, 2005).

Zéró: Hans Schleger – a Life of Design, Pat Schleger (Lund Humphries, 2001).

Jan van Toorn: Critical Practice (Graphic Design in the Netherlands), Rick Poynor (010 Publishers, 2005).

Jan Tschichold: A Life in Typography, Ruari McLean (Lund Humphries, 1997).

Unimark International: The Design of Business and the Business of Design, Janet Conradi (Lars Müller Publishers, 2009).

Weingart: Typography – My Way to Typography, Wolfgang Weingart (Lars Müller Publishers, 1999).

Tadanori Yokoo – The Complete Posters (Kokusho Kanko Kai, 2011).

The Vignelli Canon, Massimo Vignelli (Lars Müller Publishers, 2010).

Index

Picture Credits

The Author

Caroline Roberts is a journalist and author who writes mainly about the graphic arts. She is the co-author of *New Book Design*, *Cut & Paste: 21st-Century Collage* and most recently *50 Years of Illustration*. She has been editor of *Grafik* magazine since 2001.

Caroline would like to thank Emily Louise Higgins, who helped with the early stages of research for this book.